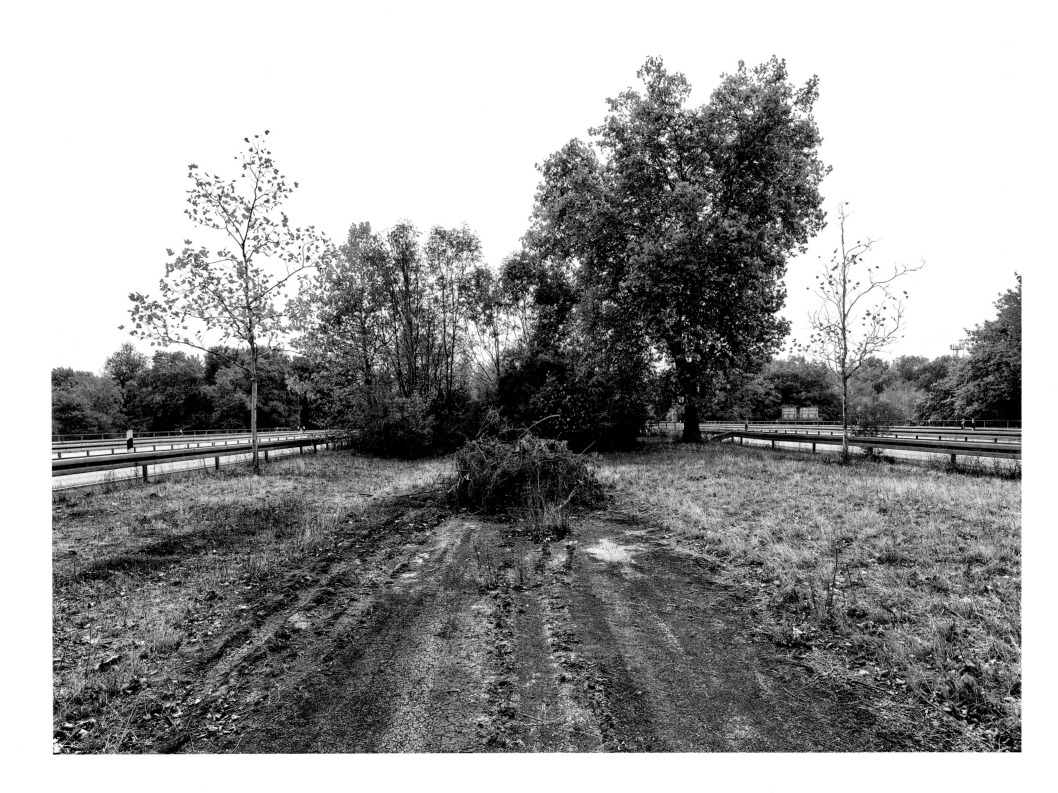

Auto Land— Scape

Michael Tewes

HATJE CANTZ

A555 Raderthal Marienburg
Remnants of the first Autobahn from 1932
Trassenrest der ersten Autobahn von 1932

This book is published in conjunction with the exhibition /
Diese Publikation erscheint anlässlich der Ausstellung *Auto Land Scape*
Deutsches Museum München
07.04. - 11.10.2022

Editor / Herausgeber:
Nadine Barth

Copyediting / Lektorat:
Claudia Marquardt

Translations / Übersetzungen:
Lucy Hottmann

Graphic design / Grafische Gestaltung:
Ungermeyer

PR & Kommunikation:
Anne Müller-Sandersfeld

Typesetting / Satz:
Studio Michael Tewes, Rüdiger Serinek

Printing / Druck:
Druckerei Kettler

Paper / Papier:
LuxoArt Samt

Printed in Germany

Published by / Erschienen im
Hatje Cantz Verlag GmbH
Mommsenstraße 27
10629 Berlin
Germany / Deutschland
www.hatjecantz.com

A Ganske Publishing Group Company
Ein Unternehmen der Ganske Verlagsgruppe

ISBN 978-3-7757-5170-4

Content
—Inhalt

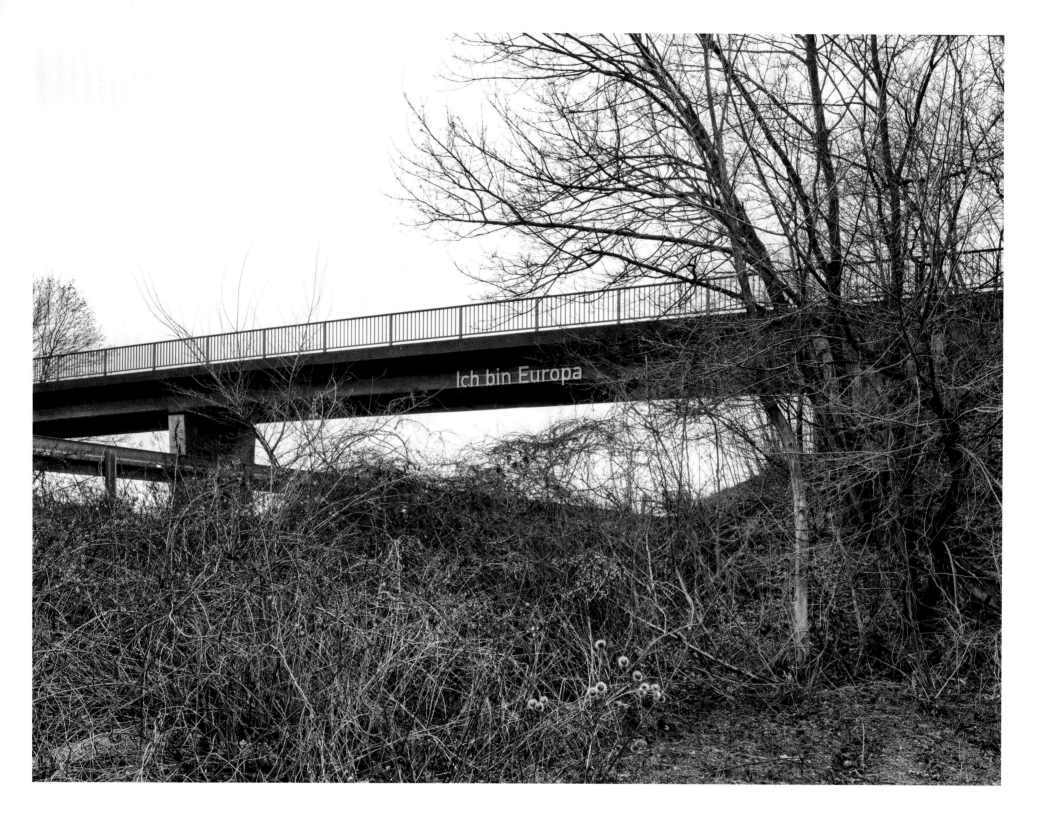

Autobahn
—Autobahn

Claudius Seidl

The autobahn is a very German place - even if the first four-lane intersection-free expressway was not built in Germany, but in Italy: from Milan north to Varese. The autobahn is both a place and a non-place: because, on the one hand, it eats up ever larger areas of land. And on the other hand, the whole purpose of this place is not to stay here, but to get away from here, as fast as possible, as far as possible (even if there are moments when the suffering driver believes that the purpose of the autobahn is to bring as many cars as possible to a standstill, somewhere in the German countryside).

The autobahn is a German myth - which, at first glance, may sound contradictory. Because the myth is, after all, a supra-temporal narrative, a story beyond history. Whereas anyone who is interested can find out about the beginnings of German autobahns: from the Avus, the race track in the south of Berlin, to the plans for a north-south link from Hamburg via Frankfurt to Basel. The first real autobahn was inaugurated in 1932; it was today's A 555, which runs from Bonn to Cologne on the left bank of the Rhine.

Nevertheless, it is a myth - not only because so many believe that the autobahn was an invention of the Nazis, the only good thing left of them. It is a myth because that is precisely the German origin myth: that they want to leave, the Germans, out of the cool, dark regions, down to more southern, lighter regions. In the past, when the Nibelungs or the Goths set out on this mythical journey, they had to fight their way out with their swords. In this sense, the Autobahn is in a sense the completion of this myth and its overcoming at the same time. You don't need a sword, you don't need a horse, and you don't have to fear doom. And, fortunately for the inhabitants of the South, you can also get back on the autobahn.

If you want to survey the mythical dimensions of the autobahn, you have to take the right exit and look at the viaducts from below. Michael Tewes has done this again and again, looking up at the bridges, the piers, the gigantic arches. One feels small in the face of these pictures, one is gripped by the shudders of the sublime (to put it a bit pretentiously); one even sees in some of these pictures that it is cranes and machines that create and have created these works. But not even the sight of a bridge still under construction can entirely dispel the suspicion that it is not men but titans who erect such structures.

Die Autobahn ist ein sehr deutscher Ort – auch wenn die erste vierspurige kreuzungsfreie Schnellstraße nicht in Deutschland gebaut wurde, sondern in Italien: von Mailand in Richtung Norden nach Varese.
Die Autobahn ist Ort und Unort zugleich: weil sie, einerseits, immer größere Flächen frisst. Und andererseits besteht der ganze Sinn und Zweck dieses Ortes darin, dass man hier nicht bleibt, sondern weg von hier kommt, möglichst schnell, möglichst weit (auch wenn es Momente gibt, da der leidende Fahrer glaubt, der Sinn der Autobahn bestünde darin, möglichst viele Autos zum Stillstand zu bringen, irgendwo in der deutschen Landschaft).
Die Autobahn ist ein deutscher Mythos – was, auf den ersten Blick, vielleicht widersinnig klingen mag. Weil der Mythos ja eine überzeitliche Erzählung ist, eine Geschichte jenseits der Geschichte. Wogegen jeder, der sich dafür interessiert, sich über die Anfänge deutscher Autobahnen informieren kann: von der Avus, der Rennstrecke im Süden Berlins, über die Planungen einer Nord-Süd-Verbindung von Hamburg über Frankfurt nach Basel. Bis zur ersten echten Autobahn; die wurde 1932 eingeweiht; es war die heutige A 555, die links des Rheins von Bonn nach Köln führt.
Ein Mythos ist sie trotzdem – nicht nur, weil so viele glauben, dass die Autobahn eine Erfindung der Nazis sei, das einzig Gute, was von ihnen geblieben ist. Zum Mythos gehört sie, weil eben das der deutsche Ursprungsmythos ist: dass sie fort wollen, die Deutschen, raus aus den kühlen, dunklen Gegenden, hinunter in südlichere, hellere Regionen. Früher, als Nibelungen oder Goten sich auf diese mythische Reise machten, mussten sie sich den weg mit ihren Schwertern freikämpfen. In diesem Sinn ist die Autobahn gewissermaßen die Vollendung dieses Mythos und dessen Überwindung zugleich. Man braucht kein Schwert, kein Pferd und muss den Untergang nicht fürchten. Und, zum Glück für die Bewohner des Südens, kommt man auf der Autobahn auch wieder zurück.
Wer die mythischen Dimensionen der Autobahn überblicken will, muss die richtige Ausfahrt nehmen und von unten auf die Viadukte schauen. Michael Tewes hat das immer wieder getan, hat hinaufgeschaut, zu den Brücken, den Pfeilern, den gigantischen Bögen. Man kommt sich klein vor angesichts dieser Bilder, es packen einen die Schauder des Erhabenen (um es ein bisschen anspruchsvoll zu formulieren); man sieht auf einigen dieser Bilder sogar, dass es Kräne und Maschinen sind, die diese Werke schaffen und geschaffen haben. Aber nicht einmal der Anblick einer Brücke, die noch im Bau ist, kann den Verdacht ganz entkräften, dass es nicht Menschen, sondern Titanen sind, die solche Bauten errichten.

That the autobahn, this placeless place, is at the same time a scene seems to be self-evident - whoever, just for example, travels by car from Berlin to Munich has, after all, looked at the autobahn for five or six hours. That he has not seen much more than the taillights and brake lights of those driving in front of him is what you learn when you look at Tewes' pictures. You have to stop, stand still, take your time - looking at the highway from the outside is not just a question of point of view. It is also a question of speed.

Stopping, standing still, that is defined as a traffic jam or a breakdown, at best a short break. Michael Tewes looks at the highway from the perspective of zero kilometers per hour. In this way, what remains invisible at 130 km/h becomes visible.

Michael Tewes sees the shape where we drivers only ever see the route. He sees curves, straight lines, columns, surfaces; and where he lets the outside into the pictures, the contrasts between the rampant plants and the immobility of the colors clash violently, which one may interpret as a criticism of this subjugation of nature. But one does not have to: one may also read it as admiration of the power that is in this construction. As a visualization of the tremendous kinetic energy bound up in it.

Then he sees colors that shine all the more beautifully because gray is the basic tone of almost all the pictures. Gray is the asphalt, gray is mostly the sky, even the green and brown tones of the landscapes do not push themselves forward - and then there are: the blue of a signpost. The red cab of a truck. The orange of an emergency call box. The rich yellow of a crane. Often just a tiny outlier amidst all the shades of gray. And yet it blows you away.

You can call that formalism: Tewes sees shapes and colors where there is a world, where conflicts prevail, where decisions are made; where, when a new highway is built, irreversible things happen, to which one should actually develop an attitude.

But you can also call it freedom. There are enough opinions - and pictures, whose message can be understood at first sight, even more so. The camera's gaze is not tested by opinions and judgments anyway, and if a photographer, when looking through the lens, is not looking for confirmation of known attitudes but for new forms, the viewer will then, in a stroke of luck, find what has not yet been seen: Misty hills in green and gray. Above them two viaducts, one for each direction of travel, slightly swinging outward.

This is first and foremost a composition of two colors and the contrast of the clear and powerful shapes of the highway. And the filigree-looking trees below. What else it can be, is negotiated between the viewer and the picture: Maybe the way leads out of the mists, maybe deeper into it. But maybe that is already the goal here. The perspective of maximum sublimity.

A gray paved area, on it two benches, between them a table, with sky blue surface. Obviously a parking lot or a rest stop. Behind it asphalt, a guardrail, a fence, the forest. Three colors and a symmetry that cannot assert itself against the confusion of the forest. The views find themselves in transit.

Dass die Autobahn, dieser ortlose Ort, zugleich ein Schauplatz ist, scheint sich von selbst zu verstehen – wer, nur zum Beispiel, mit dem Auto von Berlin nach München fährt, hat ja fünf bis sechs Stunden auf die Autobahn geschaut. Dass er nicht viel mehr gesehen hat als die Rück- und Bremslichter derer, die vor ihm fahren, das erfährt man, wenn man Tewes' Bilder betrachtet.

Man muss anhalten, stehenbleiben, sich Zeit nehmen – die Autobahn von außen zu betrachten ist nicht nur eine Frage des Standpunkts. Sondern auch eine der Geschwindigkeit.

Anhalten, stehenbleiben, das ist als Stau oder Panne definiert, allenfalls als kurze Pause. Michael Tewes betrachtet die Autobahn aus der Perspektive von nullkommanull Stundenkilometern. So wird sichtbar, was bei Tempo 130 unsichtbar bleibt.

Michael Tewes sieht die Form, wo wir Fahrer immer nur die Strecke sehen. Er sieht Kurven, Geraden, Säulen, Flächen; und da, wo er das Außen hineinlässt in die Bilder, krachen die Gegensätze zwischen den wuchernden Pflanzen und der Unbewegtheit der Farben ganz heftig aufeinander, was man als Kritik dieser Naturunterwerfung deuten darf. Man muss aber nicht: Man darf es auch lesen als Bewunderung der Kraft, die in diesem Bauwerk steckt. Als Sichtbarmachung der ungeheuren kinetischen Energie, die darin gebunden ist.

Dann sieht er Farben, die umso schöner leuchten, weil grau der Grundton fast aller Bilder ist. Grau ist der Asphalt, grau ist meistens der Himmel, selbst die grünen und braunen Töne der Landschaften drängen sich nicht vor – und dann sind da: das Blau eines Wegweisers. Das rote Führerhaus eines Lastwagens. Das Orange einer Notrufsäule. Das satte Gelb eines Krans. Oft nur ein winziger Ausreißer inmitten all der Grauschattierungen. Und doch haut es einen um.

Man kann das Formalismus nennen: Tewes sieht Formen und Farben, wo doch Welt ist, wo Konflikte herrschen, Entscheidungen gefällt werden; wo, wenn eine Autobahn neu gebaut wird, irreversible Dinge geschehen, wozu man doch eigentlich eine Haltung entwickeln sollte.

Man kann es aber auch Freiheit nennen. Meinungen gibt es genug - und Bilder, deren Botschaft auf den ersten Blick verstanden werden kann, erst recht. Der Blick der Kamera wird ohnehin nicht von Meinungen und Urteilen geprüft, und wenn ein Fotograf beim Blick durchs Objektiv nicht nach der Bestätigung bekannter Haltungen sondern nach neuen Formen sucht, wird der Betrachter im Glücksfall dann das Nochniegesehene finden: Neblige Hügel in grün und grau. Darüber zwei Viadukte, für jede Fahrtrichtung eines, leichte Schwingung nach außen.

Das ist zuallererst eine Komposition aus zwei Farben und dem Kontrast aus den klaren und mächtigen Formen der Autobahn. Und den filigran wirkenden Bäumen darunter. Was es außerdem noch sein kann, wird ausgehandelt zwischen dem Betrachter und dem Bild: Vielleicht führt der Weg aus den Nebeln heraus, vielleicht noch tiefer hinein. Vielleicht ist das hier aber auch schon das Ziel. Die Perspektive maximaler Erhabenheit.

Eine grau gepflasterte Fläche, darauf zwei Bänke, dazwischen ein Tisch, mit himmelblauer Oberfläche. Offenbar ein Parkplatz oder eine Raststätte. Dahinter Asphalt, eine Leitplanke, ein Zaun, der Wald. Drei Farben und eine Symmetrie, die sich gegen das Durcheinander des Waldes nicht durchsetzen kann. Die Blicke finden sich im Transit wieder.

There are many such images, and all of them seem to be emotionally double-exposed. The highway, after all, is exterritorial territory. It lays itself on the landscape and yet does not really belong to its surroundings.

One needs an access ramp to be able to drive on this terrain, and an exit ramp to leave it again. On the highway one is on the way, even if one makes a rest stop - and in the pictures of Michael Tewes one can, if one only looks at them long enough, usually recognize both: the promise which the destination signifies. And the obligation that arises from the origin.

There is almost never movement in these pictures; even two trucks driving in opposite directions seem to be stationary. Thus it is that the images themselves are moving: It is the viewer whose thoughts, associations, dreams find their starting point here. There is a picture that shows three lanes leading in different directions. In between and behind them a yellowish green, beautifully curved hilly landscape, with gray mountain silhouettes in the background. Anything symbolic is alien to this perspective; it's also a sweeping composition here, in two and a half colors, and the contrast between asphalt and landscape makes both shine.

But this one stands or sits in front of it, wants to accelerate in thought. And at the same time fears that wanderlust could take the wrong track when looking at it.

Oh, it seems, when you encounter these pictures for the first time, a tristesse peeping out of them, a view of Germany as the area where highways urgently had to be built so that you could get away from here, as far as possible, as fast as possible, somewhere where the fog clears and the gray of the sky turns into a bright blue. And with every kilometer of highway that is built, the land becomes even grayer and one wants to leave it even more urgently.

But it's their depth that you're allowed to look into, so that you find beauty and majesty - and an almost futuristic spirit that knows that gray is an elegant color. And that the green-blue of a masking film, the red and white stripes of a barrier and the rainbow colors of an oil puddle can already whip the viewer into a frenzy. The fact that there are never any people to be seen here is not a shortcoming, but an invitation to the viewer: Come in, with your looks and thoughts, there is room enough here for both!

So one remains torn in front of these pictures: Should one stay - or drive off immediately on the next highway. And one decides to remain standing or sitting in front of these pictures for a while. Until one has completely grasped their richness.

Es gibt viele solcher Bilder, und alle scheinen sie emotional doppelt belichtet zu sein. Die Autobahn ist ja exterritoriales Gebiet. Sie legt sich auf die Landschaft und gehört ihrer Umgebung doch nicht wirklich an.

Man braucht eine Auffahrt, um dieses Terrain befahren zu können, und eine Ausfahrt, um es wieder zu verlassen. Auf der Autobahn ist man unterwegs, auch wenn man Rast macht – und in den Bildern von Michael Tewes kann man, wenn man sie nur lange genug betrachtet, meistens beides erkennen: das Versprechen, welches das Ziel bedeutet. Und die Verpflichtung, die sich aus der Herkunft ergibt.

Bewegung ist fast nie in diesen Bildern; selbst zwei in gegensätzliche Richtungen fahrende Lastwagen scheinen zu stehen. So kommt es, dass die Bilder selbst bewegend sind: Es ist der Betrachter, dessen Gedanken, Assoziationen, Träume hier ihren Startpunkt finden. Es gibt ein Bild, das zeigt drei Fahrbahnen, die in verschiedene Richtungen führen. Dazwischen und dahinter eine gelblich grüne, schön geschwungene Hügellandschaft, mit grauen Bergsilhouetten im Hintergrund. Alles Symbolische ist dieser Perspektive fremd; es ist auch hier eine schwungvolle Komposition, in zweieinhalb Farben, und der Kontrast zwischen Asphalt und Landschaft lässt beide leuchten.

Aber da steht oder sitzt man davor, möchte Gas geben in Gedanken. Und fürchtet zugleich, dass das Fernweh beim Betrachten die falsche Spur nehmen könnte.

Ach es scheint, wenn man diesen Bildern zum ersten Mal begegnet, eine Tristesse aus ihnen herauszuschauen, eine Ansicht von Deutschland als der Gegend, wo Autobahnen dringend gebaut werden mussten, damit man wegkommt von hier, möglichst weit, möglichst schnell, irgendwohin, wo die Nebel sich lichten und das Grau des Himmels sich in ein helles Blau verwandelt. Und mit jedem Kilometer Autobahn, der gebaut wird, wird das Land noch grauer und man will es noch dringender verlassen.

Es ist aber ihre Tiefe, in die man hineinschauen darf, damit man Schönheit und Erhabenheit findet – und einen fast schon futuristischen Geist, der weiß, dass Grau eine elegante Farbe ist. Und dass das Grünblau einer Abdeckfolie, die rotweißen Streifen einer Absperrung und die regenbogenfarben einer Ölpfütze den Betrachter schon in einen Rausch versetzen können. Dass hier niemals Menschen zu sehen sind, ist kann Mangel, sondern eine Einladung an den Betrachter: Komm herein, mit deinen Blicken und Gedanken, es ist für beide hier Platz genug!

Man bleibt also hin- und hergerissen vor diesen Bildern: Soll man bleiben – oder gleich losfahren auf der nächsten Autobahn. Und man entscheidet sich dafür, vor diesen Bildern noch eine Weile stehen- oder sitzen zu bleiben. Bis man ihren Reichtum ganz erfasst hat.

From landscape enjoyment to damage prevention: Autobahn landscapes between integration and alienation —

Vom Landschaftsgenuss zur Schadenvermeidung: Autobahnlandschaften zwischen „Eingliederung" und Entkoppelung

Thomas Zeller
in collaboration with Alexander Gall

The view of towns, villages, fields, meadows and forests through the windshield has now been a defining landscape experience for two generations. Landscape is not only what hangs as a painting or art print in the living room at home or what can be seen while hiking or walking; landscape is also the mixture of trees and sky, asphalt and church towers seen from the road. For those who drive overland the automobile view reveals itself as a tableau that is sometimes diminished by speed, but always present.

What is not so obvious, however, is the extent to which mobility landscapes are not accessory parts randomly rolling by, but are human creations. Since the beginning of the 20th century, groups of civil engineers and landscape architects in several countries, including Germany, have taken on the design and supervision of streetscapes and particularly autobahn landscapes as a professional task. The view from the moving car was intended to encourage, entertain, refresh and above all to introduce drivers and passengers to the local landscape and thus to the cultural values emerging from it. The scenic drive was intended to enhance nature and culture. Whenever nature and culture were mentioned, the nation was not far away: according to the claims of their designers, mobility landscapes embodied specifically German or other national values. In Germany such attempts were made particularly during the National Socialist dictatorship. Why this was so and what such autobahn landscapes looked like during and after the Nazi dictatorship is the subject of this essay.

When, in the first decade of the 20th century, wealthy townspeople took their rare and expensive automobiles for day trips in the countryside, they often described their experiences in deliberate contrast to rail travel. Passengers at the dawn of the railroad age had often perceived this form of travel as a loss compared to travel by horse and carriage, but as the 19th century progressed, a new perception of the landscape took hold, in which the traveller's view was no longer focused on the foreground but on the middle and background. Wolfgang Schivelbusch therefore spoke of "panoramic travel". [1]

The first motorists, on the other hand, enjoyed the freedom from timetables, compartments and the restricted patterns of perception offered by the railways. In 1908, for example, automobile travel was described as: "... something wondrous. ... The high-strung sense of independence, truly high flying ..., the return to the old dendritic country road with its romanticism, the varying opulence of scenic images, the rush of air fluttering around forehead and cheeks, all give us a sense of the delightfulness of life." [2]

For many early motorists, the aesthetically pleasing automobile journey was a means of regaining the scenic foreground that had been lost in rail travel, a self-determined mode of travel and, not least, a successful attempt at social distinction: the masses in the railway saw only what the mechanized form of locomotion and the timetable permitted, while the chauffeur-driven or self-driven early motorists could explore the countryside, gazing at will.

It is important to note in this context that the object of observation was the landscape, not nature. Initially landscape was known as a genre term in painting and was also discussed in aesthetic theory since the early modern period as a viewed excerpt of nature. With the advent of geography in the 19th century, landscape came to be understood as nature with human and cultural connotations.

Der Blick durch die Windschutzscheibe auf Städte, Dörfer, Felder, Wiesen und Wälder ist seit nunmehr zwei Generationen eine prägende Landschaftserfahrung. Landschaft ist nicht nur das, was als Gemälde oder Kunstdruck zuhause im Wohnzimmer hängt oder was beim Wandern oder Spazierengehen zu sehen ist; Landschaft ist auch die von unterwegs geschaute Mischung von Bäumen und Himmel, Asphalt und Kirchtürmen. Wer über Land fährt, dem erschließt sich die automobile Aussicht als ein manchmal geschwindigkeitsbedingt verhuschtes, aber stets vorhandenes Tableau.

Nicht so offensichtlich ist aber, in welchem Maß Mobilitätslandschaften nicht zufällig vorbeirollende Beiwerke sind, sondern menschliche Kreationen. Seit Anfang des 20. Jahrhunderts haben Gruppen von Bauingenieuren und Landschaftsarchitekten in mehreren Ländern, darunter auch Deutschland, die Gestaltung und Kontrolle von Straßenlandschaften und besonders Autobahnlandschaften als professionelle Aufgabe angesehen. Der Ausblick aus dem fahrenden Auto sollte aufmuntern, unterhalten, beleben und vor allem die heimische Landschaft und damit in ihr aufgegangene kulturelle Werte den Fahrern und Passagieren nahebringen. Die landschaftsnahe Autofahrt war dazu gedacht, Natur und Kultur aufzuwerten. Wenn von Natur und Kultur die Rede war, war die Nation nicht weit: Die Mobilitätslandschaften verkörperten dem Anspruch ihrer Gestalter zufolge spezifisch deutsche oder andere nationale Werte. In Deutschland wurden solche Versuche besonders während der nationalsozialistischen Gewaltherrschaft unternommen. Warum dies so war und wie solche Autobahnlandschaften während und nach der NS-Diktatur aussahen, ist das Thema dieses Essays.

Als im ersten Jahrzehnt des 20. Jahrhunderts gutsituierte Stadtbürger ihre seltenen und teuren Automobile zu Ausflügen aufs Land nutzten, beschrieben sie ihre Erfahrungen häufig in einem bewussten Gegensatz zur Eisenbahnreise. Die Passagiere zu Beginn des Eisenbahnzeitalters hatten diese Form der Fortbewegung vielfach als Verlust gegenüber der Kutschen- und Fuhrwerksfahrt empfunden, im weiteren Verlauf des 19. Jahrhunderts setzte sich aber eine neue Landschaftswahrnehmung durch, bei der sich der Blick der Reisenden nicht mehr auf den Vordergrund, sondern auf den Mittel- und Hintergrund richtete. Wolfgang Schivelbusch hat deshalb vom „panoramatischen Reisen" gesprochen.[1]

Die ersten Autofahrer hingegen genossen die Freiheit von den Fahrplänen, Abteilen und Wahrnehmungsmustern der Eisenbahn. 1908 klang das beispielsweise so: „Das Automobilreisen ist etwas Wundersames. ... Das hochgespannte Unabhängigkeitsbewusstsein, das wahrhafte Dahinfliegen ..., die Rückkehr zur alten vielverästelten Landstraße mit ihrer Romantik, der wechselnde Reichtum landschaftlicher Bilder, der sausend um Stirn und Wangen flatternde Luftzug, das alles gibt uns ein Gefühl von Köstlichkeit zu leben."[2]

Die ästhetisch ansprechende Autoreise war für viele frühe Automobilisten ein Mittel zur Wiedergewinnung des in der Eisenbahnreise verlorengegangenen landschaftlichen Vordergrundes, eine selbstbestimmte Art des Reisens und nicht zuletzt ein erfolgreicher gesellschaftlicher Distinktionsversuch: Die Massen in der Eisenbahn sahen nur das, was die maschinelle Form der Fortbewegung und der Fahrplan zuließen, während die von Chauffeuren transportierten oder selbstfahrenden frühen Kraftfahrer nach Belieben die Gegend schauend erkunden konnten.

Wichtig ist in diesem Zusammenhang, dass das Ziel des Schauens die Landschaft war, nicht Natur. Zunächst war Landschaft als Genrebegriff in der Malerei bekannt und auch in der ästhetischen Theorie seit der frühen Neuzeit als geschauter Naturausschnitt diskutiert. Durch das Aufkommen der Geographie im 19. Jahrhundert wurde Landschaft als menschlich und kulturell konnotierte Natur verstanden.

Cultural landscapes were created by the interaction of terrain, climate, and people. The latter gave the landscape a certain character through economy and agriculture, so that cultural and national values in the landscape were never far away. The ambivalent concept of landscape was thus more than a mere vista of green, but rather a culturally and nationally charged ensemble. In Europe in the interwar period, landscape-oriented roads were not understood as an advance into the wilderness, but as an additional layer on top of the rich and historically developed cultural landscape. [3]

In the first two decades of the 20th century in Europe, automobiles remained largely a privilege of urban middle and upper classes. Motorists drove with varying degrees of difficulty on the (still frequently unpaved) country roads, often to the great displeasure of the local population.[4] After World War I, roads were increasingly paved with solid surfaces to overcome the so-called dust plague. However, what had been true for millennia still applied: roads, whether urban or rural, were public spaces. Pedestrians, cyclists, carts and, more recently, cars and trucks had equal access to these places. The idea of designing or building roads exclusively for automobiles and no other mode of transportation was so foreign at the time that linguistic contortions such as car-only roads ("Nurautostrasse") had to be used when someone put such an idea into words. The term "motorway" (German: Autobahn), as it is known today, was derived from the dominant means of transport of the time, the railway (German: Eisenbahn). From 1926 onwards, an association called "Hafraba", supported by individual city councils, chambers of commerce and industrialists, endeavoured to make a road accessible only to automobiles and trucks palatable to the public; "Hafraba" stood for a proposed route that was to run from the Hanseatic cities via Frankfurt to Basel. Given the low level of motorization and the decentralized responsibility for road construction in the Weimar Republic, this lobbying effort was largely unsuccessful. Accordingly, the economist Werner Sombart described autobahns as "roads for rich people's merry enjoyment of life".[5]

Under National Socialism, a motorization program was then among the earliest public initiatives of the new powers as well as being accompanied by the highest amount of propaganda. In a speech to the International Automobile and Motorcycle Exhibition, a few days after the takeover of power, Hitler called on the German automobile industry to offer an affordable car for the masses. For the government's part, new interstate roads were to be built for this purpose. The "Lebenshöhe" (measure of civilizations) of nations, he reasoned, should no longer be measured in the number of railway kilometers, but in the length of "roads suitable for motor traffic".[6]

The first part of the mass motorization, a low-price car soon to be called Volkswagen, was finally taken on by the state-owned VW plant in Wolfsburg after the German car industry had hesitated. With much public fanfare, an installment savings plan for the beetle-shaped car designed by Ferdinand Porsche was launched for 900 Reichsmarks, in which tens of thousands of savers invested. But the Volkswagen failed miserably; during the dictatorship, the VW factory produced mainly amphibian Kübelwagen (Light UtilityVehicles) for the war effort. But that did not stop the Hitler regime from pushing ahead with the construction of the autobahn.[7]

Kulturlandschaften waren durch das Zusammenwirken von Terrain, Klima, und Menschen entstanden. Letztere gaben der Landschaft durch Wirtschaft und Landwirtschaft ein bestimmtes Gepräge, so dass kulturelle und nationale Werte in der Landschaft nie weit waren. Der schillernde Begriff der Landschaft war also mehr als die bloße Aussicht ins Grüne, sondern ein kulturell und nationalspezifisch aufgeladenes Ensemble. In Europa wurden landschaftsorientierte Straßen in der Zwischenkriegszeit nicht als Vorstoß in die Wildnis, sondern als eine zusätzliche Schicht auf die reichhaltige und historisch gewachsene Kulturlandschaft verstanden.[3]

In den ersten beiden Jahrzehnten des 20. Jahrhunderts, als Automobile in Europa weitgehend ein Privileg städtischer Mittel- und Oberschichten blieben, fuhren die Automobilisten mit wechselnden Schwierigkeitsgraden auf den oft noch ungeteerten Landstraßen, oft zum großen Missvergnügen der örtlichen Bevölkerung.[4] Nach dem Ersten Weltkrieg wurden Straßen zunehmend mit festen Decken versehen, um der sogenannten Staubplage Herr zu werden. Noch immer galt aber, was seit Jahrtausenden gegolten hatte: Straßen, ob in der Stadt oder auf Land, waren öffentliche Räume. Fußgänger, Fahrradfahrer, Fuhrwerke und neuerdings auch Autos und Lastwagen teilten sich diese allgemein zugänglichen Orte. Die Vorstellung, Straßen ausschließlich für Automobile und sonst keine andere Verkehrsart zu planen oder zu bauen, war seinerzeit so fremd, dass sprachliche Verrenkungen wie Nur-Autostraße bemüht werden mussten, wenn jemand eine solche Idee in Worte fasste.

Der heute geläufige Begriff der Autobahn leitete sich denn auch vom dominanten Verkehrsmittel der Zeit, der Eisenbahn, ab. Seit 1926 bemühte sich ein von einzelnen Stadtverwaltungen, Handelskammern und Industriellen getragener Verband namens „Hafraba", der Öffentlichkeit eine nur für Automobile und Lastwagen zugängliche Straße schmackhaft zu machen; „Hafraba" stand für eine vorgeschlagene Route, die von den Hansestädten über Frankfurt nach Basel führen sollte. Angesichts des geringen Motorisierungsgrades und der dezentral organisierten Zuständigkeiten im Straßenbau der Weimarer Republik war diese Lobbyarbeit weitgehend erfolglos. Der Volkswirtschaftler Werner Sombart bezeichnete Autobahnen dementsprechend als „Straßen für den heiteren Lebensgenuss reicher Leute".[5]

Im Nationalsozialismus gehörte ein Motorisierungsprogramm dann zu den frühesten und am stärksten propagandistisch begleiteten öffentlichen Initiativen der neuen Herrscher. In einer Rede vor der Internationalen Automobil- und Motorradausstellung, wenige Tage nach der Machtübernahme forderte Hitler die deutsche Automobilindustrie dazu auf, ein erschwingliches Auto für die Massen anzubieten. Von staatlicher Seite aus sollten dazu neue Überlandstraßen kommen. Die „Lebenshöhe von Völkern" sei nämlich, so seine Begründung, nicht mehr in der Zahl von Eisenbahnkilometern, sondern an der Länge „der für den Kraftverkehr geeigneten Straßen" zu messen.[6]

Den ersten Teil der Massenmotorisierung, ein bald Volkswagen genanntes Niedrigpreisauto, übernahm nach dem Zögern der deutschen Autoindustrie schließlich das staatliche VW-Werk in Wolfsburg. Mit viel öffentlichem Getöse wurde ein Ratensparplan für das von Ferdinand Porsche gestaltete Kugelauto für 900 Reichsmark aufgelegt, dem Zehntausende von Sparern beitraten. Doch der Volkswagen scheiterte kläglich; das VW-Werk produzierte während der Diktatur hauptsächlich amphibische Kübelwagen für den Kriegseinsatz. Das hinderte das Hitlerregime aber nicht daran, den Autobahnbau zu forcieren.[7]

By the time construction stopped in 1942, 3625 kilometers of autobahn had been built in Germany and Austria. In a country as poorly motorized as Germany such intersection-free roads were economically unjustifiable: statistically, 62 Germans shared one car in 1935. But neither Great Britain, where the average was 20 inhabitants per car, nor the USA, where there was one car for every five inhabitants, implemented such expensive projects in the interwar period. The National Socialist regime, on the other hand, pushed ahead with autobahn construction with all its might, not to say brute force, and diverted financial, professional and propagandistic resources to the road construction project. [8] The disproportion between the level of motorization and the extent of the road network meant that the few drivers on the autobahns mostly had the roads to themselves. In the literature, the autobahns are known as *white elephants,* that is, as impressive planning objects but with little use.[9] In 1938, a highway official from the U.S. state of Michigan stated after a tour: "Germany has the roads while we have the traffic." [10]

Why then were the autobahns built? Contemporary propaganda repeatedly touted job creation as the main effect of autobahn construction. In newsreel films that ran in cinemas before the main program and in numerous speeches and public events, the Nazi regime presented groups of bare-chested workers with shovels on their shoulders building roads. But the view that the *Reichsautobahnen* led Germany out of the Great Depression is not true. Historians point out that the economic upswing was already underway even without road building, even if the latter contributed to it. Instead of economic insight, it was Hitler's propaganda instincts that prevailed in his decision to push for autobahn construction. [11] South of the Alps, Benito Mussolini had demonstrated how a facist regime could use road building as a means of self-representation: The *autostrade* were built there from 1922 onwards, pressing forward far ahead of demand, as in Germany. By the end of the 1920s, individual routes had been built, which Mussolini's regime celebrated as a contribution to the modernization of the country and as a sign of Italian spatial organization. [12]

Anyone living in Germany under National Socialism could hardly escape its highway propaganda. Books, films, board games, paintings, collectible pictures in cigarette boxes, plays, radio broadcasts and novels celebrated the autobahns as a modern form of transport with which the country could meet the challenges of the future. [13] Moreover, propaganda associated the autobahns as often as possible with Hitler: Hitler was supposedly the originator of the idea of building interstate roads without intersections and had drawn up plans to this effect while imprisoned after the failed Munich coup of 1923; such were the claims of journalists and authors loyal to the regime after 1933. The fact that this was fictitious did not detract from the legend of *Adolf Hitler's roads*: the dictator styled himself as an infrastructure-friendly potentate; the roads were bound to his person and to travel on them meant for Germans to be integrated into a "people's community (*Volksgemeinschaft*) beyond regional, confessional, and class differences, dominated by Hitler. This people's community, understood in racial terms, excluded Germans defined as Jews and other minorities and promised its members, provided they fell in line politically, the enticement of a consumer society. Concentration camps and *Reichsautobahnen* are thus to be seen in the same context; force and enticement were defining characteristics of this dictatorship. [14]

Bis zur Einstellung der Bauarbeiten 1942 wurden in Deutschland und Österreich 3625 Kilometer Autobahnen gebaut. In einem Land, das so gering motorisiert war wie Deutschland, waren solche kreuzungsfreien Fernstraßen volkswirtschaftlich nicht zu rechtfertigen: Statistisch gesehen, teilten sich 62 Deutsche im Jahr 1935 ein Auto. Doch weder Großbritannien, wo der Durchschnittswert 20 Einwohner pro Auto betrug, noch die USA, wo auf fünf Einwohner ein Pkw kam, verwirklichten in der Zwischenkriegszeit solch teuren Projekte.[8] Mit aller Macht, um nicht zu sagen, mit Brachialgewalt, preschte hingegen das nationalsozialistische Regime beim Autobahnbau vor und lenkte finanzielle, professionelle, und propagandistische Ressourcen auf das Straßenbauprojekt um. Das Missverhältnis zwischen Motorisierungsgrad und Umfang des Straßennetzes führte dazu, dass die wenigen Fahrer auf den Autobahnen meist freie Fahrt genossen. In der Literatur sind die Autobahnen als *weiße Elefanten*, also als beeindruckende, aber wenig nutzbringende Planungsobjekte bekannt.[9] 1938 konstatierte ein Straßenbaubeamter aus dem US-Bundesstaat Michigan nach einer Besichtigungsreise: „Germany has the roads while we have the traffic."[10]

Warum wurden dann die Autobahnen gebaut? Die zeitgenössische Propaganda pries wiederholt die Arbeitsbeschaffung als Haupteffekt des Autobahnbaus an. In Wochenschau-Filmen, die im Kino vor dem Hauptprogramm liefen, in zahlreichen Reden und öffentlichen Veranstaltungen präsentierte das NS-Regime Gruppen von Arbeitern mit Schaufeln auf den Schultern, die mit bloßem Oberkörper Straßen bauten. Doch die Ansicht, dass die Reichsautobahnen Deutschland aus der Weltwirtschaftskrise führten, trifft nicht zu. Historiker weisen darauf hin, dass der wirtschaftliche Aufschwung auch ohne Straßenbau bereits im Gange war, auch wenn letzterer dazu beitrug. Statt ökonomischer Einsicht herrschte bei Hitlers Entscheidung, den Autobahnbau zu forcieren, sein Propagandainstinkt vor.[11] Südlich der Alpen hatte Benito Mussolini vorgeführt, wie ein rechtsradikales Regime Straßenbau als Mittel der Selbstrepräsentation nutzen konnte: Die *autostrade* wurden dort ab 1922 gebaut und eilten der Nachfrage wie in Deutschland weit voraus. Bis Ende der zwanziger Jahre entstanden einzelne Strecken, die Mussolinis Regime als Beitrag zur Modernisierung des Landes und als Zeichen italienischer Raumorganisation feierte.[12]

Wer unter dem Nationalsozialismus in Deutschland wohnte, der konnte dessen Straßenpropaganda kaum entgehen. Bücher, Filme, Brettspiele, Gemälde, Zigarettenbilder, Theaterstücke, Radiosendungen und Romane feierten die Autobahnen als moderne Verkehrsform, mit denen das Land den Herausforderungen der Zukunft begegnen konnte.[13] Darüber hinaus brachte die Propaganda Hitler so oft wie möglich mit den Autobahnen in Verbindung: Hitler sei der Urheber der Idee, kreuzungsfreie Überlandstraßen zu bauen, und habe entsprechende Pläne während der Festungshaft nach dem gescheiterten Münchner Putsch von 1923 verfasst, behaupteten regimetreue Journalisten und Autoren nach 1933. Dass dies frei erfunden war, tat der Legende von *Adolf Hitlers Straßen* keinen Abbruch: Der Diktator stilisierte sich als infrastrukturfreundlicher Potentat; die Straßen waren an seine Person gebunden und die Fahrt auf ihnen sollte die Deutschen jenseits von regionalen, konfessionellen und Klassenunterschieden in eine von Hitler beherrschte Volksgemeinschaft einbinden. Diese rassistisch verstandene Volksgemeinschaft schloss als Juden definierte Deutsche und andere Minderheiten aus und versprach ihren Mitgliedern, sofern sie politisch nicht missliebig waren, die Lockungen einer Konsumgesellschaft. Konzentrationslager und Reichsautobahnen sind so in einem Zusammenhang zu sehen, Zwang und Lockung waren bestimmende Kennzeichen dieser Diktatur.[14]

The omnipresent propaganda never tired of emphasizing the novelty and scale of the road network. Not only the wide concrete belts of the autobahn itself were meant to appear monumental but also the pace of construction. Indeed, the autobahns grew rapidly through forests and fields. In September 1933, construction began on the Frankfurt-Heidelberg section, and from March 1934 the autobahn from Munich to the Austrian border was under construction. The usefulness for propaganda and not the traffic demand determined the priorities: 1000 kilometers of *Reichsautobahn* were to be completed annually, which the regime actually achieved in 1937 and 1938. Such rapid growth was only possible within the framework of a dictatorship in which the rule of law was suspended.

The propaganda celebrated not only the speed and extent of construction of the *Reichsautobahnen* but also their design. In those publications that were aimed more at an educated audience, the roads were praised not as an encroachment on nature, but as an enhancement to the landscape. According to their builders, the autobahns were intended to improve the landscape, not harm it. When in January 1934 the civil engineer Fritz Todt, an ardent National Socialist from Pforzheim who had obtained a doctorate in engineering from the Technical University of Munich, presented his ideas on the autobahn network to Hitler, he also referred to the relationship between railways and automobiles: "However, the layout of the route must be designed differently for the automobile than for the railroad. Railroad is mass transportation (also for the masses). Motor roads are the individual's means of transport. The railroad is mostly a foreign body in landscape. Motor roads are and remain road, road is part of the landscape. German landscape is full of character. The motor roads must also retain this German character."[15]

Todt, however, left open the means by which the new autobahns were to preserve these scenic qualities. The civil engineer, who as *Inspector General for German Roads* was in charge of the autobahn project and who centralized the former administrative powers of the federal states at the level of the *Reich*, encouraged the engineers under his command to integrate the roads into the landscape. But what this would mean in detail Todt left to the collaboration between civil engineers and some consulting landscape architects. The engineers who planned the autobahns at headquarters in Berlin and at regional offices came mostly from the German National Railroad (*Deutsche Reichsbahn*), which Hitler had ordered to cooperate with the autobahn project. Almost two thousand *Reichsbahn* officials were commissioned to the Inspectorate General in 1934 and 1935. [16]

Civil engineers with expertise in road construction were few and the *Reichsbahn* engineers, conversely, were trained in railway construction. Because of their previous training and employment, the idea of landscape-friendly alignments was alien to the *Reichsbahn* engineers: they designed roads that ran as straight as possible and were connected with short circular arcs, just as they had learned to do for railways. This had also been envisaged in the *Hafraba* plans, which had been drawn up during the Weimar Republic and formed the unpublicized basis for the early *Reichsautobahnen*.

Todt's rhetorical goal of a landscape-friendly road was thus endangered in its actual building practice. As an advisory counterweight to the *Reichsbahnengineers*, the General Inspectorate therefore employed some twelve landscape architects. The Munich architect Alwin Seifert (1890-1972) offered his services to Todt in November 1933 and was promptly invited by him to inspect

Die allgegenwärtige Propaganda wurde nicht müde, Neuheit und Umfang des Straßennetzes zu betonen. Nicht nur die breiten Betonbänder der Autobahn an sich sollten monumental erscheinen, sondern auch das Bautempo. In der Tat wuchsen die Autobahnen rasch durch Wälder und Wiesen. Im September 1933 begannen die Bauarbeiten für die Strecke Frankfurt-Heidelberg, ab März 1934 wurde die Autobahn von München zur österreichischen Grenze gebaut. Der propagandistische Nutzen, nicht Verkehrsnachfrage bestimmten die Prioritäten: Jährlich sollten 1000 Kilometer Reichsautobahn fertiggestellt werden, was das Regime in den Jahren 1937 und 1938 auch erreichte. Ein so rasches Wachstum war nur im Rahmen einer Diktatur möglich, in der der Rechtsstaat außer Kraft gesetzt ist.

In der Propaganda wurde neben Bautempo und Ausmaß der Reichsautobahnen auch ihre Gestaltung gefeiert. In denjenigen Veröffentlichungen, die sich eher an ein gebildetes Publikum richteten, wurden die Straßen nicht als Eingriff in die Natur, sondern als Verbesserung der Landschaft angepriesen. Die Autobahnen sollten nach dem Willen ihrer Erbauer die Landschaft aufwerten, nicht schädigen. Als im Januar 1934 der Bauingenieur Fritz Todt, ein glühender Nationalsozialist aus Pforzheim, der an der Technischen Hochschule München zum Dr. ing. promoviert hatte, bei Hitler seine Ideen zum Autobahnnetz vortrug, griff er auch das Verhältnis von Eisenbahnen und Automobilen auf: „Die Linienführung muss jedoch für das Automobil anders gestaltet werden wie für die Eisenbahn. Eisenbahn ist Massentransportmittel (auch für Masse Mensch). Kraftfahrbahn ist individuelles Transportmittel. Die Eisenbahn ist meist Fremdkörper in der Landschaft. Kraftfahrbahn ist und bleibt Straße, Straße ist Bestandteil der Landschaft. Deutsche Landschaft ist charaktervoll. Deutschen Charakter muß auch die Kraftfahrbahn erhalten."[15]

Todt ließ jedoch offen, mit welchen Mitteln die neuen Autobahnen diese landschaftlichen Qualitäten erhalten sollten. Der Bauingenieur, der als *Generalinspektor für das deutsche Straßenwesen* das Autobahnprojekt leitete und dabei frühere Kompetenzen der Länder auf die Reichsebene zog, ermunterte zwar die ihm unterstellten Ingenieure, die Straßen in die Landschaft zu integrieren. Was dies im Detail bedeuten sollte, überließ Todt aber der Zusammenarbeit von Bauingenieuren und beratenden Landschaftsarchitekten. Die Ingenieure, die in der Zentrale in Berlin und regional verstreuten Obersten Bauleitungen die Autobahnen planten, stammten zum Großteil von der Deutschen Reichsbahn, der Hitler die Zusammenarbeit mit dem Autobahnprojekt befohlen hatte. Fast zweitausend Reichsbahnbeamte wurden 1934 und 1935 an die Generalinspektion abgeordnet.[16]

Tiefbauingenieure mit Kompetenzen im Straßenbau gab es wenige, die Reichsbahningenieure waren hingegen im Eisenbahnbau geschult. Angesichts ihrer Vorbildung und Beschäftigung war den Reichsbahnern der Gedanke einer landschaftsbetonten Linienführung für die Straßen fremd: Sie entwarfen Straßen, die möglichst gerade verliefen und mit kurzen Kreisbögen verbunden waren, so wie sie es für Eisenbahnen gelernt hatten. Dies hatten auch die *Hafraba*-Pläne vorgesehen, die während der Weimarer Republik entstanden waren und die öffentlich unerwähnte Grundlage für die frühen Reichsautobahnen darstellten.

Todts rhetorisches Ziel einer landschaftsfreundlichen Straße war damit in der Baupraxis gefährdet. Als beratendes Gegengewicht zu den Reichsbahningenieuren beschäftigte die Generalinspektion deshalb ein rundes Dutzend Landschaftsarchitekten. Der Münchner Architekt Alwin Seifert (1890–1972) diente sich Todt im November 1933 an und wurde von diesem prompt eingeladen,

a section of the already deforested route of the autobahn in a wooded area near Munich. Seifert then wrote a report on the "landscape integration" of the roads. In it he emphasized the aesthetic and ecological importance of trees and shrubs along the roadside.[17] From 1934 onwards, Seifert served as head of a group of landscape architects called *landscape advocates* who advised the engineers.

This personnel constellation is reminiscent of the American *parkways,* in which landscape architects and civil engineers worked closely together after the First World War. They sought to enable motorists to visually consume appealing landscape impressions through the deliberate design of wide strips on both sides of the road and a curvilinear alignment.[18] In fact, Todt's administration had travel reports from the United States published and pertinent technical literature translated.[19] However, the impression that the German *Reichsauto-bahnen* adopted the concept of *parkways* in its entirety is incorrect. For example, German autobahns could be used by trucks, while they are still prohibited today on American *parkways.* Even more important was the different approach to alignment and the planting of vegetation, where landscape advocates and civil engineers - behind the scenes of Nazi propaganda - often came into conflict.

In terms of routing, the landscape architects around Seifert pushed for curved or meandering roads, just as they had been common in garden architecture since the 18th century. American *parkways* also used this design form to stage views from the curve, but also to slow traffic down. For the landscape architect Alwin Seifert long straight lines in road construction were simply out of keeping with nature. Seifert was convinced that the design features of roads should be derived from the surrounding landscape; since there were no straight lines in nature, there should be no straight roads either. But not only were straight lines alien to nature, they were also alien to mankind: straight roads were unattractive and the danger of inattentive drivers causing accidents was therefore greater, Seifert wrote.[20] Inspector General Todt appeared at first to reject this nature analogy in his reply: "After all, the motor car is not a rabbit or a deer, which jumps around the terrain in winding lines, but it is a technical work created by man which requires a roadway that suits it." However, for the design of curves and straight lines that he initially preferred, he also took nature as a model and compared the motor car to a "dragonfly or other leaping creatures that cover shorter sections in a straight line and then change direction from point to point."

It was not until 1939, near the end of the Nazi road-building period, that curvilinear roads became the norm.[21] Figure 1 shows an example of an early autobahn under the influence of railway engineers; at a similar time, illustrated books produced at great expense highlighted the reconciliation of landscape and engineering as in Figure 2.

die bereits abgeholzte Trasse der Autobahn von München zur Landesgrenze in einem Waldstück bei München zu besichtigen. Seifert verfasste daraufhin ein Gutachten zur „landschaftlichen Eingliederung" der Straßen. Darin betonte er die ästhetische und ökologische Bedeutung von Bäumen und Sträuchern am Straßenrand.[17] Ab 1934 fungierte Seifert als Leiter einer Gruppe von Landschafts-architekten, die *Landschaftsanwälte* genannt wurden und die Ingenieure berieten.

Diese Personalkonstellation erinnert an die US-amerikanischen *parkways,* bei denen nach dem Ersten Weltkrieg Landschaftsarchitekten und Bauingenieure eng zusammenarbeiteten, um durch die bewusste Gestaltung breiter Streifen beiderseits der Straße und eine geschwungene Linienführung Autofahrern den visuellen Konsum ansprechender Landschaftseindrücke zu ermöglichen.[18] Tatsächlich ließ Todts Behörde Reiseberichte aus den USA veröffentlichen und einschlägige Fachliteratur übersetzen.[19] Jedoch trägt der Eindruck, dass die deutschen Reichsautobahnen das Konzept der *parkways* vollständig übernahmen. So standen die deutschen Autobahnen für Lastwagen offen, während sie auf den amerikanischen *parkways* bis heute verboten sind. Wichtiger noch war die unterschiedliche Behandlung von Linienführung und Bepflanzung, bei der Landschaftsanwälte und Bauingenieure – hinter den Kulissen der NS-Propaganda – häufig in Konflikt gerieten.

Bei der Linienführung drängten die Landschaftsarchitekten um Seifert auf geschwungene oder schlängelnde Straßen, so wie sie auch in der Gartenarchitektur seit dem 18. Jahrhundert üblich waren. Die amerikanischen *parkways* nutzten diese Gestaltungsform ebenfalls, um Ausblicke aus der Kurve zu inszenieren, aber auch um den Verkehr zu verlangsamen. Für den Landschaftsarchitekten Alwin Seifert waren lange Geraden im Straßenbau schlechterdings naturfremd. Nach Seiferts Überzeugung seien die Gestaltungsmerkmale der Straßen aus der sie umgebenden Landschaft abzuleiten; da es keine Geraden in der Natur gab, sollte es also auch keine geraden Straßen geben. Aber nicht nur der Natur, sondern auch dem Menschen seien Geraden fremd: Geradlinige Straßen seien reizlos und die Gefahr, dass unaufmerksame Autofahrer Unfälle verursachten, sei deshalb größer, schrieb Seifert.[20] Generalinspektor Todt schien dessen Naturanalogie in seiner Antwort zunächst zurückzuweisen: „Schließlich ist der Kraftwagen auch kein Hase oder kein Reh, das in schlängelnden Linien im Gelände herumspringt, sondern es ist ein von Menschen geschaffenes technisches Werk, das eine zu ihm passende Fahrbahn verlangt." Für die von ihm anfangs bevorzugte Bauweise aus Kurven und Geraden nahm er aber ebenfalls das Vorbild der Natur in Anspruch und verglich den Kraftwagen mit einem „Wasserläufer oder sonst springenden Lebewesen, die kürzere Teilstrecken in der Geraden zurücklegen und dann von Punkt zu Punkt ihre Richtung ändern".

Erst 1939, also gegen Ende des nationalsozialistischen Straßenbauphase, wurden schwingende Straßen zur Norm.[21] Abbildung 1 zeigt eine solche frühe Autobahn unter dem Einfluss der Eisenbahningenieure; mit viel Aufwand produzierte Bildbände stellten unterdessen die Versöhnung von Landschaft und Technik wie in Abbildung 2 heraus.

Figure 1: One of the first stretches of the Reichsautobahn near Viernheim in Hesse in 1934. The straight alignment was derived from the railroad and contradicted the rhetoric of Nazi propaganda, which promised landscape-oriented roads.

Abbildung 1: Eine der ersten Strecken der Reichsautobahn bei Viernheim in Hessen im Jahr 1934. Die gerade Linienführung war von der Eisenbahn abgeleitet und widersprach der Rhetorik der NS-Propaganda, die landschaftsbezogene Straßen versprach.

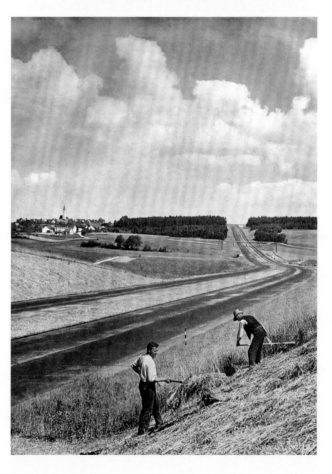

Figure 2: This is how the National Socialist autobahn presented itself in propaganda, which in this image tried to create a harmonious link between an agricultural sector still dominated by manual labor and the modern traffic route. The photograph is obviously staged: The two men in the foreground presumably had to briefly hold still for the shot because of the relatively long exposure time of the color process, which was still costly at the time. The street itself, on the other hand, almost disappears into the middle ground of the picture between the rural idyll and the picture postcard blue sky. In addition to the ideological component, the line management is remarkable: long straight lines were connected with relatively short circular arcs. In the post-war period, such tight curves were more generously rebuilt.

Abbildung 2: So präsentierte sich die nationalsozialistische Autobahn in der Propaganda, die in diesem Bild eine harmonische Verbindung zwischen einer noch von Handarbeit geprägten Landwirtschaft und dem modernen Verkehrsweg herzustellen versuchte. Die Fotografie ist offensichtlich inszeniert: Die beiden Männer im Vordergrund mussten wegen der relativ langen Belichtungszeit des damals noch aufwendigen Farbverfahrens für die Aufnahme vermutlich kurz stillhalten. Die Straße selbst verschwindet zwischen ländlicher Idylle und blauem Postkartenhimmel dagegen fast im Mittelgrund des Bildes. Bemerkenswert ist neben der ideologischen Komponente die Linienführung: Lange Geraden wurden mit relativ kurzen Kreisbögen verbunden. In der Nachkriegszeit wurden solche engen Kurven großzügiger umgebaut.

The extent and type of plants along the roadside were similarly controversial. For Seifert, "a road [...] had to have trees if it was to be a German road". [22] Landscape architects used trees and shrubs on median strips and roadsides as an important design tool to achieve unity between the artifact and the landscape. But their goals went even further: instead of merely preserving the existing landscape, they wanted it to be restored, as far as possible, to its original ecological state. To this end, they demanded the use of so-called "native", i.e. autochthonous plants. But the increasingly radical reasons Alwin Seifert gave for the value of native plants were hardly heard by the civil engineers and especially by Fritz Todt. Todt was less interested in ecological ideals than in rapidly growing plants and trees. Thus, Seifert's ideological restoration program ultimately did not go beyond rhetoric, requests and a few lists of site-appropriate species, for the compilation of which the Inspectorate General had sponsored ecological field research. [23]

Ähnlich umstritten waren auch Ausmaß und Art der Bepflanzung am Straßenrand. Für Seifert musste „eine Straße [...] Bäume haben, wenn anders sie eine deutsche Straße sein soll".[22] Die Landschaftsarchitekten nutzten Bäume und Sträucher auf Mittelstreifen und am Straßenrand als wichtiges gestalterisches Mittel, um die Einheit von Bauwerk und Landschaft zu erreichen. Ihre Ziele gingen aber noch weiter: Statt die vorhandene Landschaft lediglich zu erhalten, sollte sie, soweit möglich, in ihrem ökologischen Urzustand wiederhergestellt werden. Dafür verlangten sie die Verwendung sogenannter „bodenständiger", also standortheimischer Pflanzen. Doch die immer radikaleren Begründungen, mit denen Alwin Seifert den Wert einheimischer Pflanzen anpries, fanden bei den Bauingenieuren und besonders bei Fritz Todt kaum Gehör. Denn dieser war weniger an ökologischen Idealzuständen als an rasch wachsenden Pflanzen und Bäumen interessiert. So kam Seiferts ideologisches Renaturierungsprogramm schließlich nicht über Rhetorik, Forderungen und einige Listen mit standortgerechten Arten hinaus, für deren Zusammenstellung die Generalinspektion immerhin die ökologische Feldforschung finanziert hatte.[23]

The road that supposedly blended so harmoniously into the landscape was thus the result of manifold conflicts and compromises between landscape architects and civil engineers. The autobahn propaganda specifically showcased those routes that staged a car journey as a visual consumption opportunity - still recognisable today. In the Cental Uplands (*Mittelgebirge*) and in the foothills of the Alps, alignments that would actually have been suitable for driving through valleys or along slopes were often routed over mountain ridges in order to create scenic vantage points. One of the best known of these routes is from Munich to the Austrian border, especially the section over the Irschenberg mountain. Instead of building the four-lane road more conveniently and safely in the valley, Inspector General Todt preferred a route over the mountain ridge as there was a "sweeping mountain panorama" to be enjoyed over a length of three kilometers.[24] A few kilometers further on, the view of Lake Chiemsee opened up (see Figure 3), which pleased Todt so much that he recommended motorists to drive silently down the valley with the engine switched off:

"The sudden change of view: the mountains to the right, the large wide expanse of the Chiemsee ahead and to the left of the roadway, has still surprised and captivated everyone who came to this spot. The motorist who experiences this landscape properly, turns off the engine and glides silently down the three kilometer descent to the southern shore of the lake, where bathing beaches, parking lots or the local fish inn invite you to stop and rest."[25]

Neither the quiet descent to Lake Chiemsee nor focusing on the view from Irschenberg would be advisable today. The traffic volume is so high that many drivers are happy to make progress without a traffic jam.

Die angeblich sich so harmonisch in die Landschaft einschmiegende Straße war also das Ergebnis vielfältiger Konflikte und Kompromisse zwischen Landschaftsarchitekten und Bauingenieuren. Die Autobahn-Propaganda stellte dabei diejenigen Strecken besonders heraus, die eine Autofahrt als – auch heute noch erkennbare – visuelle Konsummöglichkeit inszenierten. In den Mittelgebirgen und im Voralpenland wurden Strecken, für die sich eigentlich ein Verlauf durch Täler oder an Hängen angeboten hätte, oft über Bergrücken geführt, um Aussichtspunkte zu schaffen. Zu den bekanntesten dieser Strecken gehört die Route von München zur österreichischen Landesgrenze, insbesondere der Abschnitt über den Irschenberg. Statt die vierspurige Straße günstiger und sicherer im Tal zu bauen, bevorzugte Generalinspektor Todt eine Linienführung über den Gebirgsrücken, da auf einer Länge von drei Kilometern ein „umfassender Gebirgsrundblick" zu genießen war.[24] Einige Kilometer weiter öffnete sich der Blick auf den Chiemsee (siehe Abbildung 3), was Todt so gefiel, dass er den Autofahrern eine stille Talfahrt mit ausgeschaltetem Motor empfahl:

„Die plötzliche Veränderung der Aussicht, neben den Bergen zur Rechten die große weite Fläche des Chiemsees voraus und links der Fahrbahn, hat noch jeden, der an diese Stelle kam, überrascht und gefesselt. Wer diese Landschaft als Kraftfahrer richtig empfindet, stellt den Motor ab und gleitet die 3 km Gefälle lautlos hinab an das Südufer des Sees, wo Badestrand, Parkplätze oder der Fischerwirt zum Bleiben und Rasten einladen."[25]

Weder die stille Talfahrt zum Chiemsee noch die Konzentration auf die Aussicht vom Irschenberg aus wären heute ratsam. Das Verkehrsaufkommen ist so hoch, dass viele Autofahrer froh sind, wenn sie ohne Stau vorankommen.

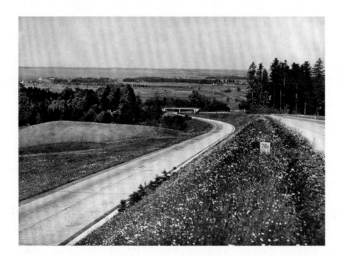

Figure 3: The view of Lake Chiemsee was deliberately staged by the autobahn builders on the route from Munich to the Austrian border. Hermann Harz, the photographer, reinforced this impression by composing the image in a way that promises unclouded enjoyment of the landscape and invites potential drivers to surrender themselves to it.

Abbildung 3: Der Blick auf den Chiemsee wurde von den Autobahnbauern auf der Strecke von München zur österreichischen Landesgrenze bewusst in Szene gesetzt. Der Fotograf Hermann Harz verstärkte diesen Eindruck durch eine Bildgestaltung, die ungetrübten Landschaftsgenuss verheißt und potentielle Fahrer zur Hingabe einlädt.

The planners were well aware that the alignment over mountain ridges entailed steeper inclines and thus a greater risk of accidents. However, they considered viewing opportunities to be more important than traffic safety. The ascent to the Swabian Jura on the Stuttgart-Ulm route was purposely designed in the 1930s to provide as wide a visual enjoyment as possible (see Figure 4). Todt's general inspectorate allowed a deviation from the guidelines, creating tight curves and an incline of up to eight percent; viaducts and slopes were chosen instead of longer tunnels: "Even perfectly formed structures, in such a magnitude, would have had to completely rob the magnificent landscape of its original character. The driver and travellers would have been deprived of the view of the unique landscape by a rapid succession of tunnels."[26]

Dass die Routenwahl über Bergrücken höhere Steigungen und damit eine größere Unfallgefahr nach sich zog, wussten die Planer durchaus. Sie hielten aber Aussichtsmöglichkeiten für wichtiger als die Verkehrssicherheit. Der Albaufstieg auf der Strecke Stuttgart-Ulm wurde in den 1930er Jahren bewusst so gestaltet, dass der visuelle Konsum so breit wie möglich war (siehe Abbildung 4). Todts Generalinspektion erlaubte eine Abweichung von den Richtlinien mit engen Kurven und einer Steigung von bis zu acht Prozent; statt längerer Tunnels wurden Viadukte und Hanglagen gewählt: „Selbst formvollendete Bauwerke hätten in ihren Ausmaßen die herrliche Landschaft ihres ursprünglichen Charakters völlig berauben müssen. Dem Fahrer und Reisenden wäre durch die rasch aufeinanderfolgenden Tunnels der Blick auf das einzigartige Landschaftsbild verschlossen geblieben."[26]

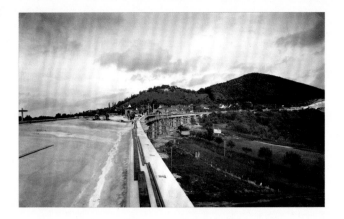

Whereas visual appreciation had been one of the characteristics of the German autobahn before 1945, in the Federal Republic the goals and methods of autobahn construction were redefined. Until the 1960s, the autobahn network in West Germany was oversized; in East Germany, the autobahn took on a (marginally growing) niche existence because of the general emphasis on public transport. [27] The road engineers who came from the Inspectorate General were largely placed in the Federal Ministry of Transport and the Ministry of Transport in the German Democratic Republic.

In the Bonn Republic, new autobahn construction was initially out of the question: the roads and bridges destroyed by the *Wehrmacht* first had to be rebuilt, and autobahns were not a priority in federal financial policy either until the beginning of the 1960s. [28] More and more engineers started to forecast future traffic demand by means of traffic counts in order to use a data-driven approach basis for planning. Civil engineers increasingly gained the upper hand over landscape architects in the design of roads in the landscape. The passionately discussed question of whether straight or curved roads were to be preferred came to be decided, in the Federal Republic's planning practice, by the rules of geometry and no longer by the landscape's character: road builders now combined curves with large transitional arcs in the form of clothoids, so that the layout of the route appeared to be mathematically determined. [29]

In addition, since the mid-1950s the routing has oriented itself towards high average speeds, which require, among other things, wider lanes and an extended alignment. The price for this was higher construction costs and increased land use for transportation, but this was a price that large sections of post-war society were happy to pay. For them, the autobahns embodied "proud monuments of an affluent and achievement-oriented society". [30] When a speed limit of 100 km/h was imposed on all non-urban roads in 1972 because of a sharp rise in the number of accidents, the autobahns remained exempt. And every further failed attempt to introduce a speed limit for them reinforced their character as the last reservation for the experience of unrestrained speed. It has long since become an important trademark and a tourist attraction all of its own. [31]

At the beginning of the 1970s, however, not only did the car lobby take up its successful fight against the speed limit, but fierce civil protest was also ignited, first at the plans for urban autobahns and then at longer non-urban routes. As more and more German citizens used the autobahns and the volume of traffic grew enormously, local residents and transport activists resisted new routes that they saw as destroying the countryside rather than adding to it. This resistance delayed and changed many plans or ruined them altogether. [32]

War vor 1945 visueller Konsum noch eines der Merkmale der deutschen Autobahn gewesen, so wurden in der Bundesrepublik Ziele und Methoden des Autobahnbaus neu definiert. Bis in die 1960er Jahre hinein war das Autobahnnetz in Westdeutschland überdimensioniert; in der DDR nahm die Autobahn wegen der Betonung des öffentlichen Verkehrs eine (spärlich wachsende) Nischenexistenz ein. [27] Die aus der Generalinspektion stammenden Straßenbauingenieure kamen zu großen Teilen im Bundesverkehrsministerium und dem Verkehrsministerium der DDR unter.

In der Bonner Republik war zunächst an Autobahnneubau nicht zu denken: Die von der Wehrmacht zerstörten Strecken und Brücken mussten erst wiederaufgebaut werden und bis zum Beginn der sechziger Jahre besaßen die Autobahnen auch in der Finanzpolitik des Bundes keine Priorität. [28] Immer mehr Ingenieure machten sich nun daran, den künftigen Verkehrsbedarf durch Verkehrszählungen zu prognostizieren, um so eine datengesicherte Grundlage für Grobplanungen in der Hand zu haben. Bei der Gestaltung der Straßen in der Landschaft gewannen die Bauingenieure gegenüber den Landschaftsarchitekten zunehmend die Oberhand. Die so leidenschaftlich diskutierte Frage, ob gerade oder geschwungene Straßen zu bevorzugen seien, entschieden in der bundesrepublikanischen Planungspraxis die Regeln der Geometrie und nicht mehr der landschaftliche Charakter: Die Straßenbauer verbanden Kurven nun mit großen Übergangsbögen in Form von Klothoiden, so dass sich die Linienführung als mathematisch bestimmt darstellte. [29]

Außerdem richtete sich die Trassierung seit Mitte der 1950er Jahre an hohen Durchschnittsgeschwindigkeiten aus, die unter anderem breite Fahrspuren und eine gestreckte Linienführung erfordern. Der Preis dafür waren hohe Baukosten und ein hoher Flächenverbrauch, aber diesen Preis zahlten große Teile der Nachkriegsgesellschaft gerne. Für sie verkörperten die Autobahnen „stolze Monumente der Wohlstands- und Leistungsgesellschaft". [30] Als 1972 wegen stark gestiegener Unfallzahlen eine Geschwindigkeitsbegrenzung von 100 km/h für alle außerörtlichen Straßen festgesetzt wurde, blieben die Autobahn davon ausgenommen. Und jeder weitere gescheiterte Versuch, ein Tempolimit für sie einzuführen, verstärkte ihren Charakter als letztes Reservat für das Erlebnis ungebremster Geschwindigkeit. Es ist längst zu ihrem „Markenkern" geworden und zu einer Touristenattraktion ganz eigener Art. [31]

Zu Beginn der 1970er Jahre nahm jedoch nicht nur die Autolobby ihren erfolgreichen Kampf gegen das Tempolimit auf, es entzündete sich auch heftiger Bürgerprotest zunächst an den Plänen für Stadtautobahnen und dann an längeren Außerortsstrecken. Während immer mehr Bundesbürger die Autobahnen nutzten und der Verkehr massiv anwuchs, setzten sich Anwohner und verkehrspolitische Aktivisten gegen neue Strecken zu Wehr, die sie als Landschaftszerstörung und nicht länger als Landschaftsgewinn ansahen. Dieser Widerstand verzögerte und änderte viele Pläne oder machte sie ganz zunichte. [32]

On the other hand during this period, landscape-enhancing design elements in the routing sank even in the estimation of enthusiastic members of ADAC (General German Automobile Association). When they did speak out publicly, calls for road safety outweighed calls for more scenic vistas because of the dramatic increase in accident fatalities.[33] With the traffic on the autobahns, road noise also increased considerably and with it the number of residents who protested against it. In response, noise barriers were increasingly erected, giving the autobahn a "canal and corridor-like appearance". [34] They act as a barrier against the noise and other emissions of traffic, but they also sharply separate autobahns visually from their surroundings.

Contrary to the original intention of the planners, many autobahns thus increasingly appear as foreign bodies in the landscape, from which they are also increasingly shielded by further protective structures, such as fences against wildlife accidents. A parallel world emerged that extends beyond the roadway to include extensive service, safety and noise-protection architecture and which communicates with drivers in the functional-aesthetic sign language of its familiar signposting. The decoupling of landscape and road is completed by wildlife crossings, tunnels for amphibians (photography on page 159) or the elevation of the roadway, which are intended to mitigate the massive fragmentation effects on the adjacent fauna and flora.[35]

Since the start of autobahn construction the relationship with the landscape has changed fundamentally. What initially appeared to be a happy marriage benefitting both sides soon came to be seen by many as a misalliance as traffic volume increased. After the orchestrated approval under National Socialism, criticism and counter-criticism grew in the democratic public of the Federal Republic. The extent of this change can be seen in the ascent to the Swabian Jura on the Ulm-Würzburg autobahn near Westhausen in Figure 5: instead of using the difference in altitude to offer drivers beautiful views, as at the Irschenberg, the road is located in deep cuts and a tunnel.

Dagegen verloren landschaftsbetonende Gestaltungselemente bei der Streckenführung in dieser Zeit selbst bei begeisterten Autofahrern oder ADAC-Mitgliedern an Wertschätzung. Wenn sie sich öffentlich äußerten, dann überwogen angesichts einer dramatischen Zunahme von Unfalltoten die Rufe nach Verkehrssicherheit, nicht nach mehr Aussichtsmöglichkeiten.[33]

Mit dem Verkehr auf den Autobahnen stieg auch der Straßenlärm erheblich an und damit die Zahl der Anwohner, die dagegen protestierten. Als Reaktion darauf wurden zunehmend Lärmschutzwände errichtet, die der Autofahrt eine „kanal- und schneisenartige Optik" verliehen.[34] Sie wirken als Barriere gegen den Lärm und andere Emissionen des Verkehrs, trennen Autobahnen und Umgebung aber auch visuell scharf voneinander ab.

Entgegen der ursprünglichen Intention der Planer erscheinen viele Autobahnen dadurch verstärkt als Fremdkörper in der Landschaft, von der sie auch durch weitere Schutzbauten, wie Zäune gegen Wildunfälle, immer mehr abgeschirmt werden. Es entstand eine Parallelwelt, die über die Fahrbahn hinaus eine ausgedehnte Service-, Sicherheits-, und Lärmschutzarchitektur umfasst und in der funktional-ästhetischen Zeichensprache ihrer bekannten Beschilderung kommuniziert. Vervollständigt wird die Entkopplung von Landschaft und Straße durch Grünbrücken, Amphibientunnel (Fotografie auf S. 159) oder die Aufständerung der Fahrbahn, die die massiven Zerschneidungseffekte auf die angrenzende Fauna und Flora abmildern sollen.[35]

Seit dem Beginn des Autobahnbaus hat sich das Verhältnis zur Landschaft grundlegend geändert. Was zunächst als glückliche Ehe zum Vorteil beider Seiten erschien, wirkte bei höherem Verkehrsaufkommen auf viele bald wie eine Mesalliance. Nach der orchestrierten Zustimmung im Nationalsozialismus wuchsen Kritik und Gegenkritik in der demokratischen Öffentlichkeit der Bundesrepublik.

Wie stark dieser Wandel war, zeigt der Albaufstieg der Autobahn Ulm-Würzburg bei Westhausen in Abbildung 5: Statt den Höhenunterschied dazu zu nutzen, den Autofahrern wie am Irschenberg schöne Ausblicke zu bieten, liegt die Straße in tiefen Einschnitten und einem Tunnel.

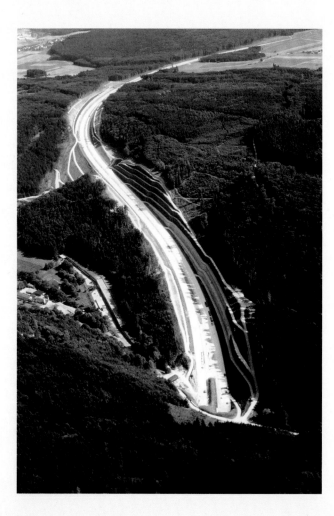

Figure 5: In the mid-1980s, the Swabian Jura ascent on the A7 between Ulm and Würzburg - in the foreground, the south portal of the Agnesburg Tunnel - was designed differently than the one on the A8 five decades earlier: Instead of viewing opportunities, traffic safety was given priority with the consequence of huge functional intrusions into the landscape which, however, remain abstract in the photograph due to the distance of the aerial view. Instead of using the difference in altitude to offer drivers beautiful views, as at the Irschenberg, the road is located in deep cuts and a tunnel.

Abbildung 5: Mitte der 1980er Jahre wurde der Albaufstieg auf der A 7 zwischen Ulm und Würzburg – im Vordergrund das Südportal des Agnesburgtunnels – anders gestaltet als fünf Jahrzehnte zuvor derjenige auf der A 8: Statt Aussichtsmöglichkeiten erhielt Verkehrssicherheit Priorität mit der Folge massiver funktionaler Eingriffe in die Landschaft, die in der Fotografie aber durch die Distanz der Luftaufnahme abstrakt bleiben.

Auto Land Scape

Michael Tewes

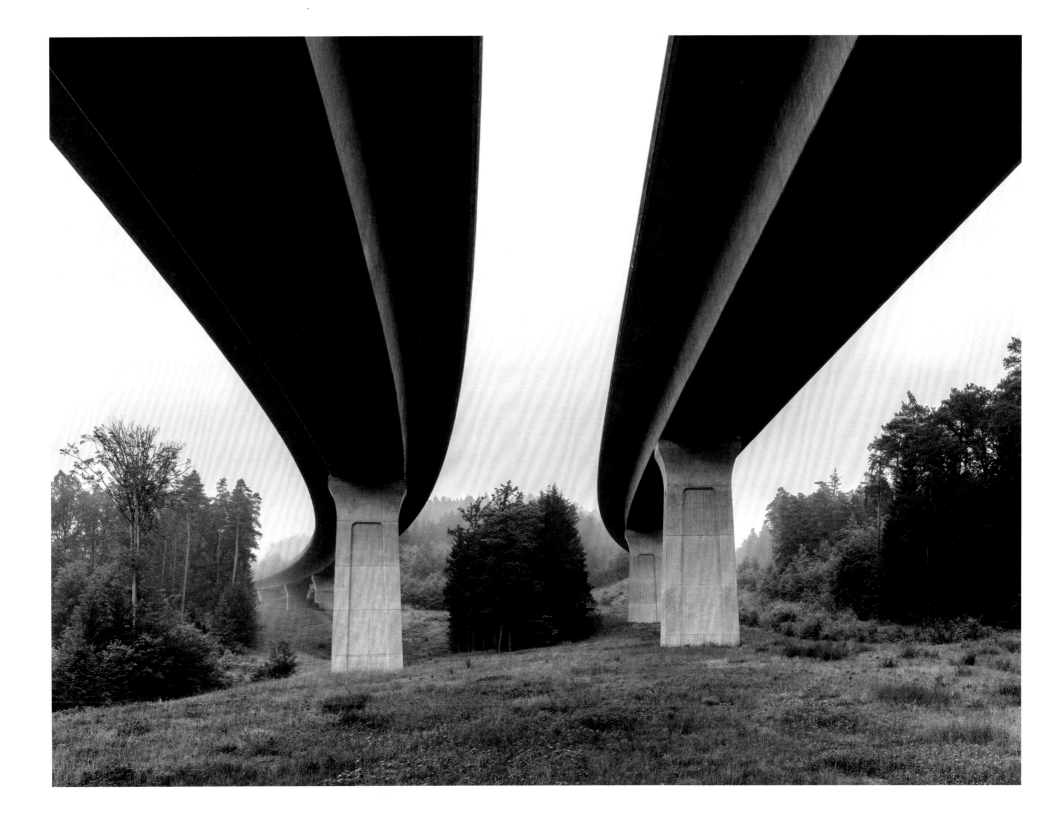

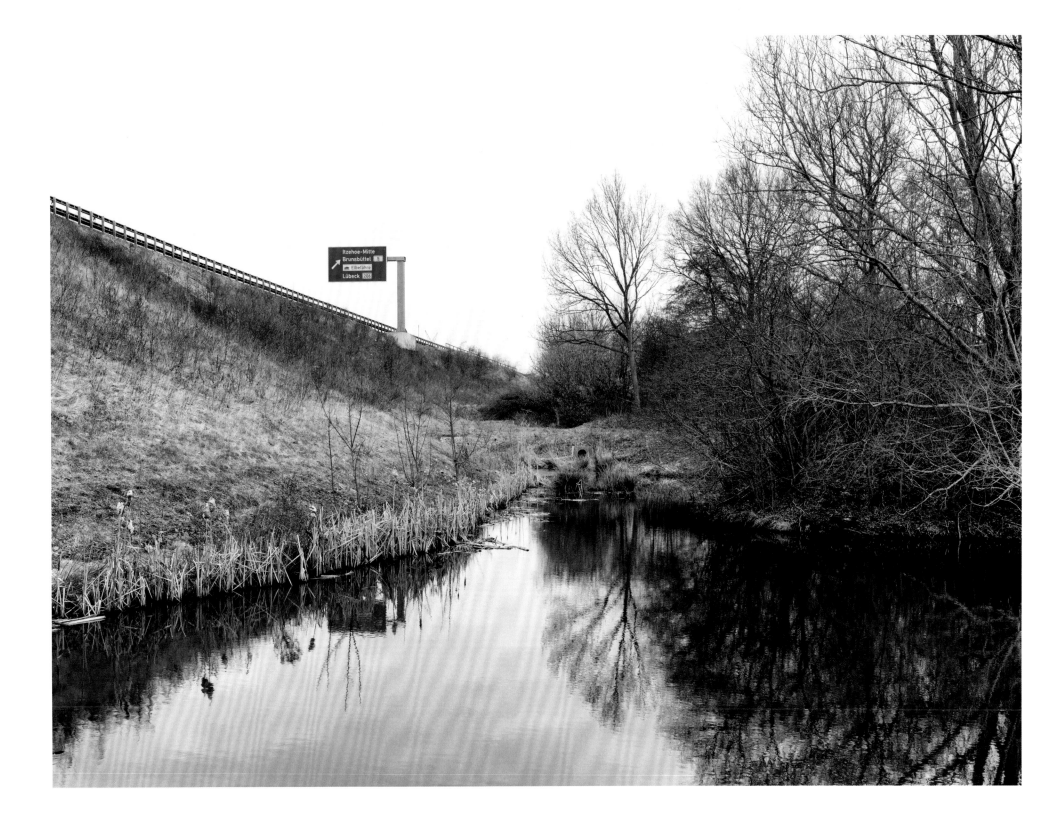

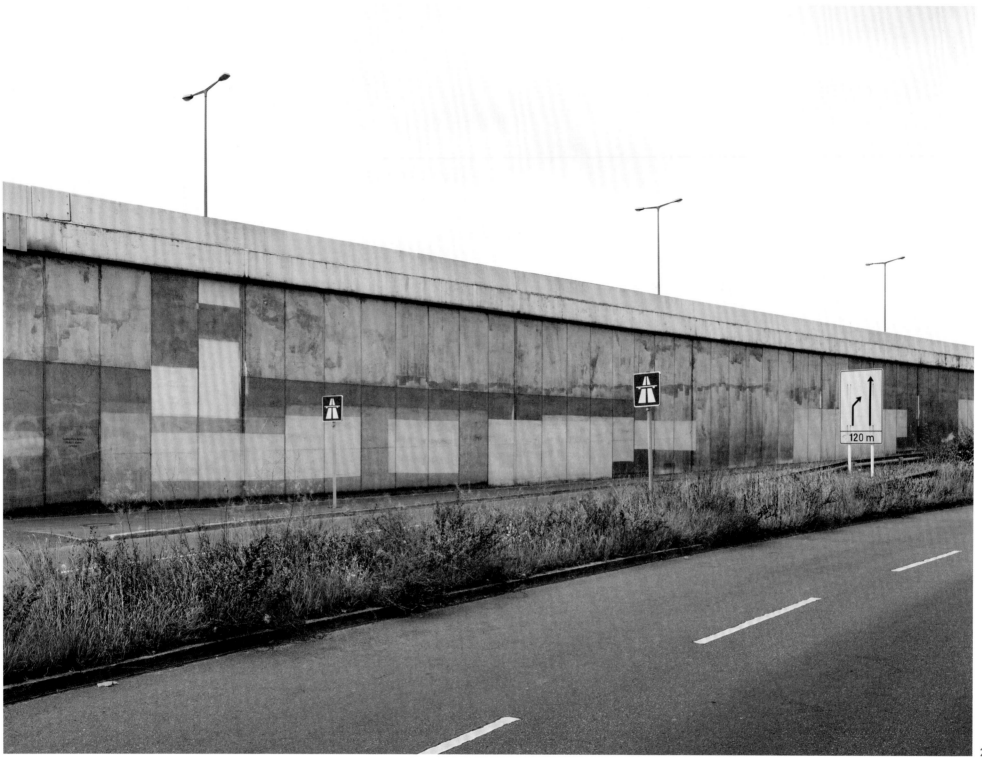

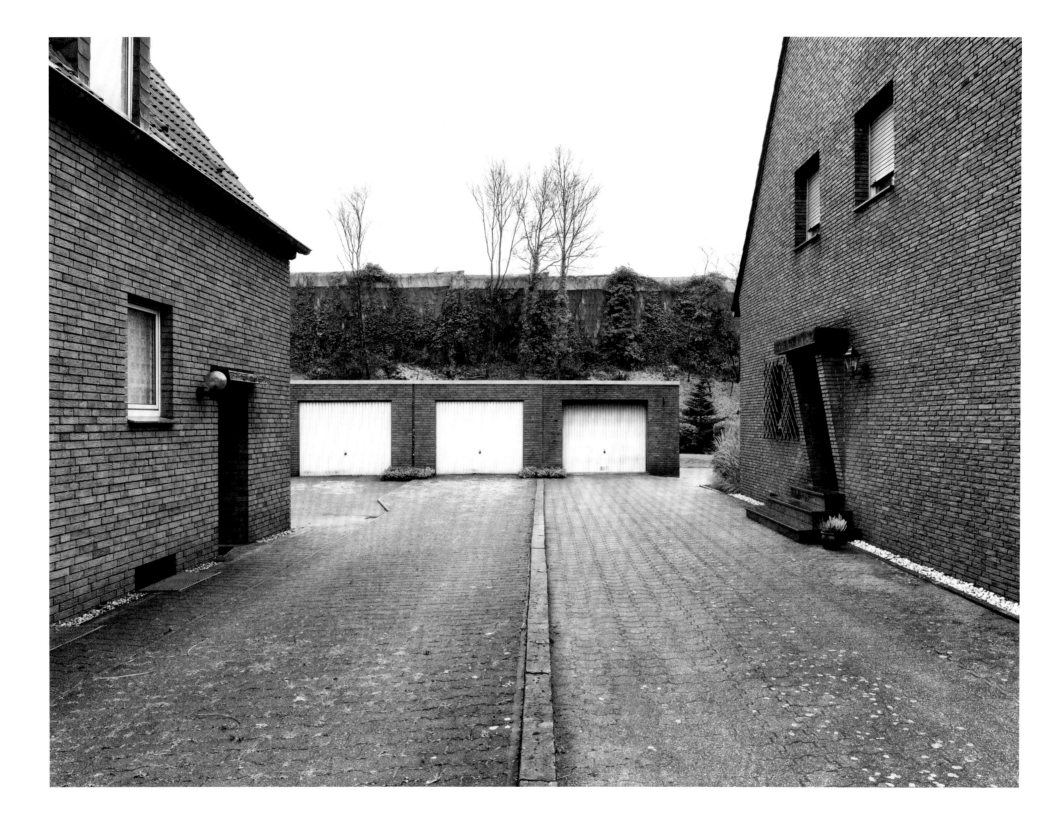

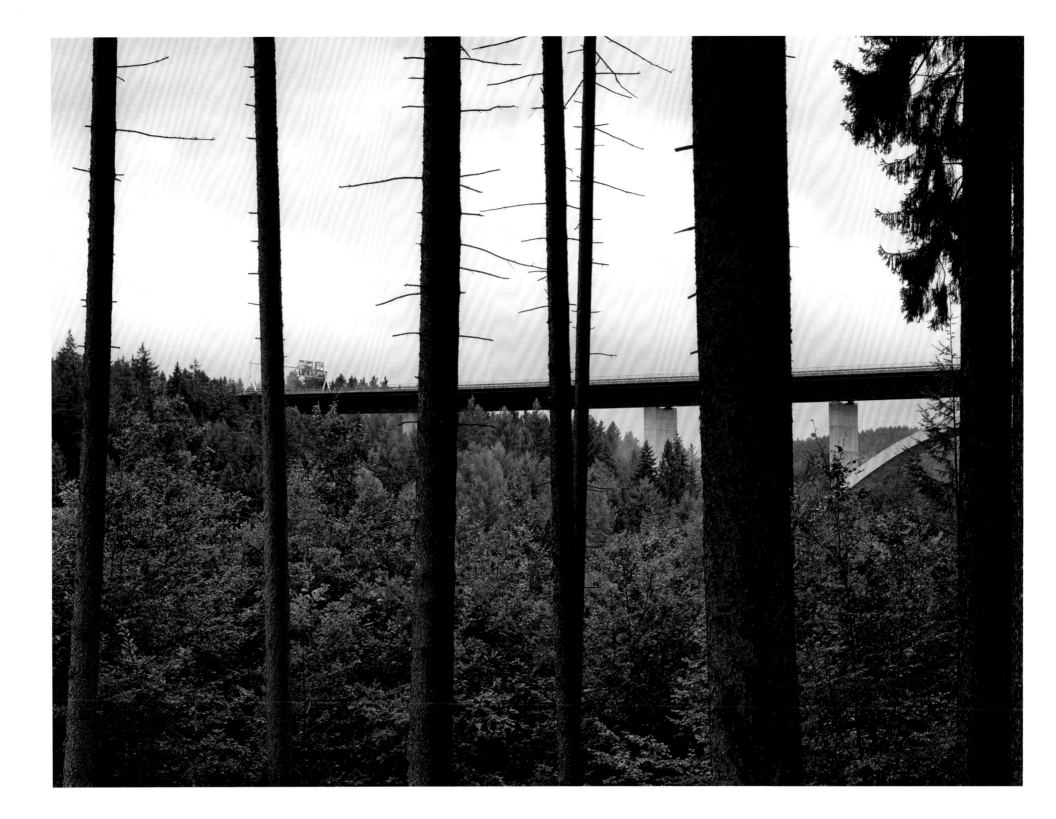

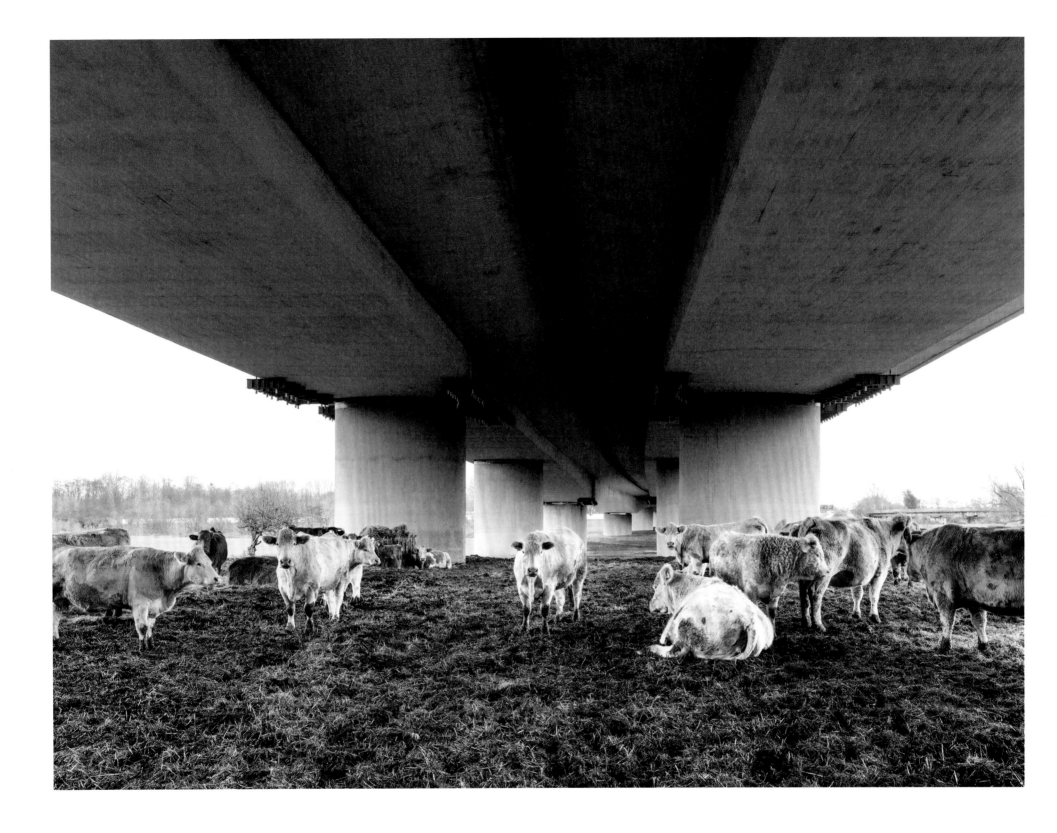

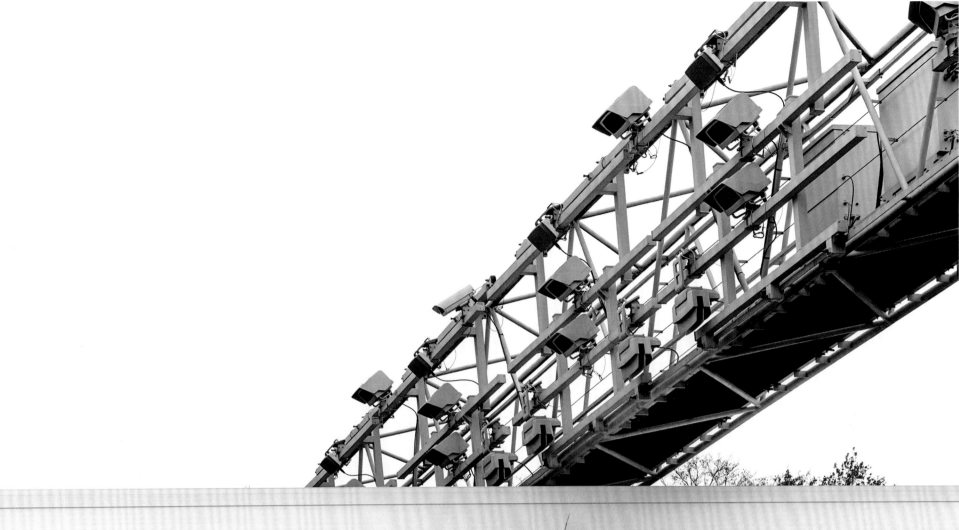

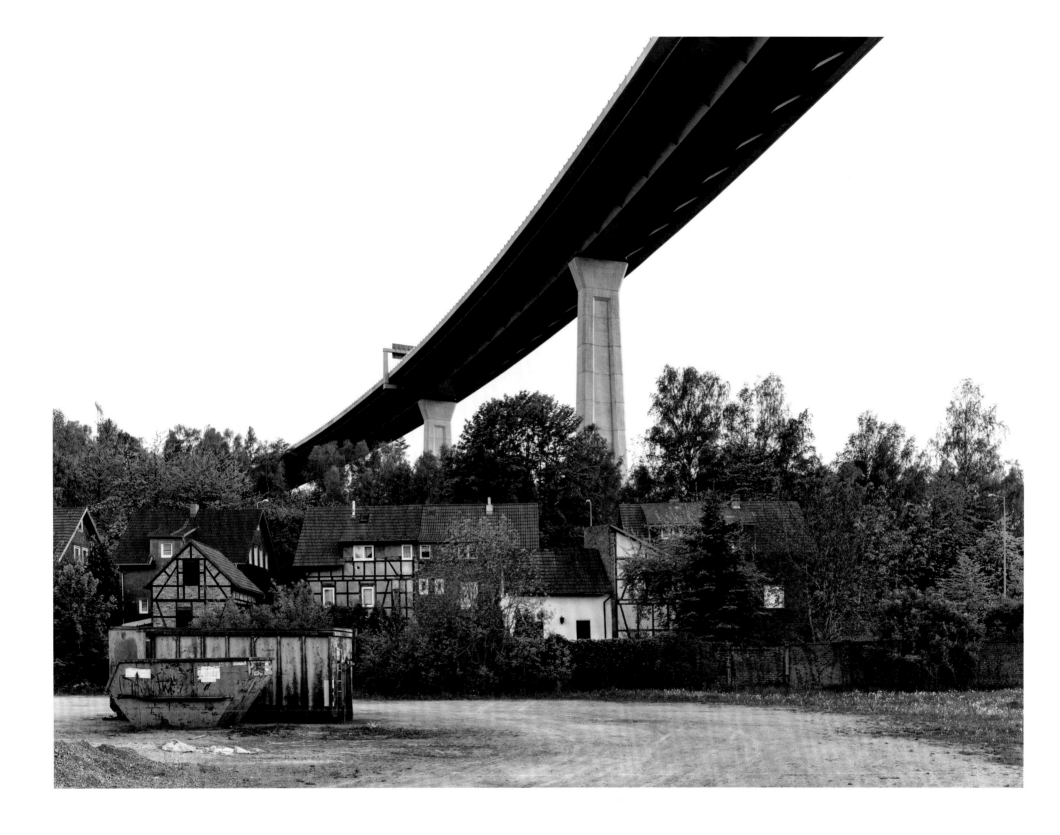

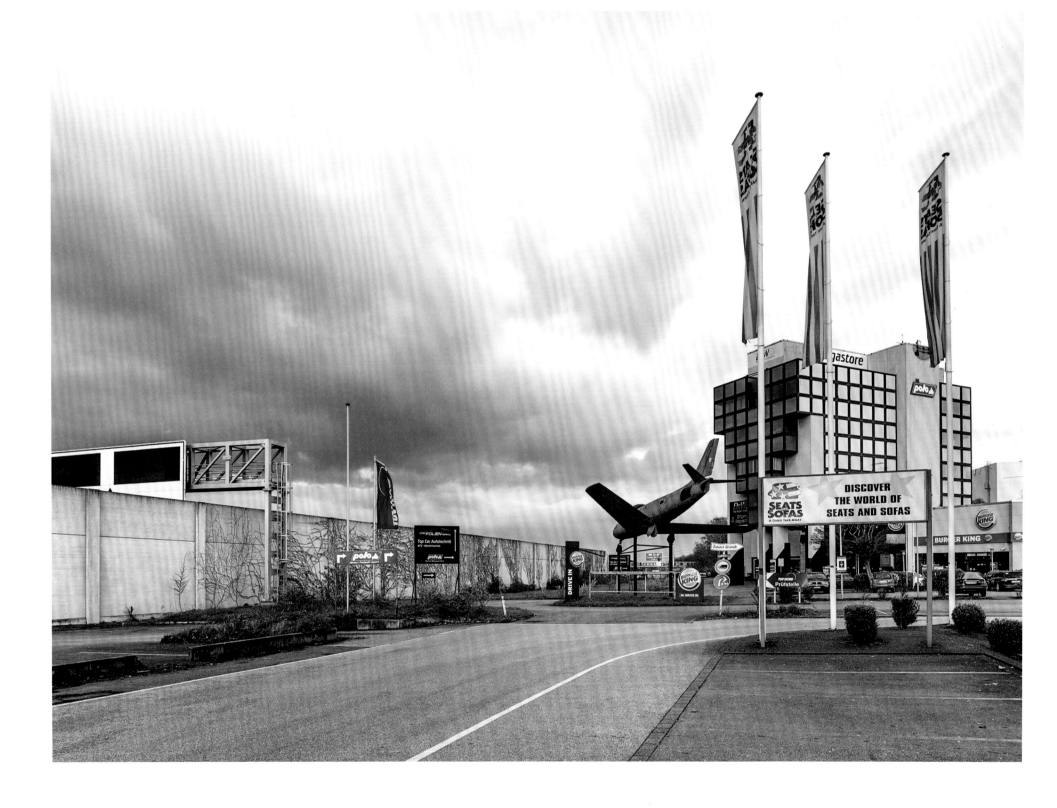

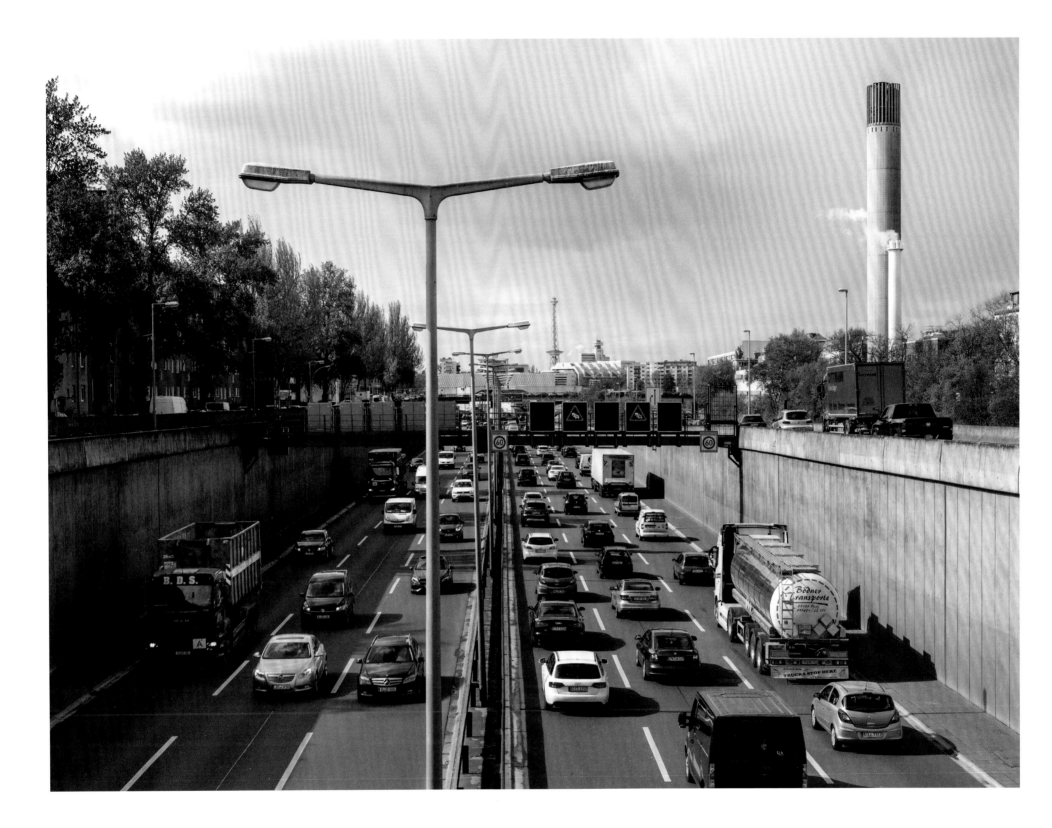

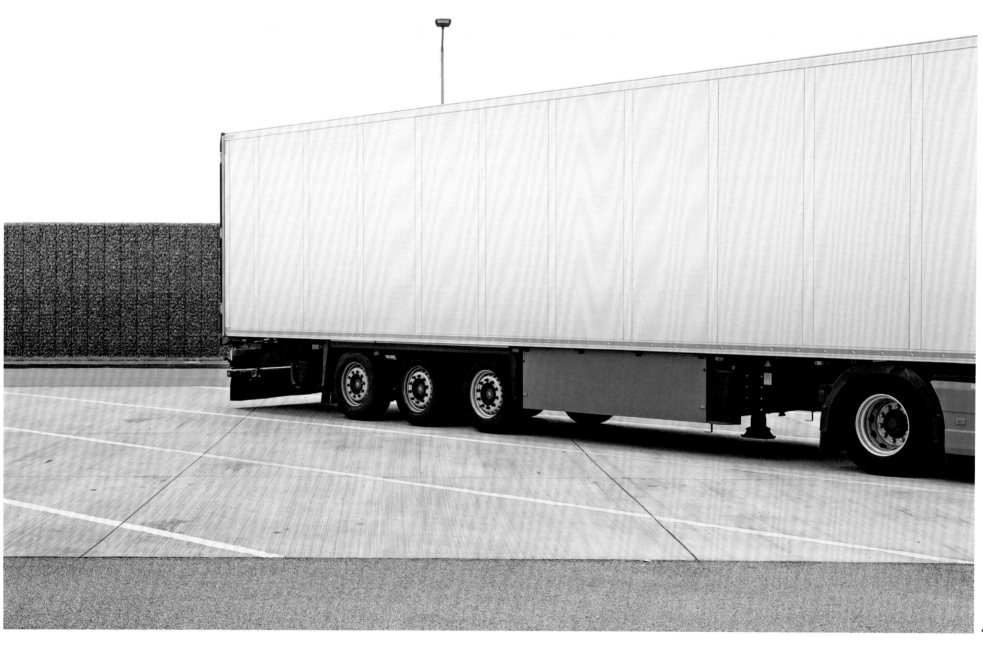

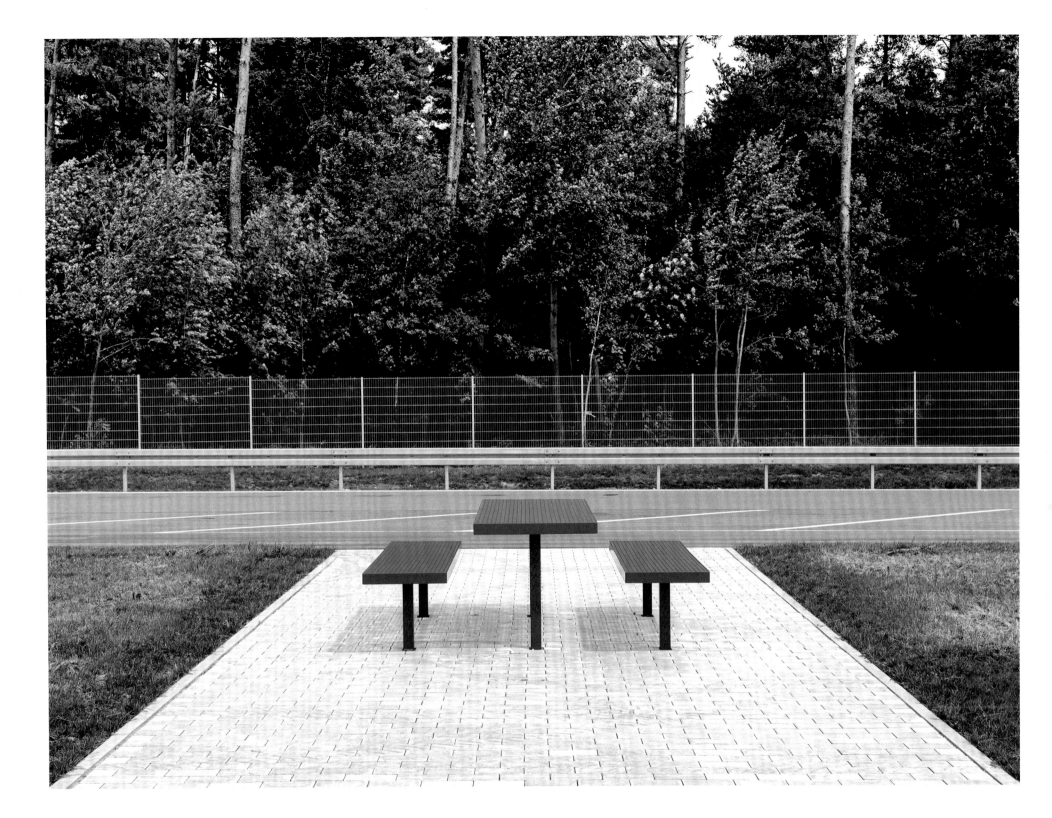

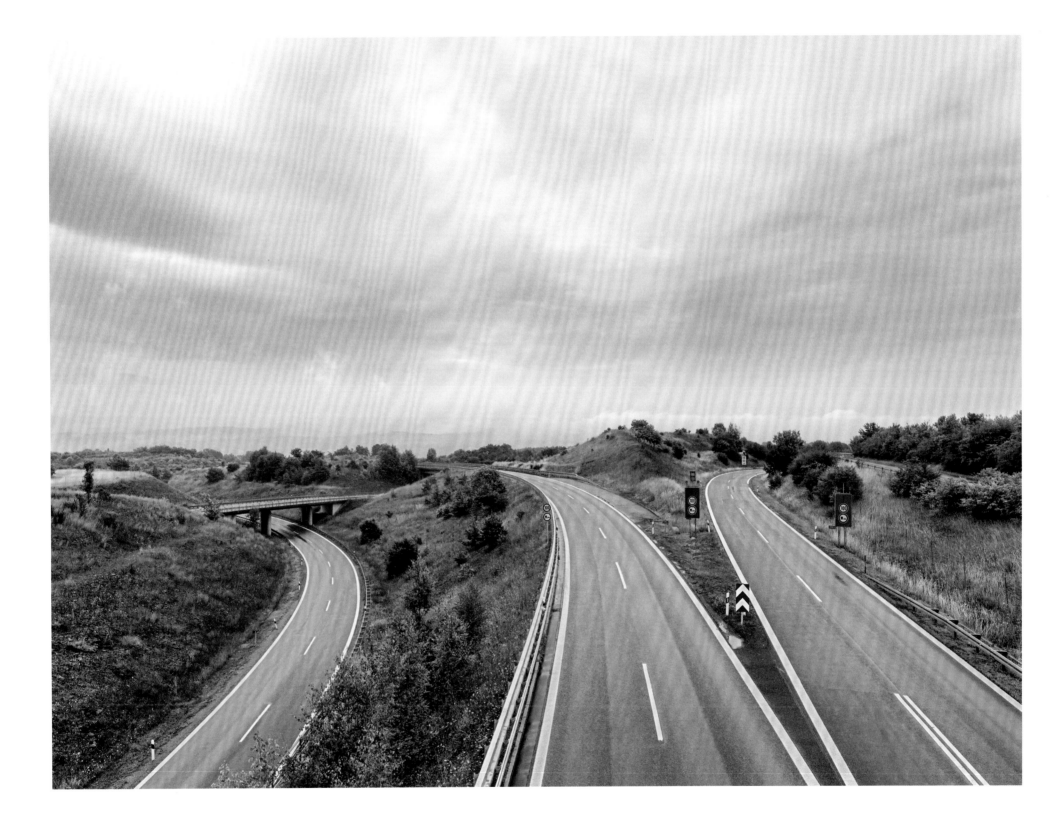

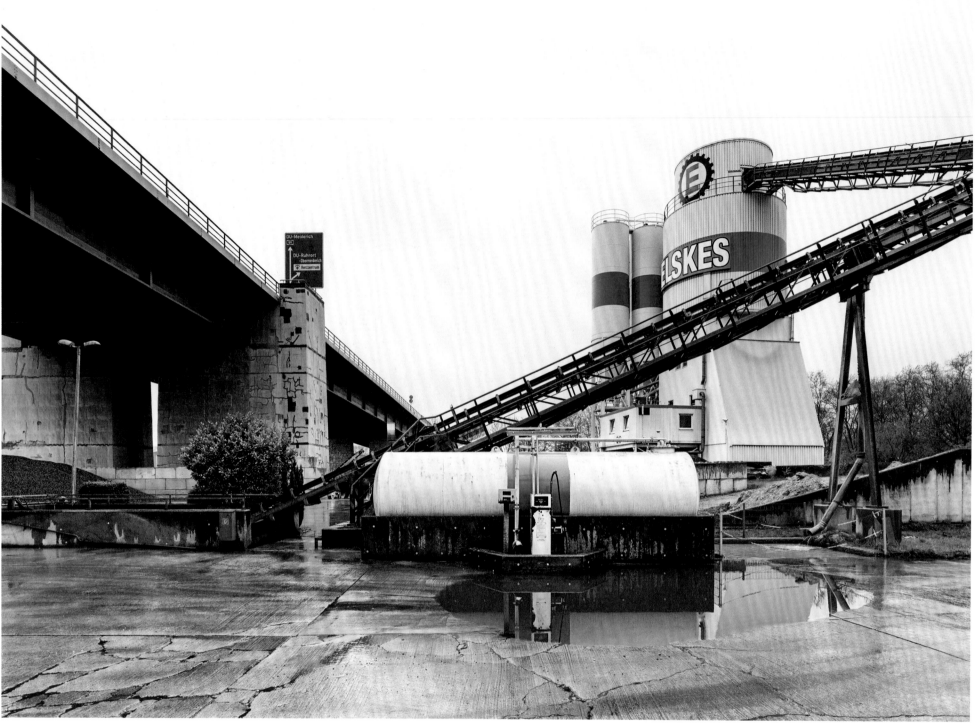

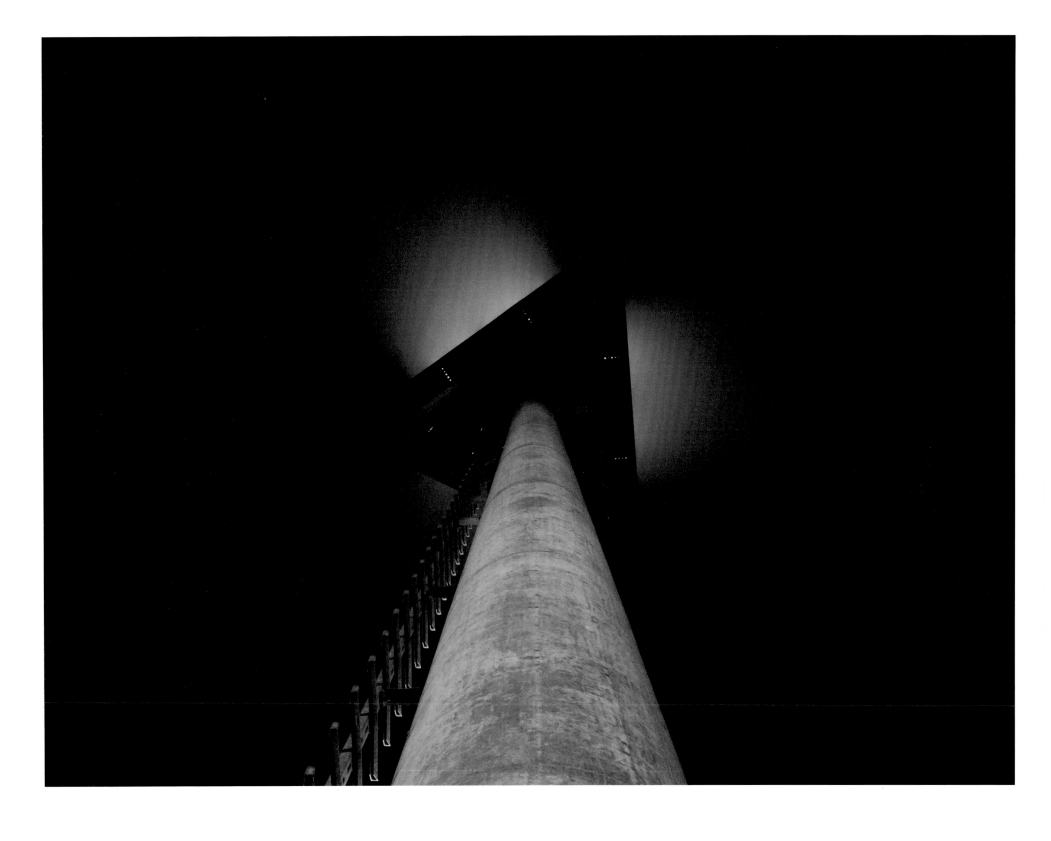

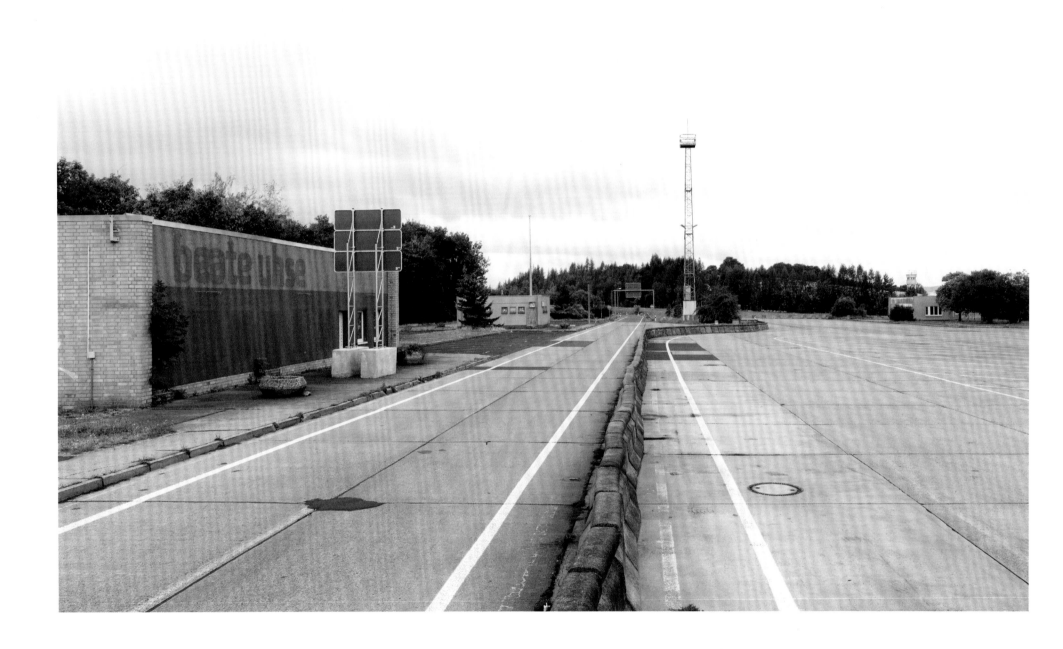

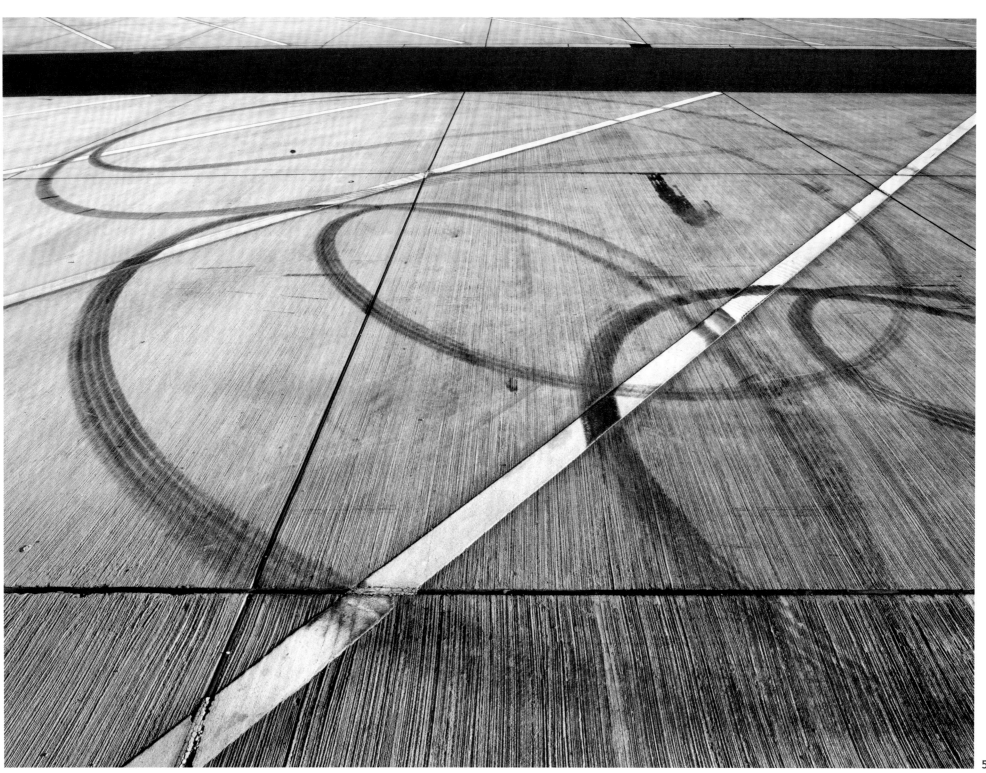

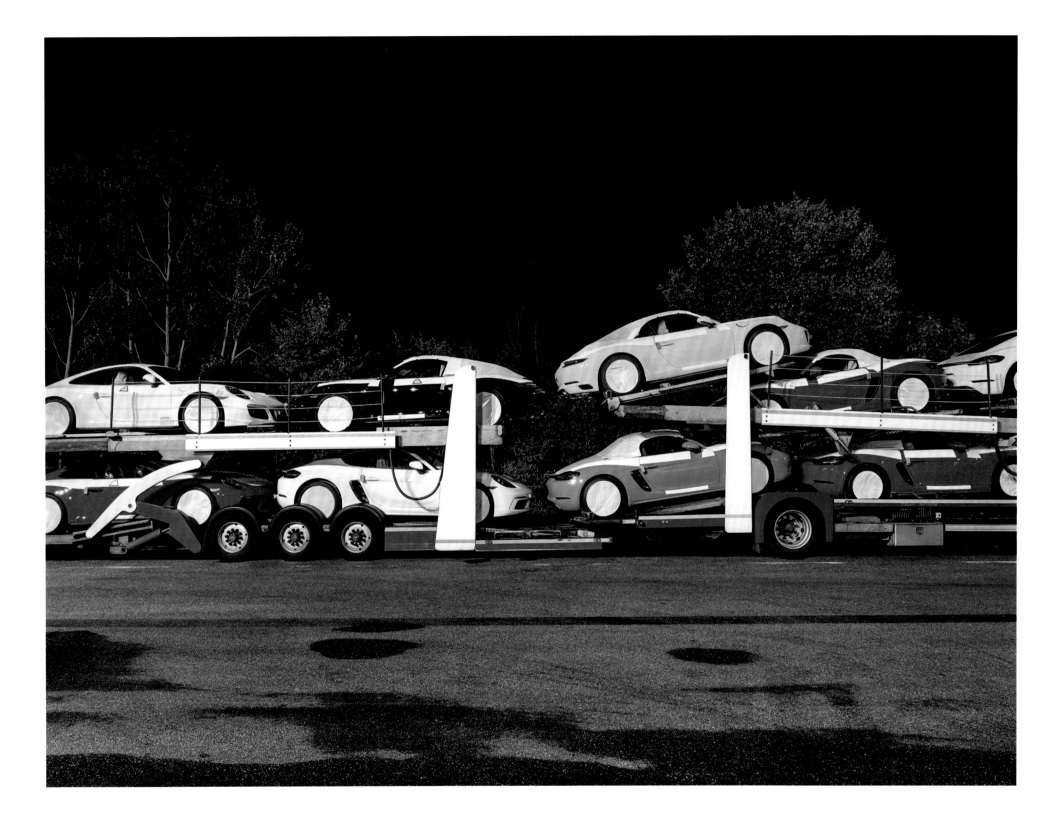

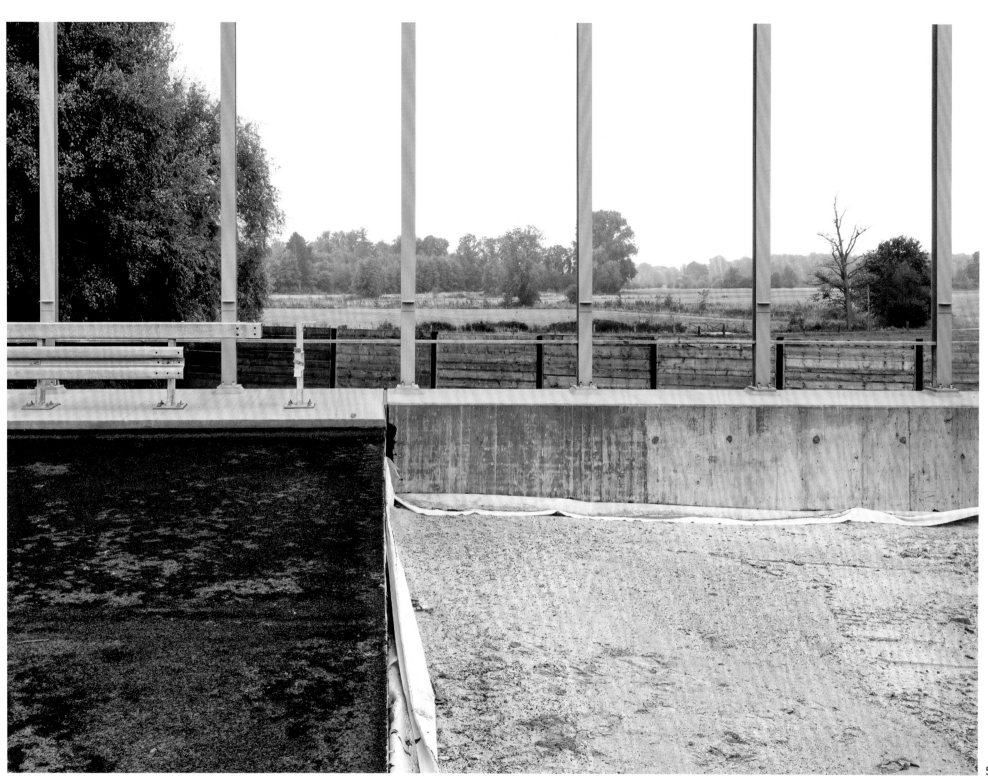

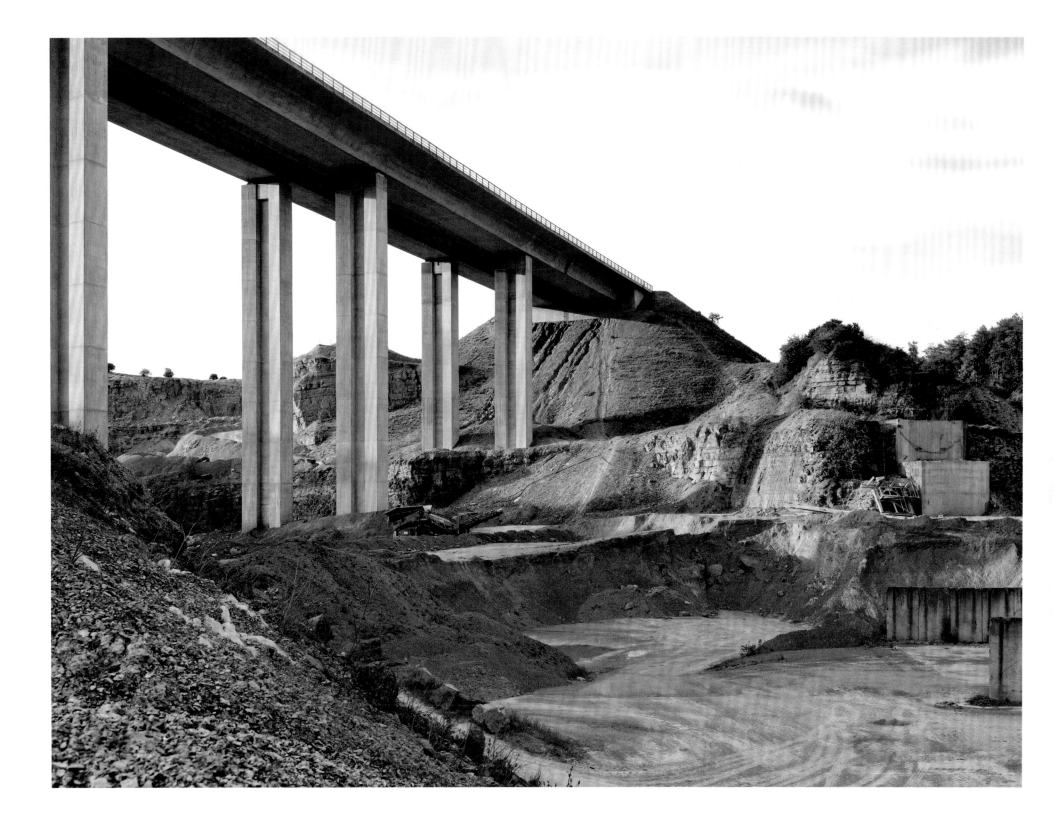

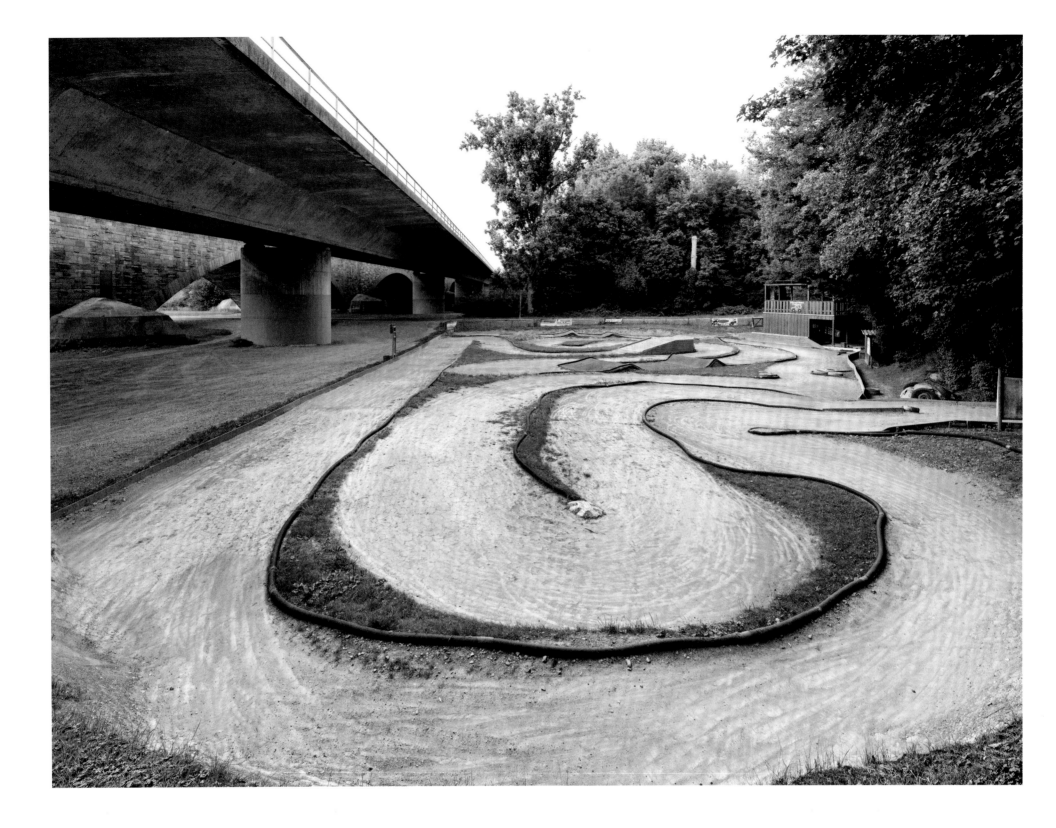

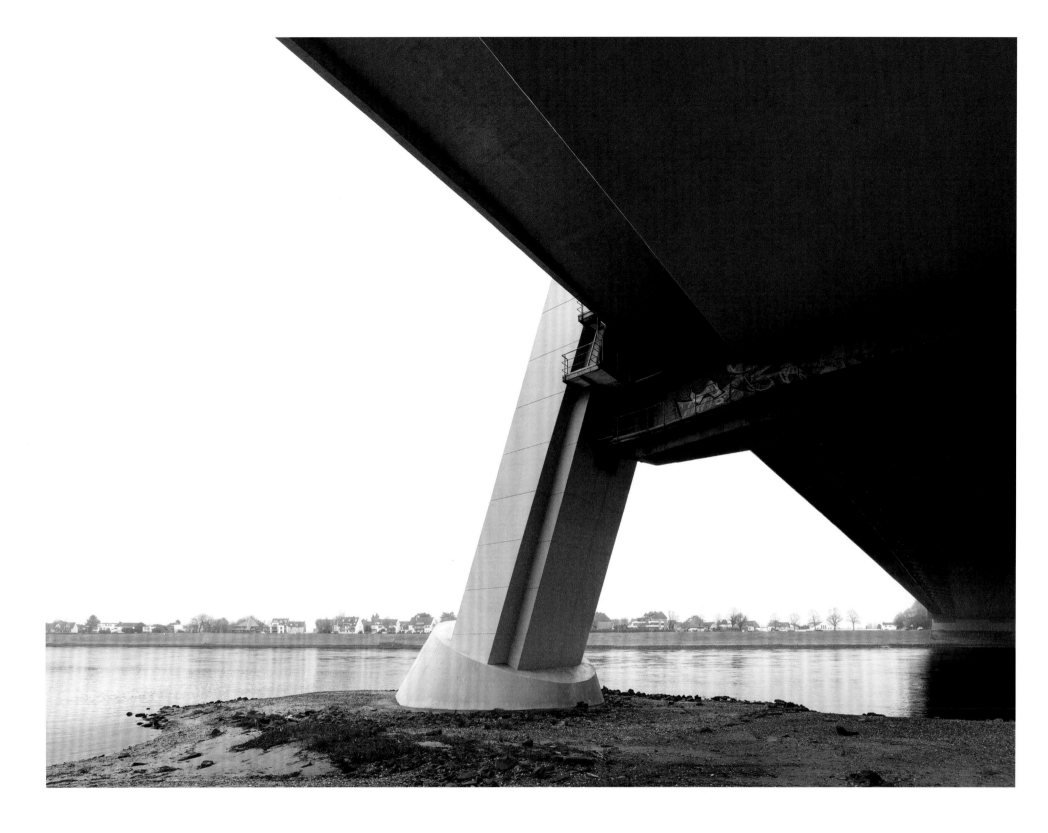

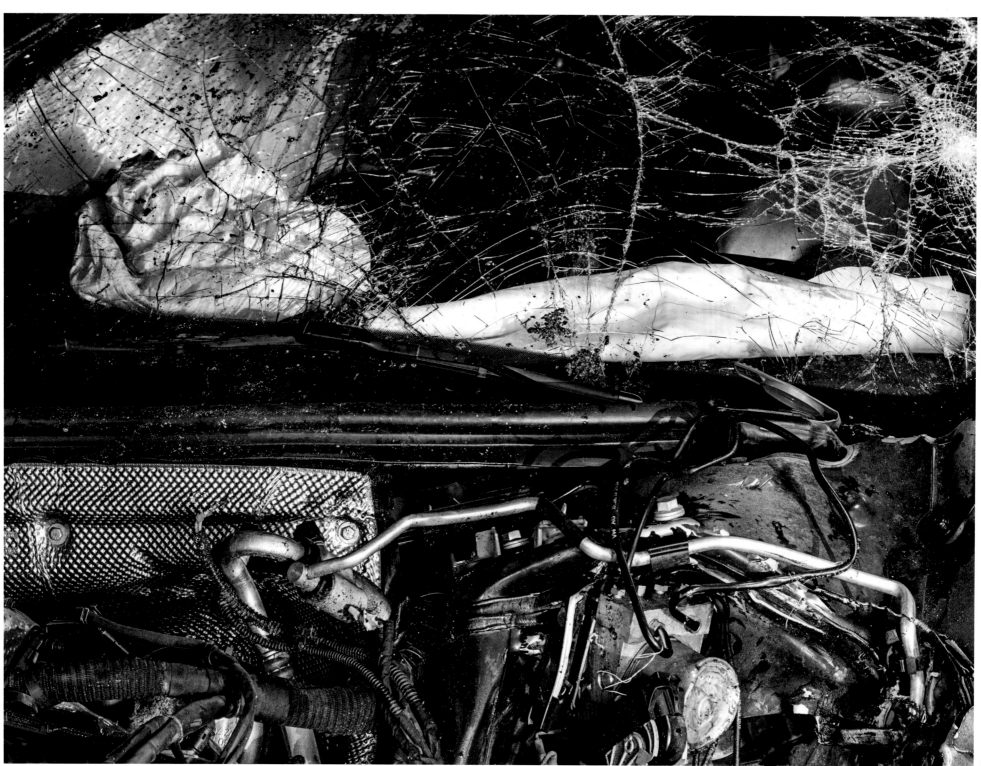

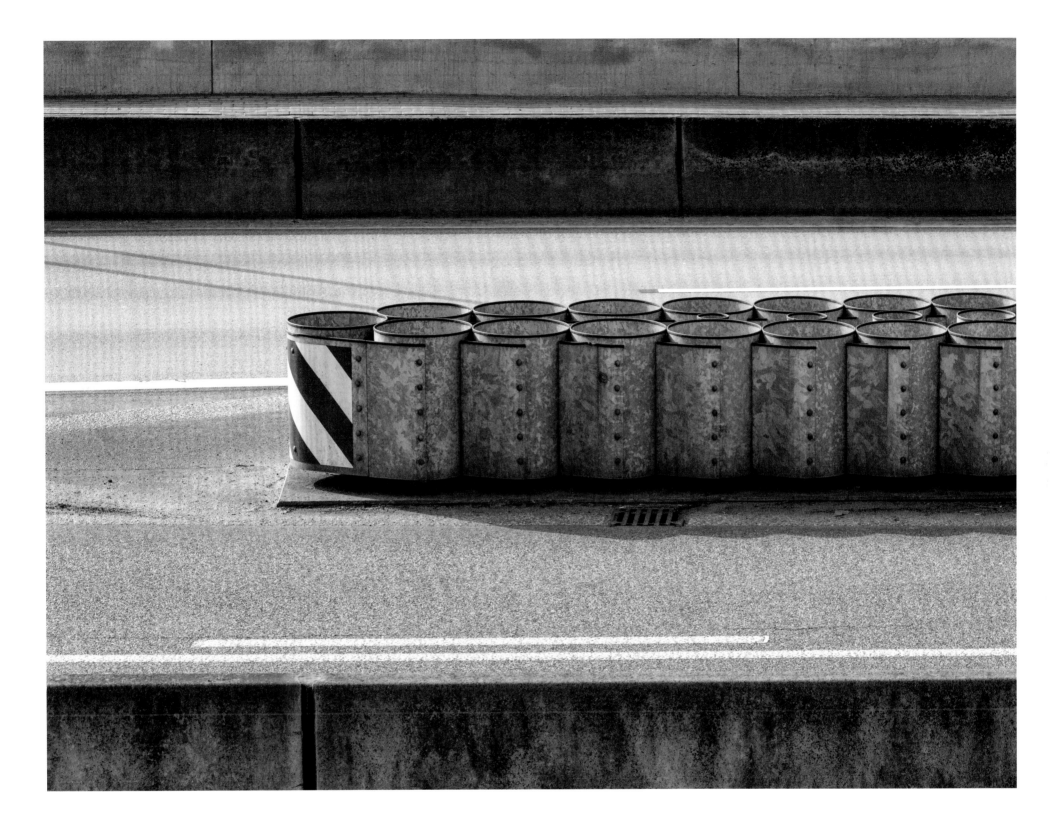

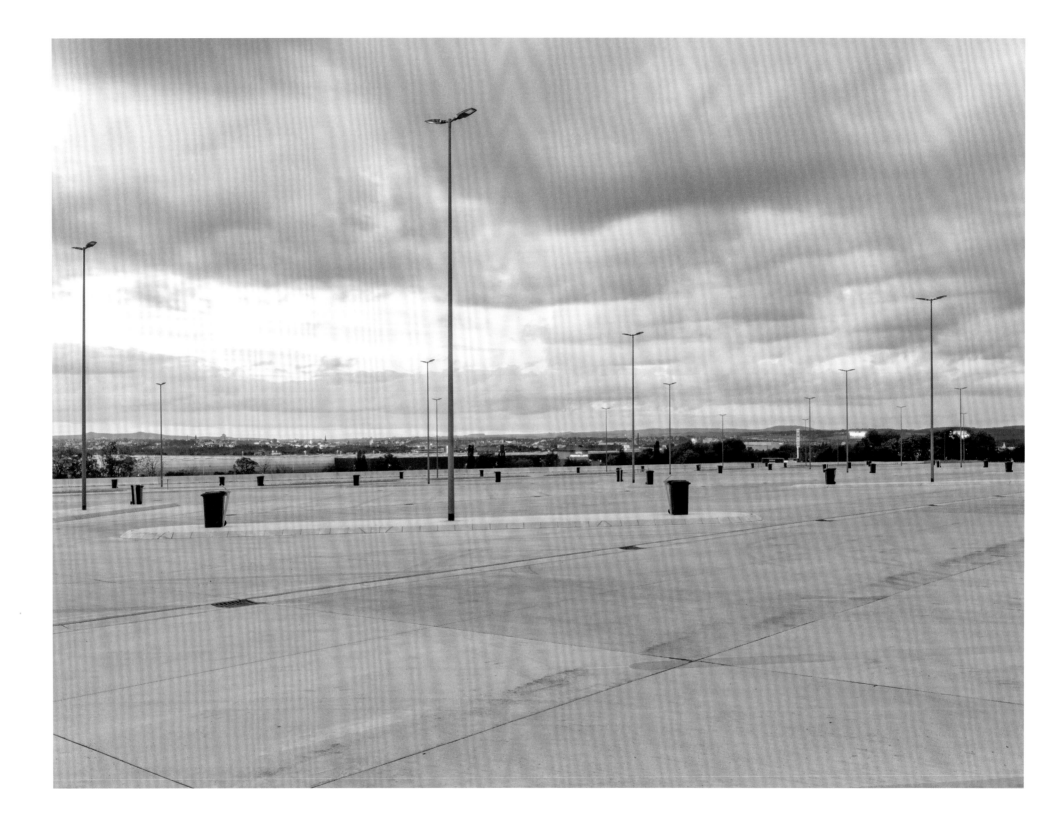

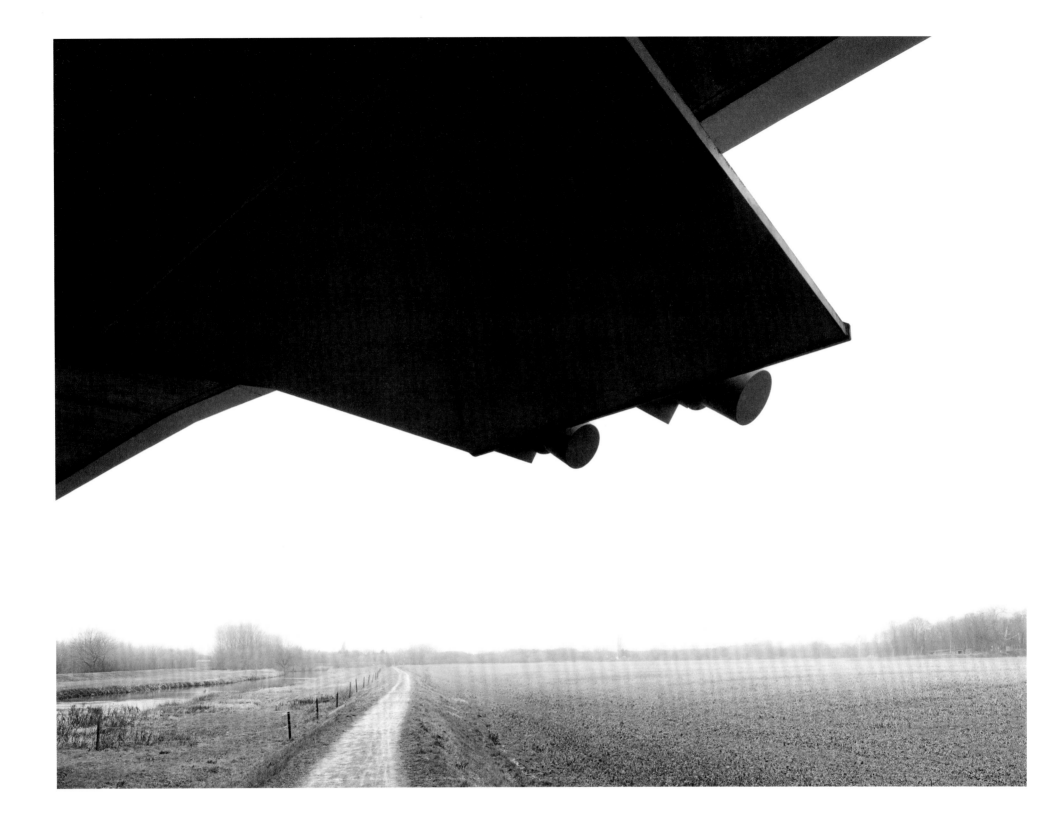

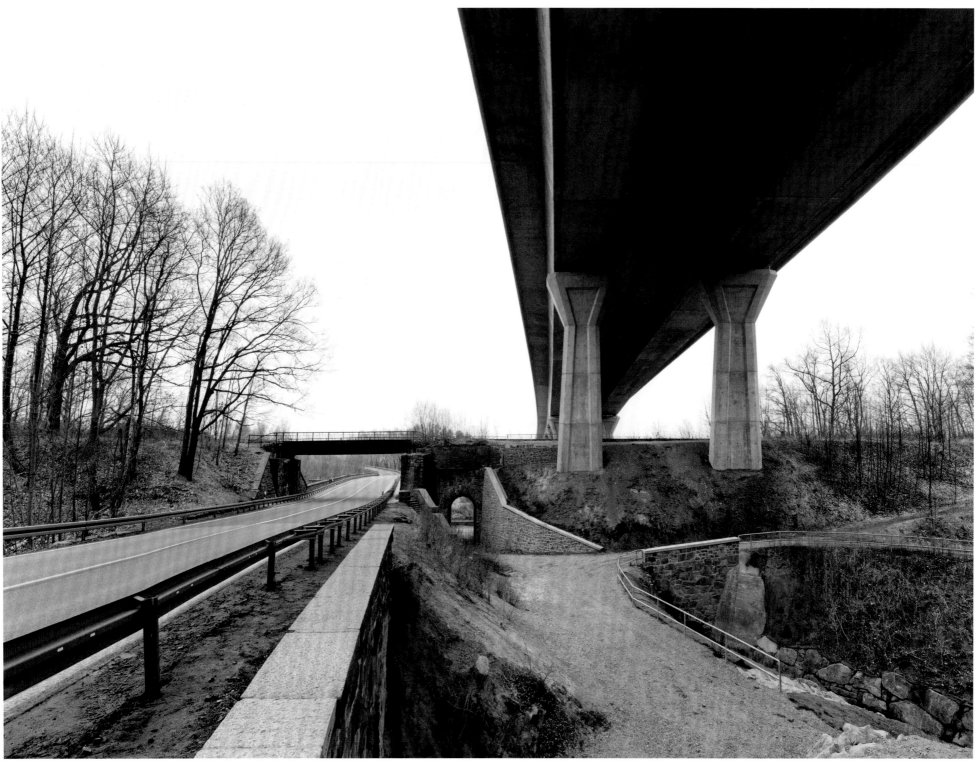

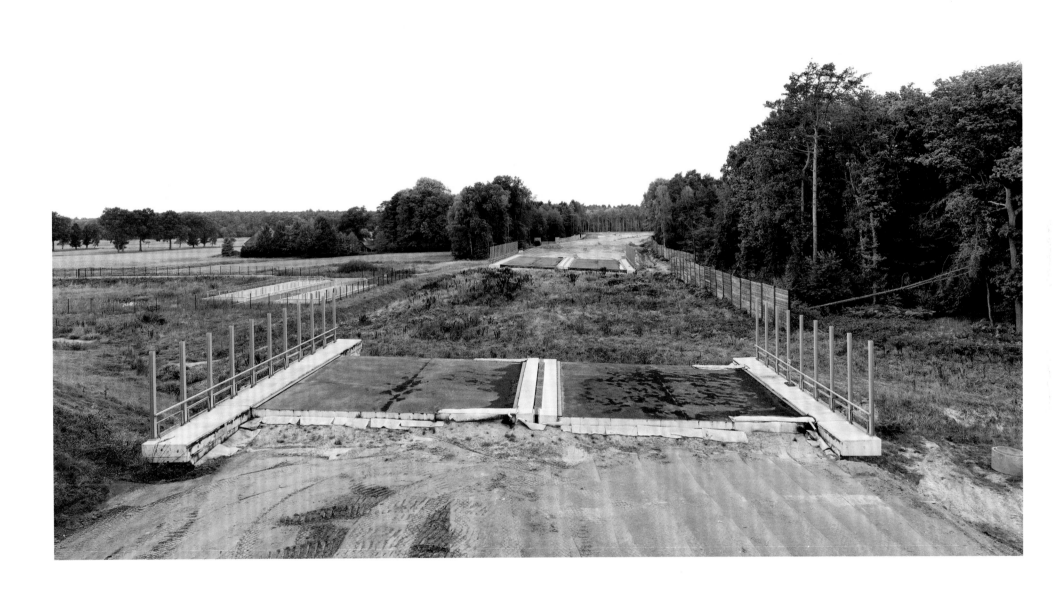

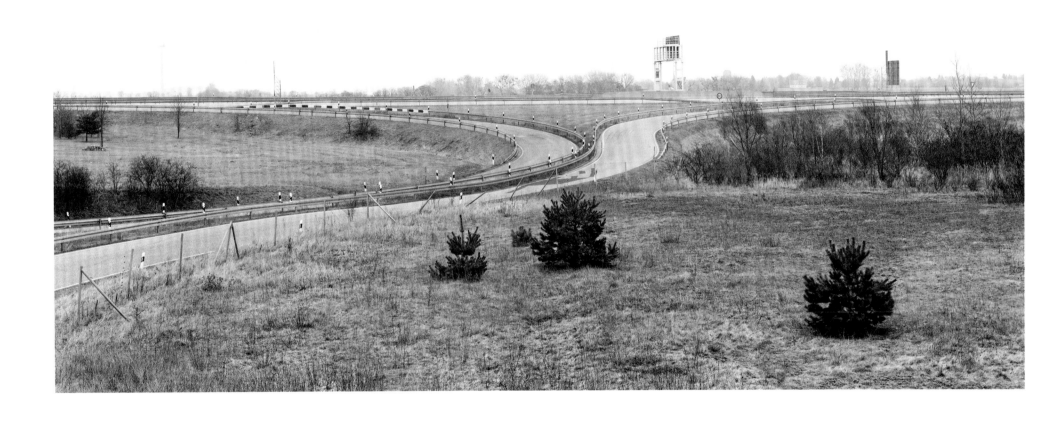

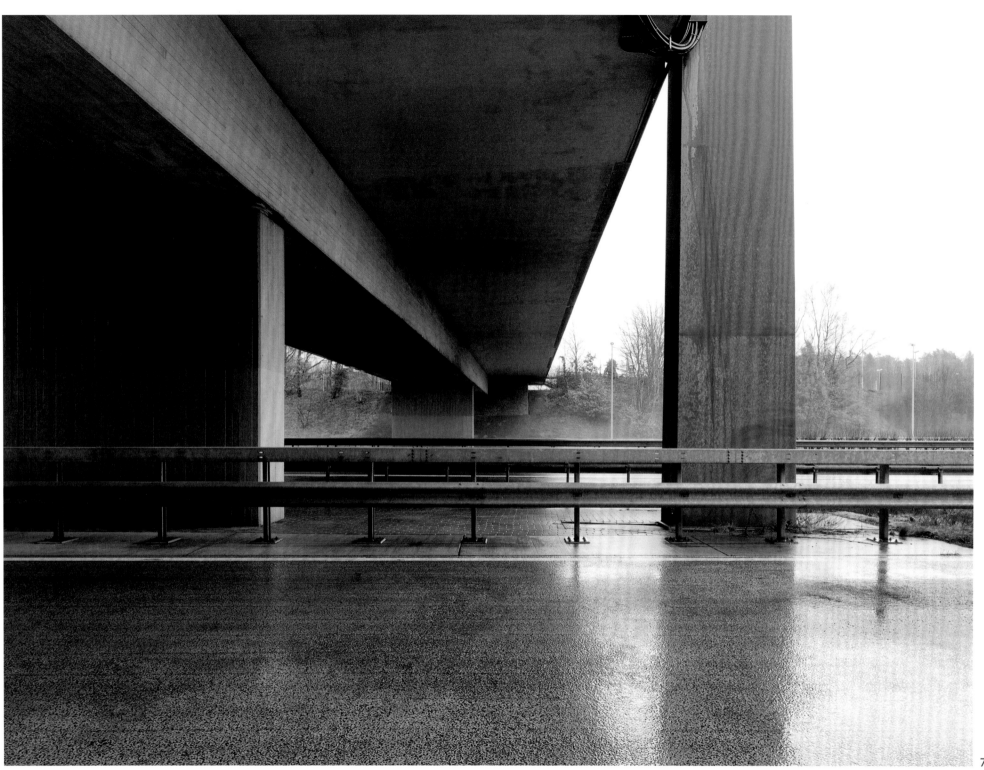

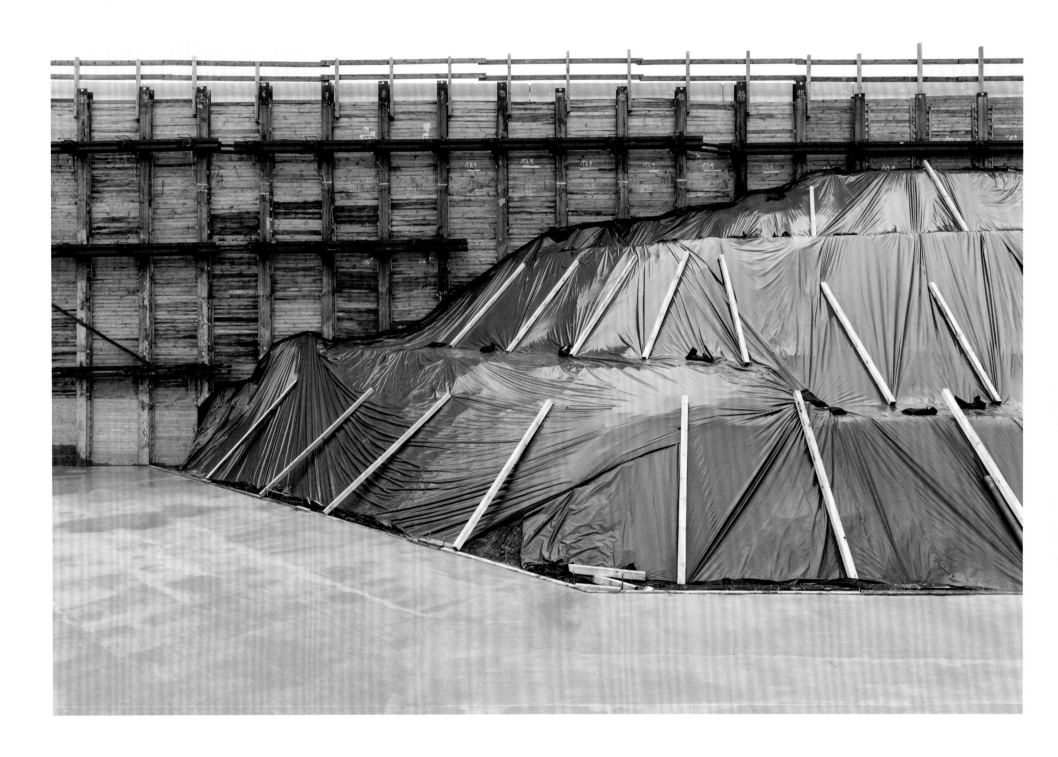

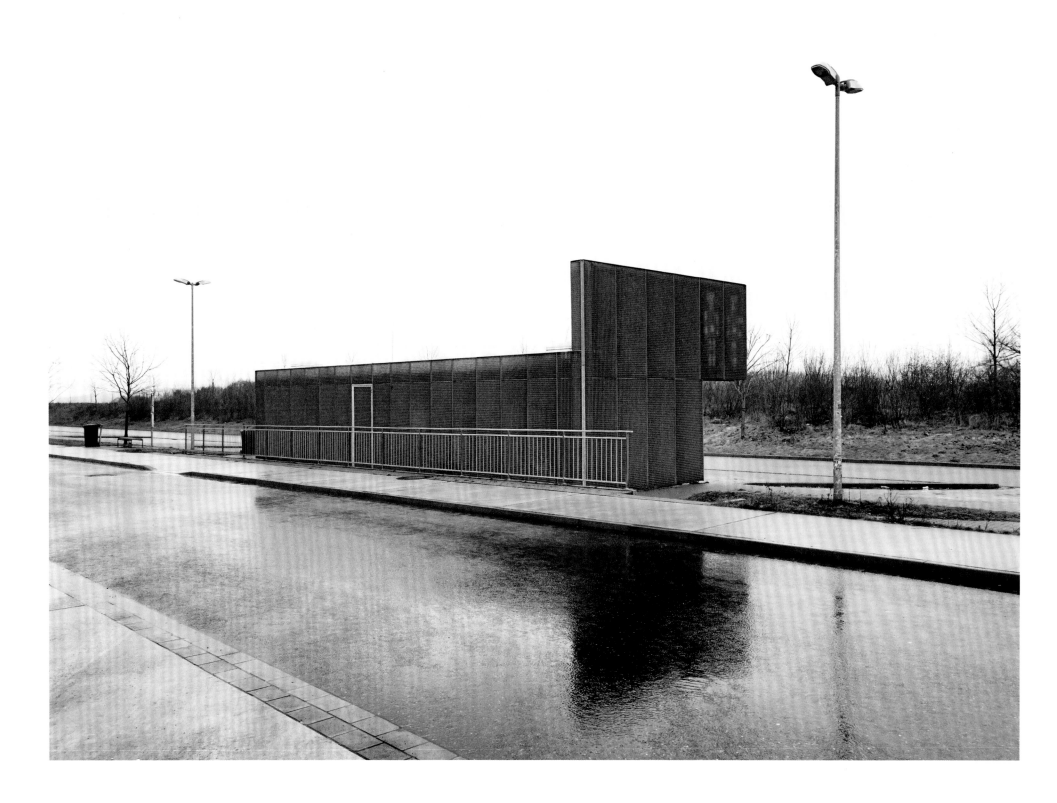

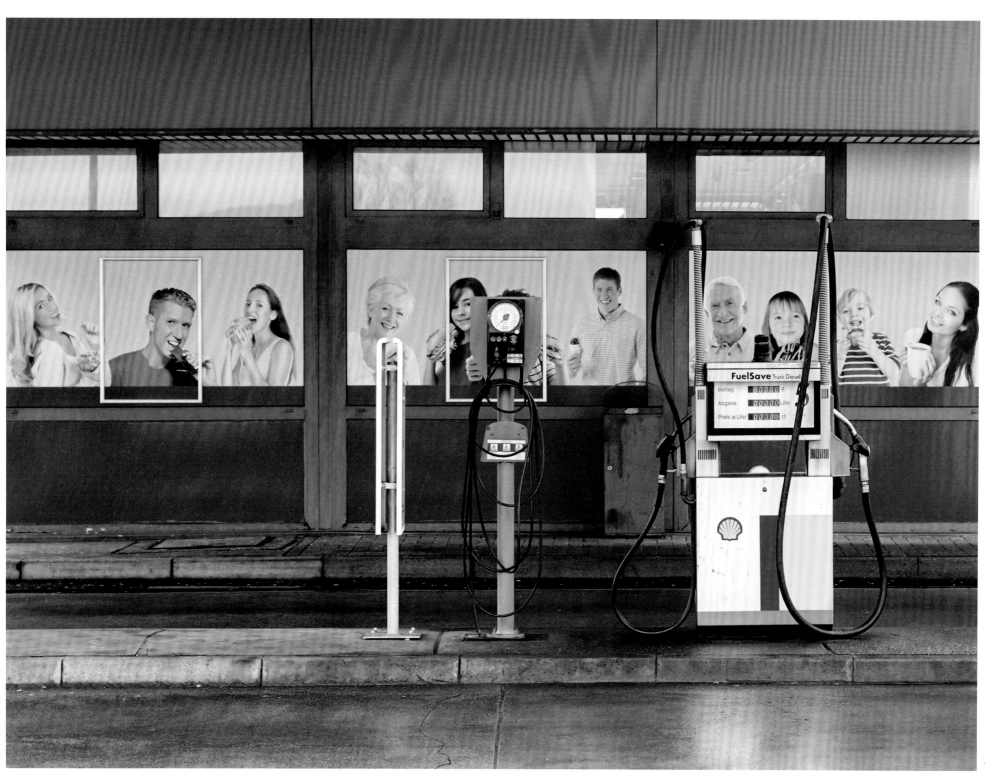

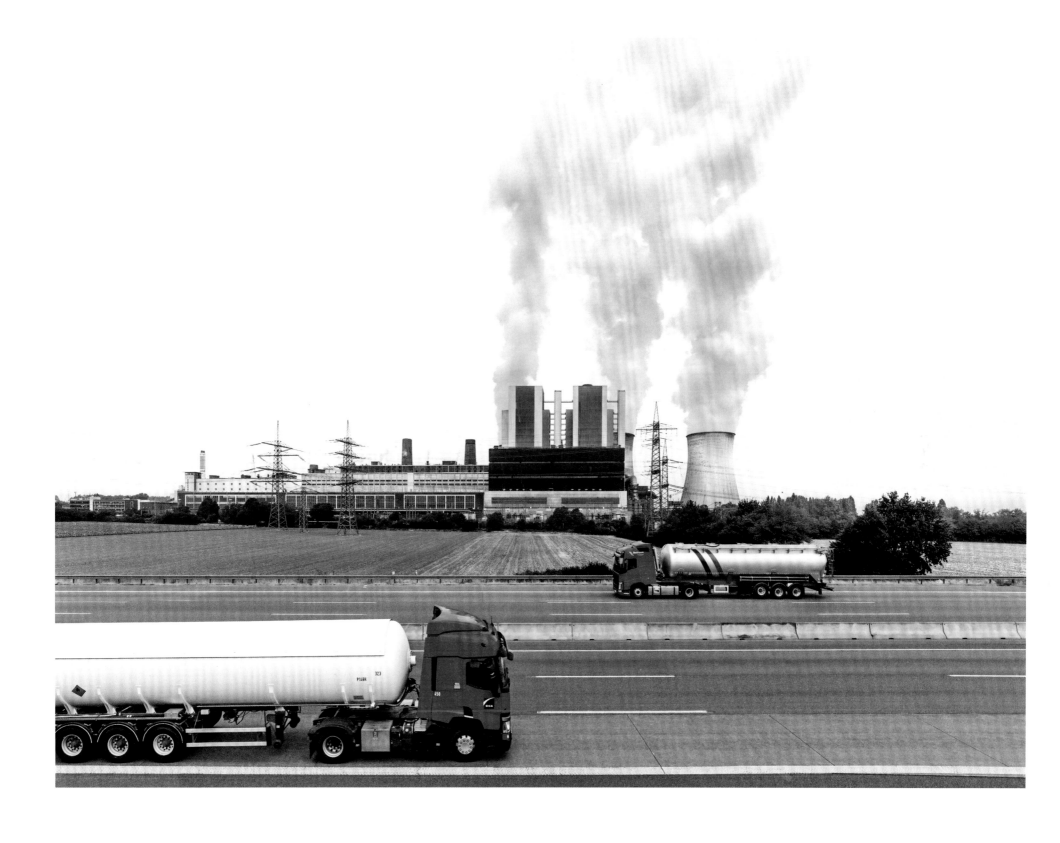

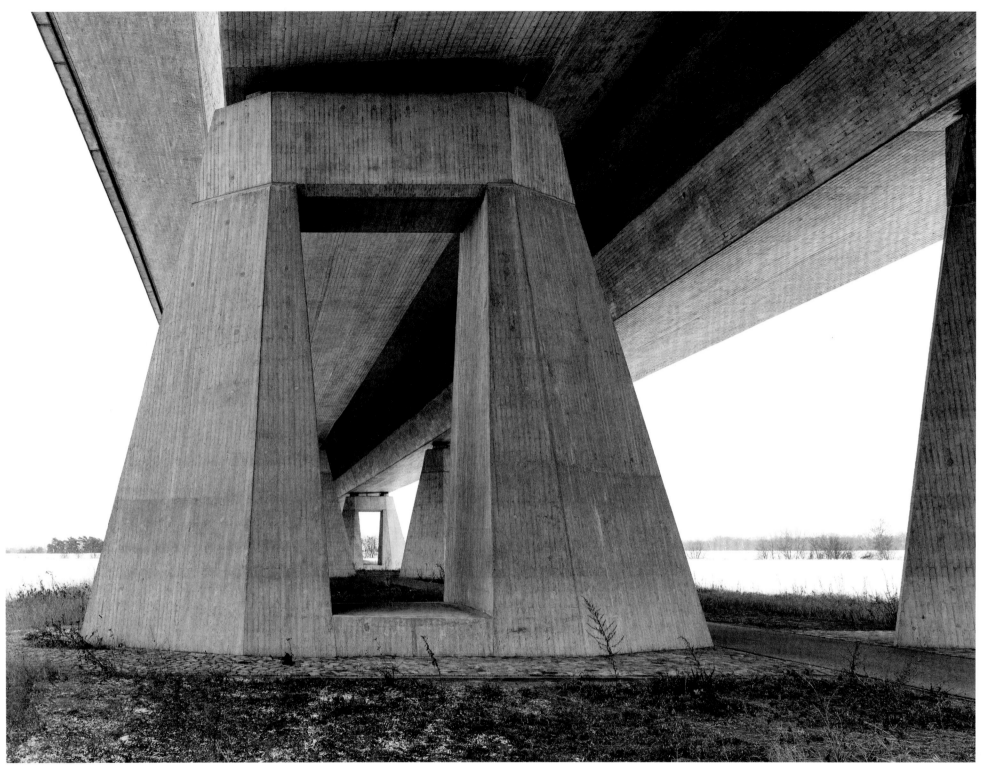

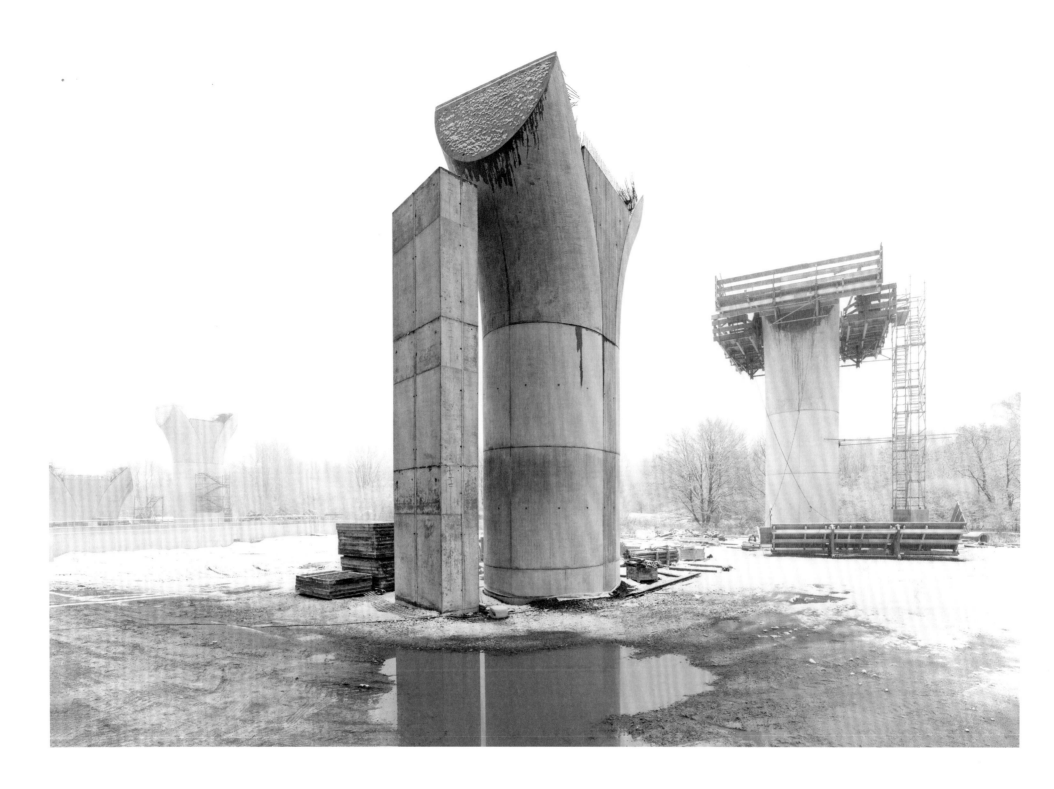

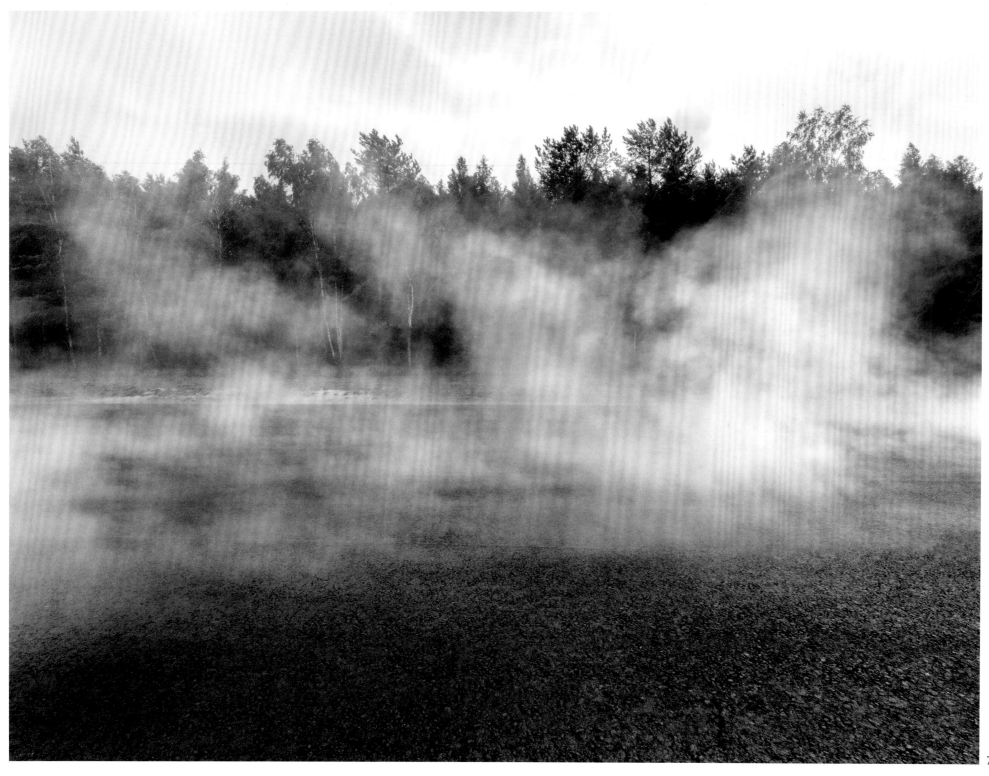

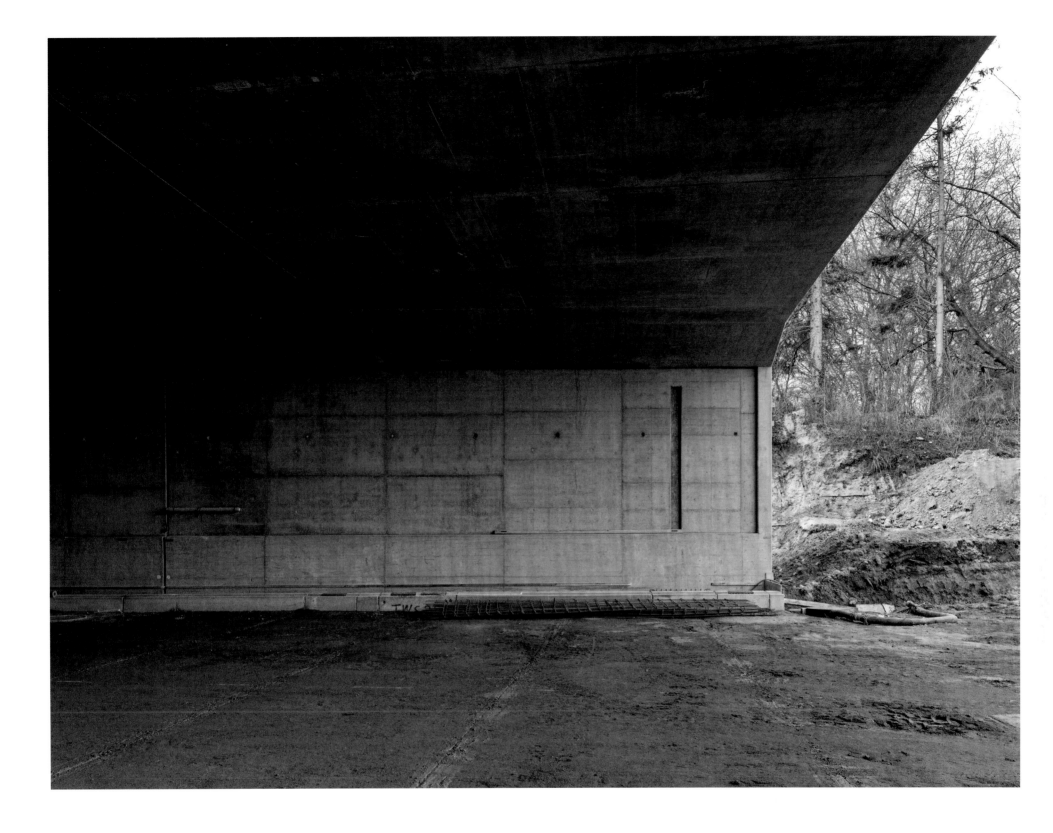

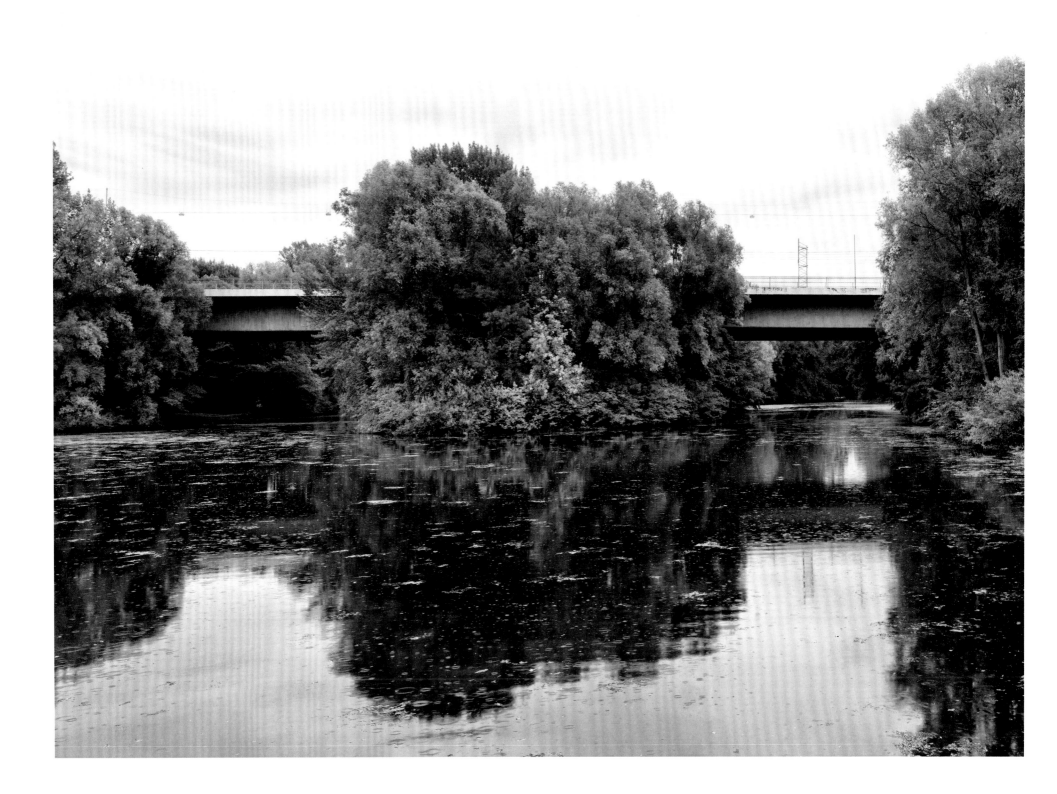

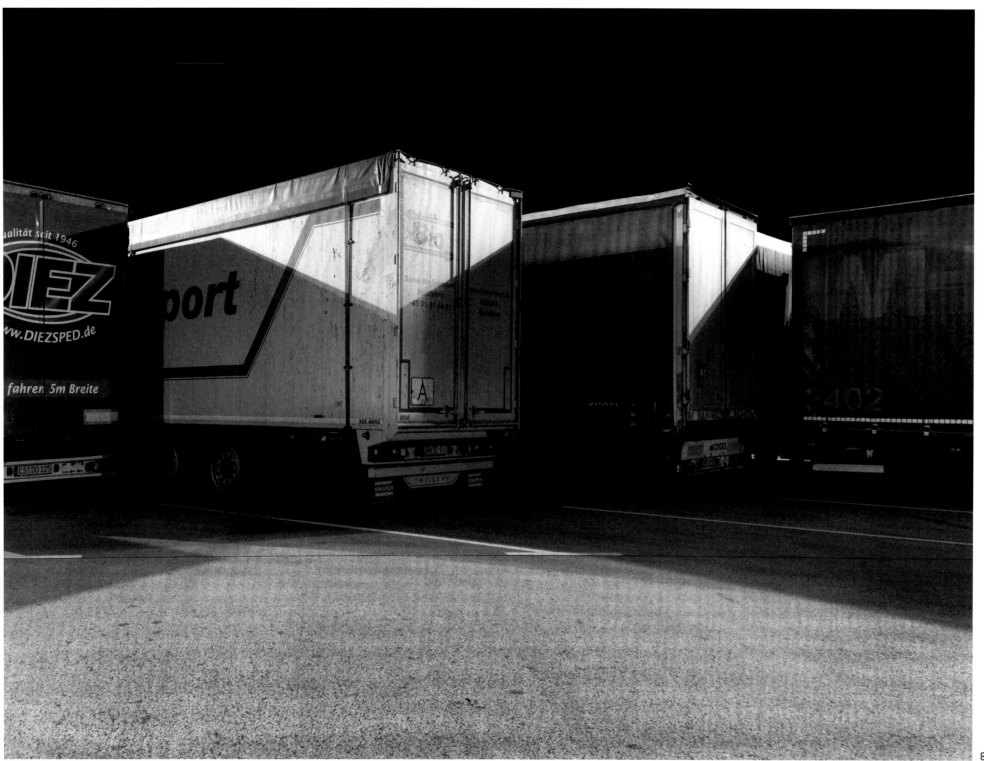

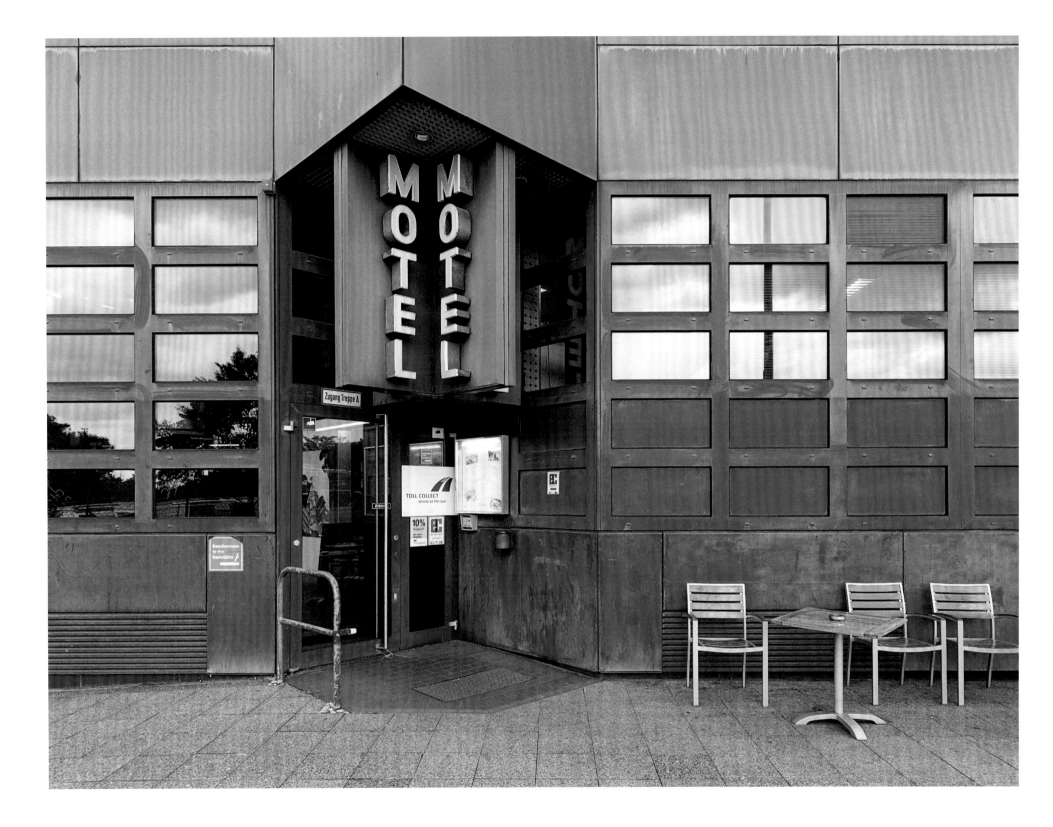

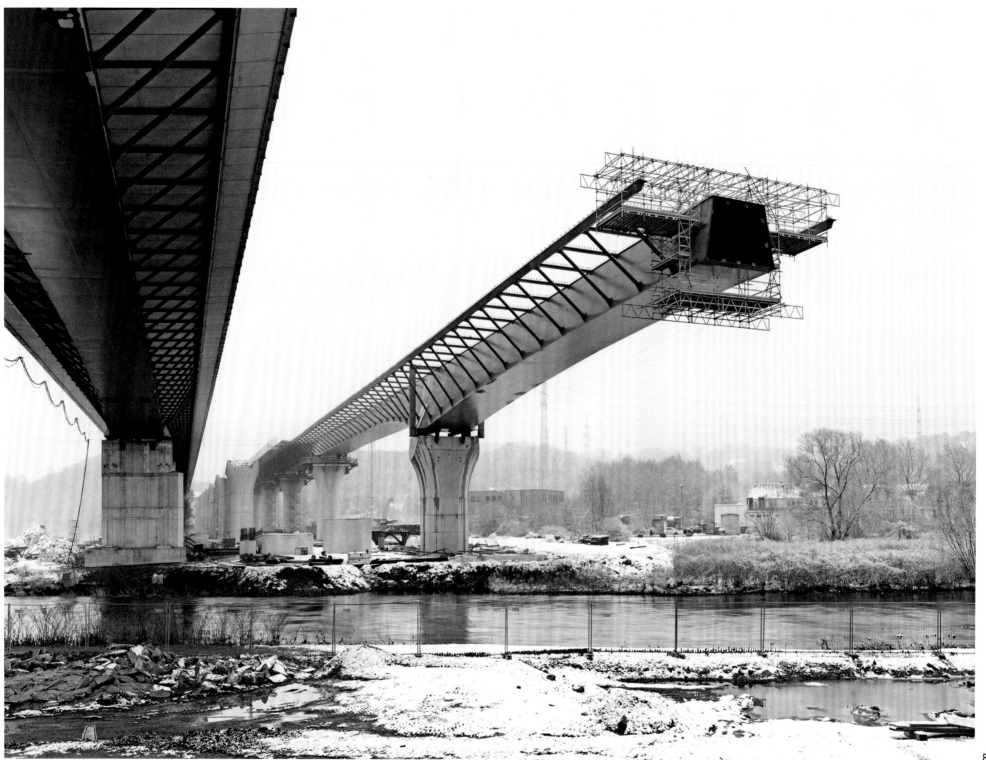

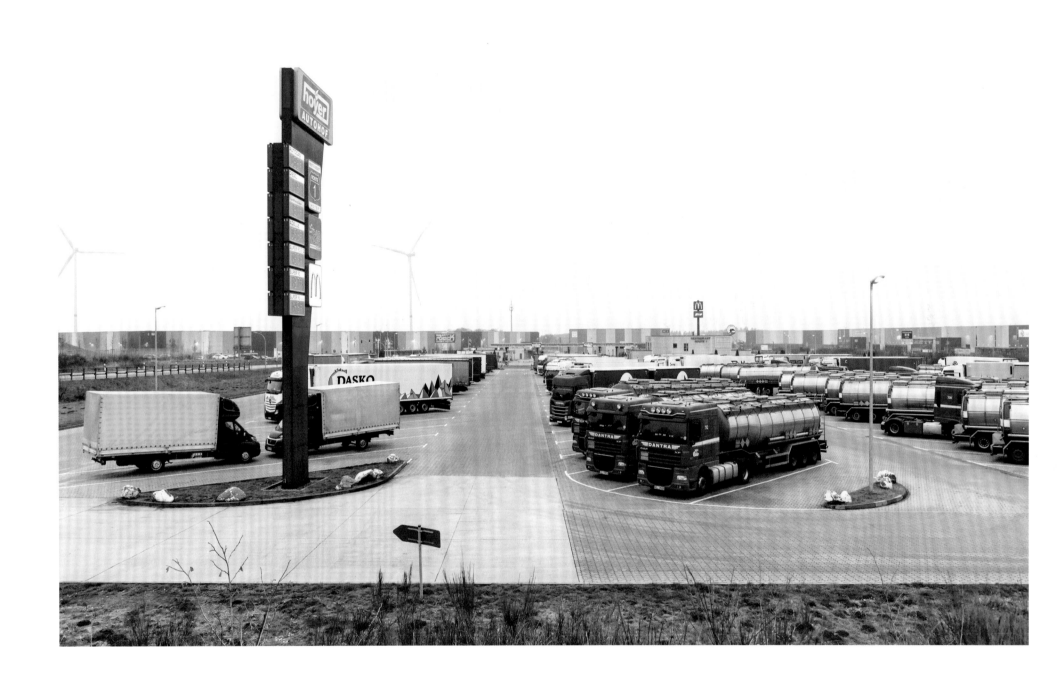

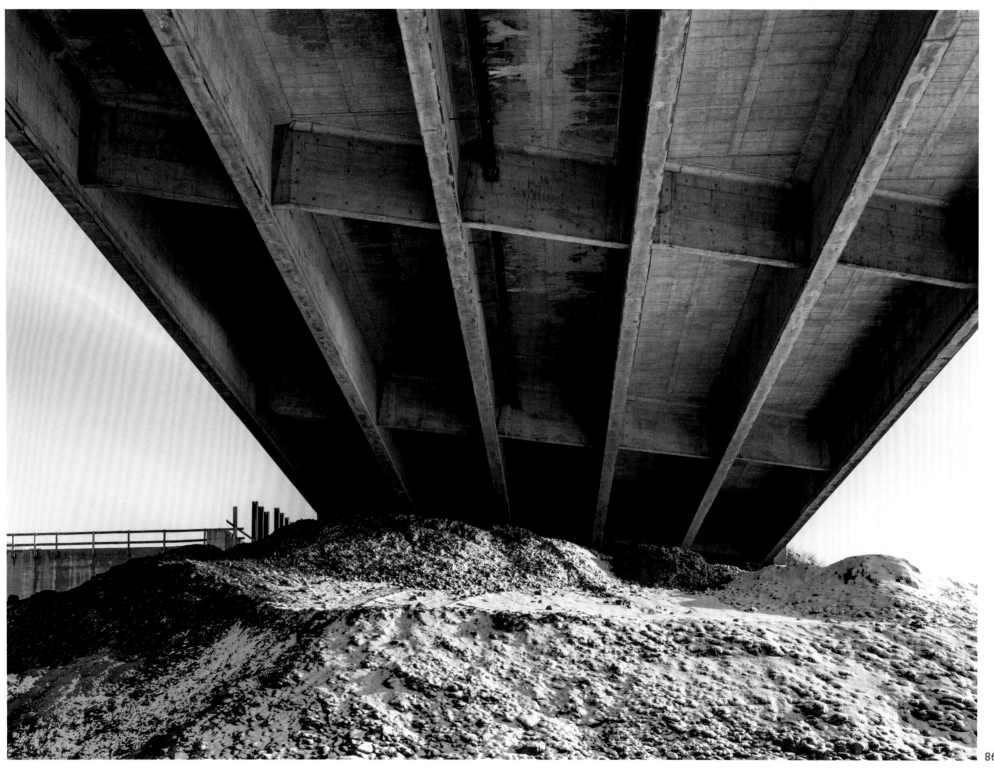

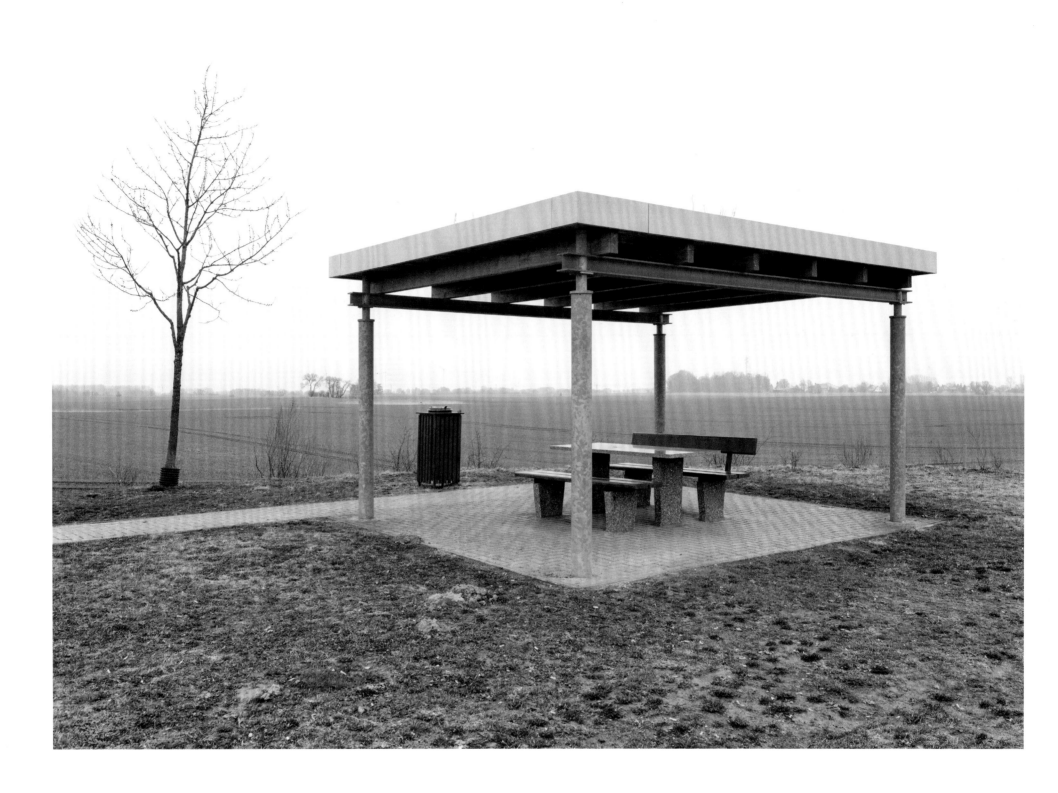

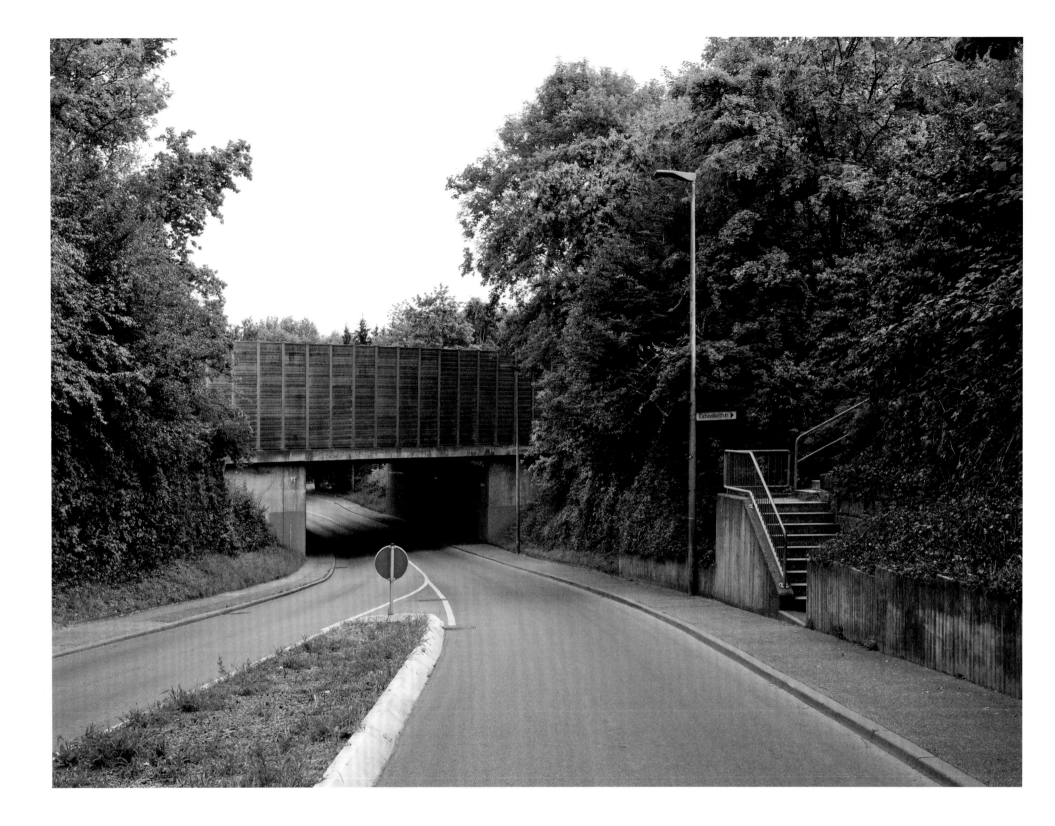

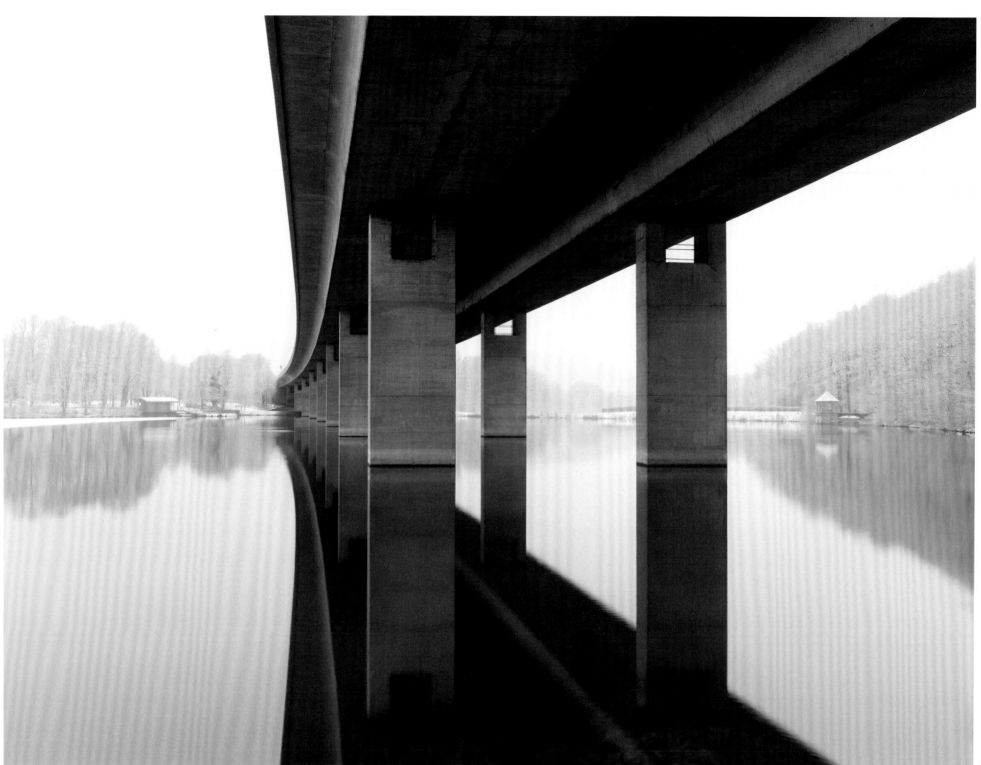

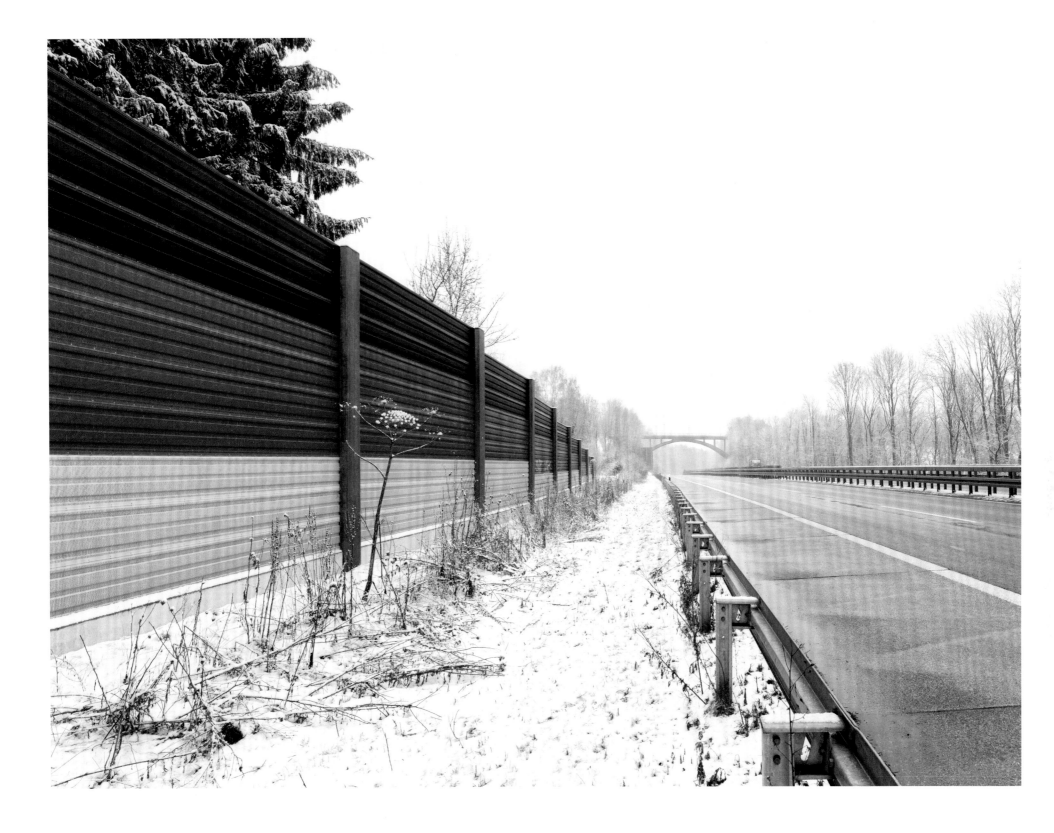

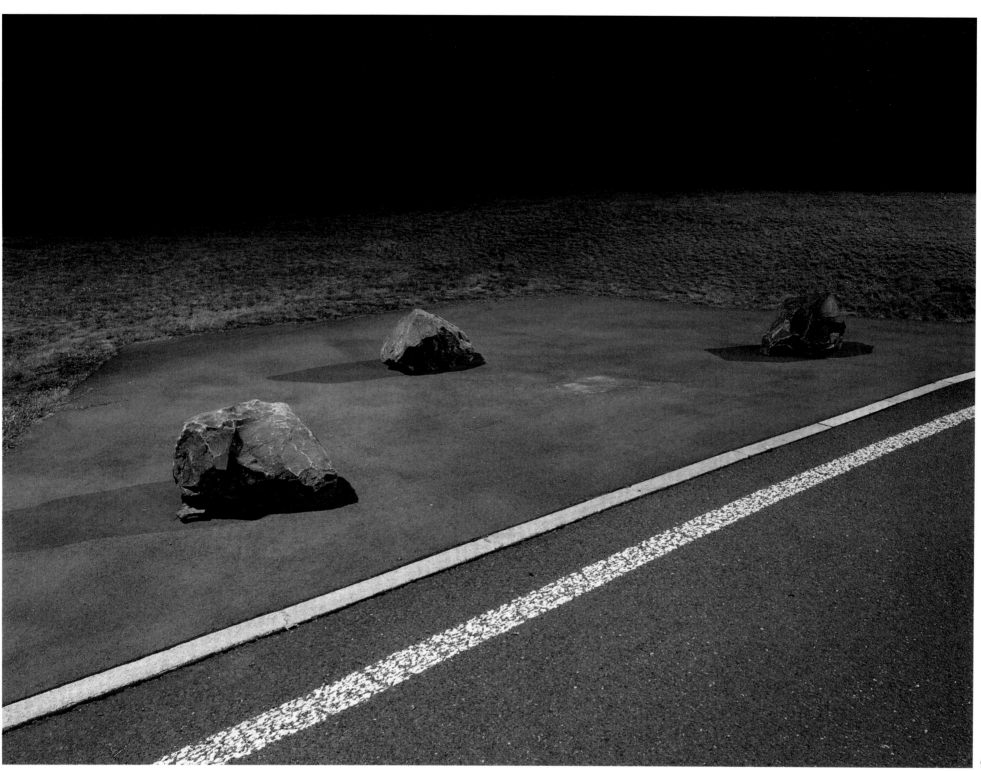

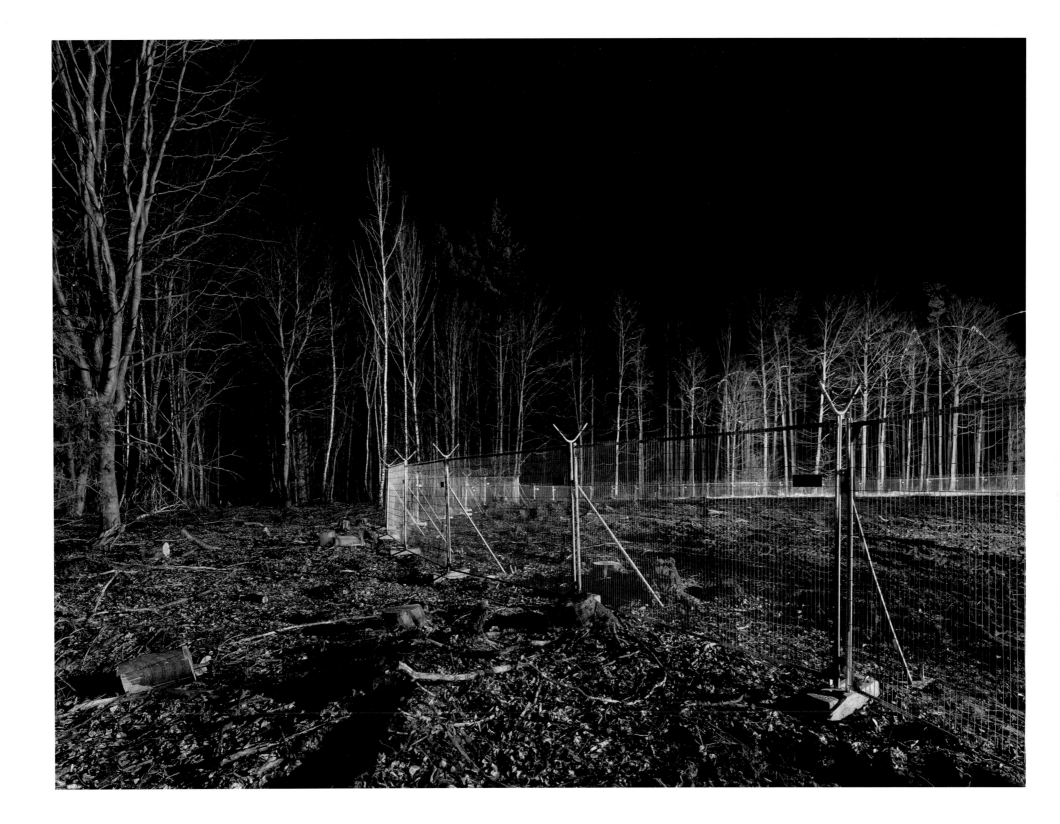

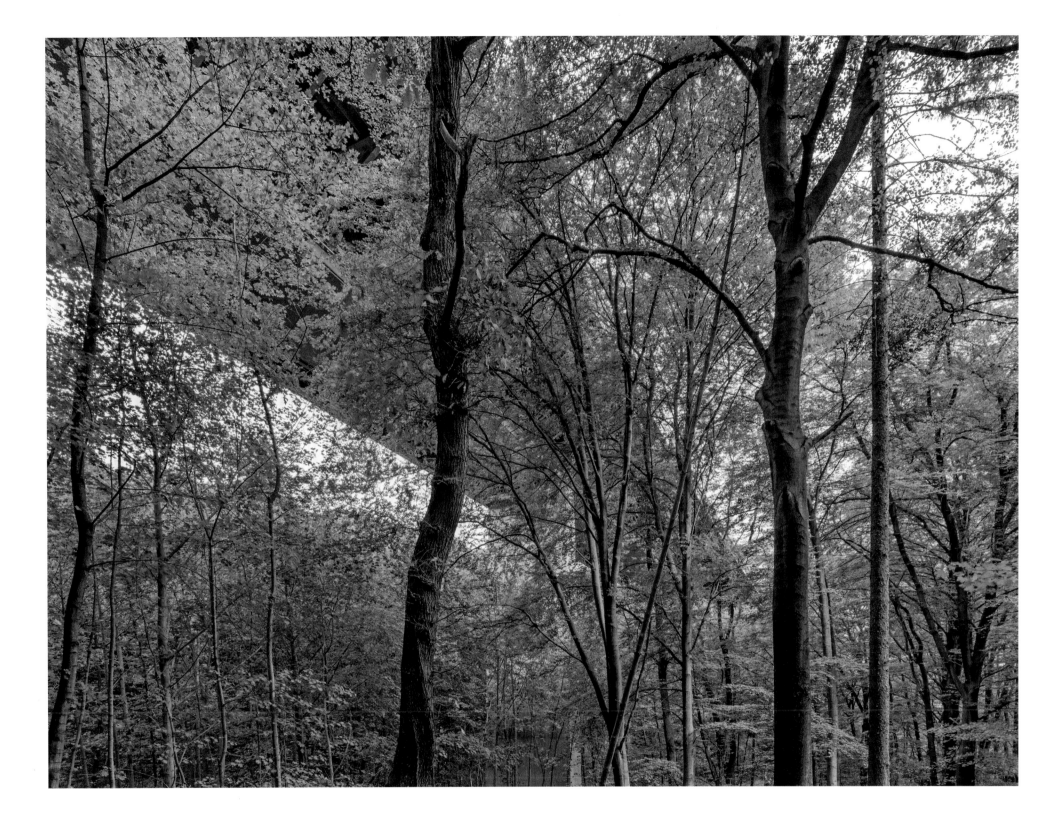

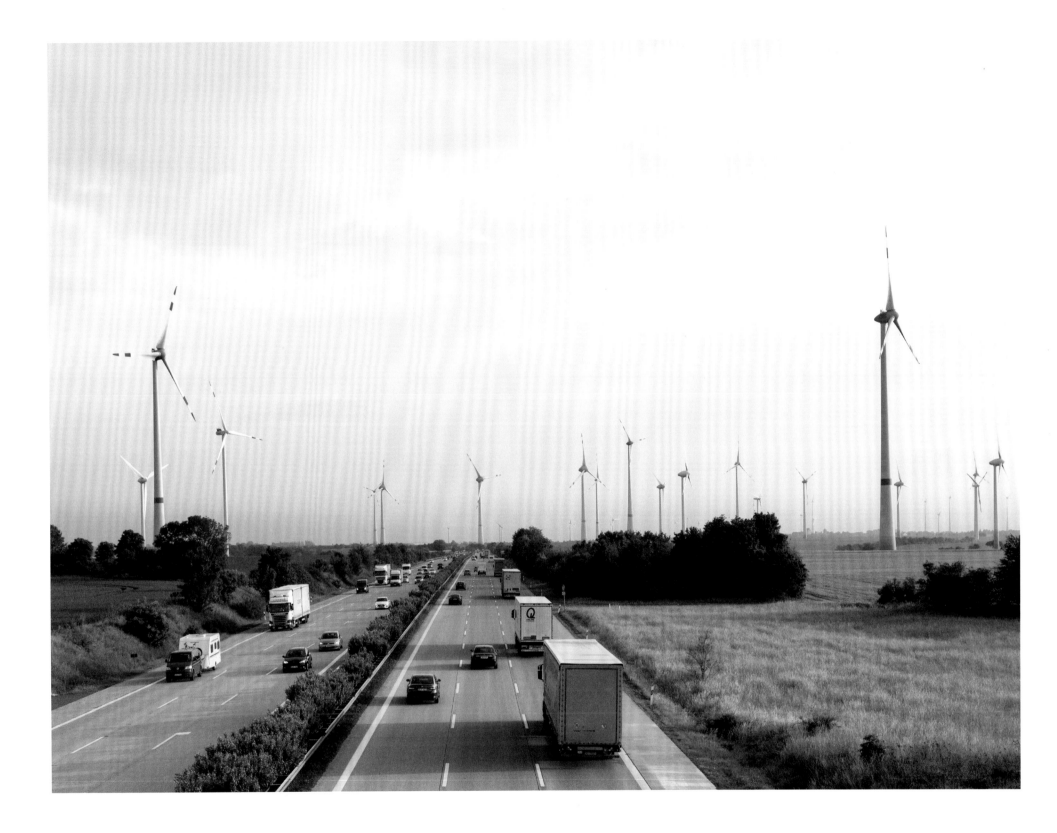

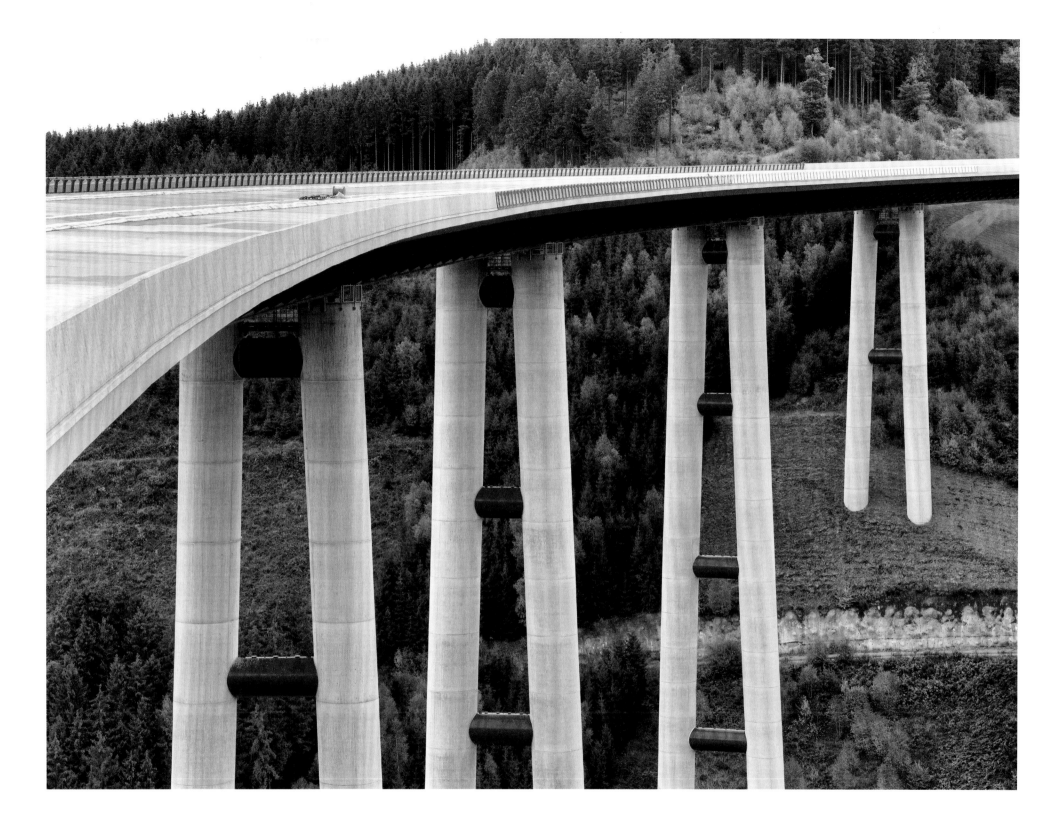

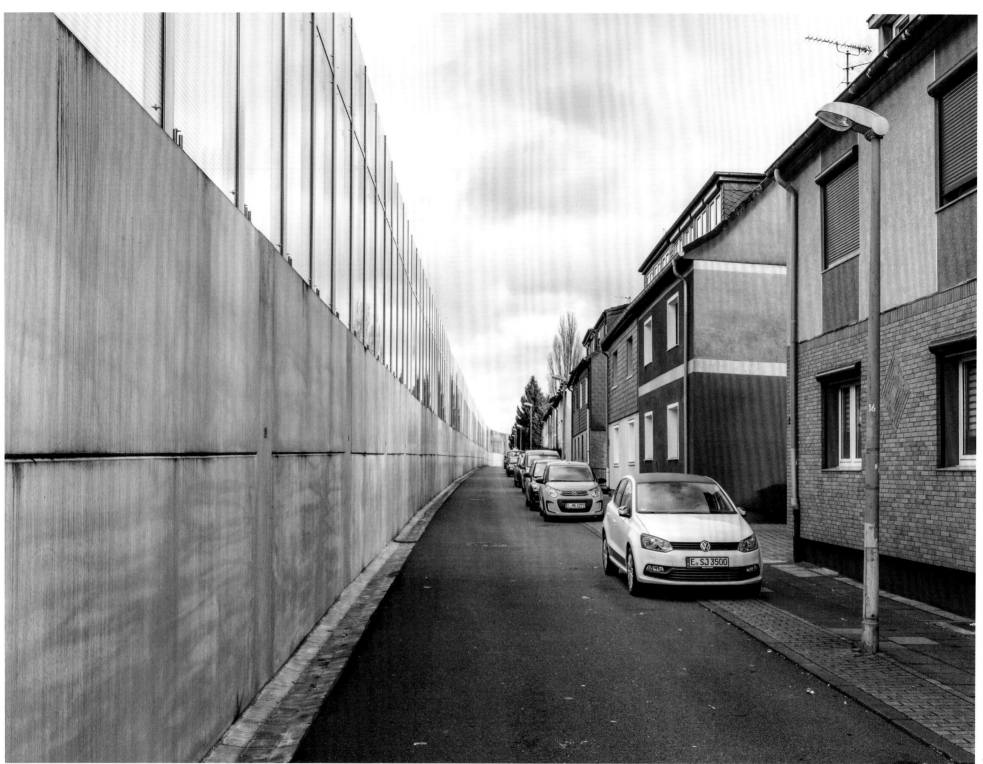

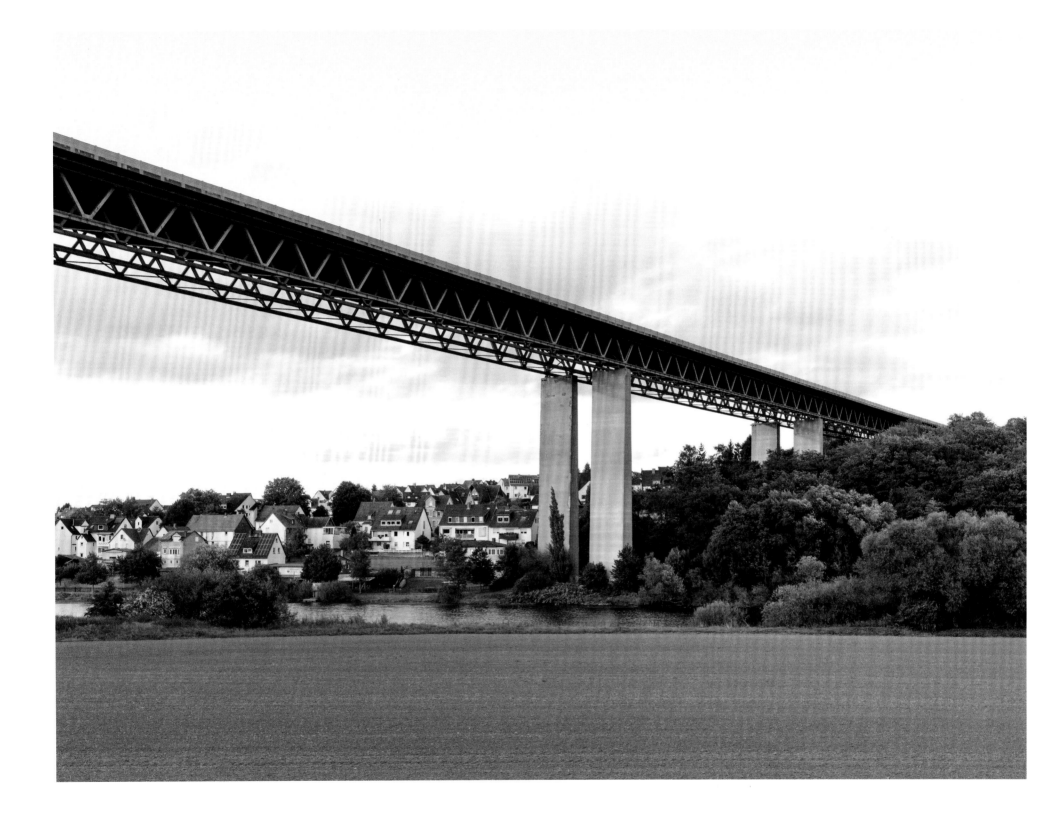

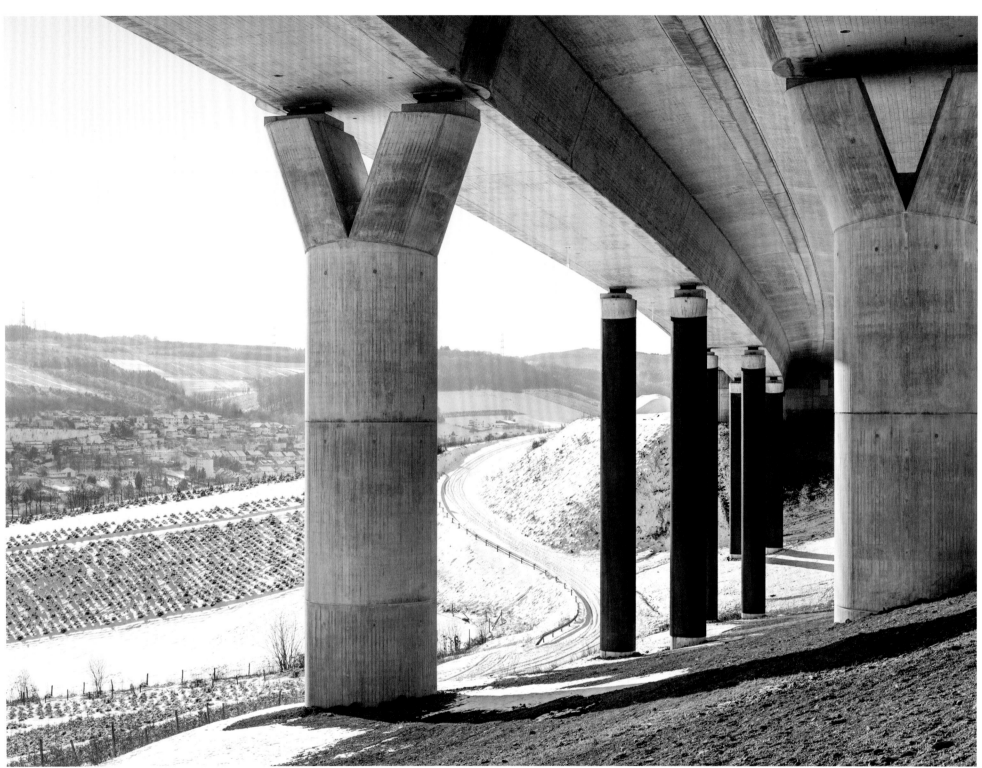

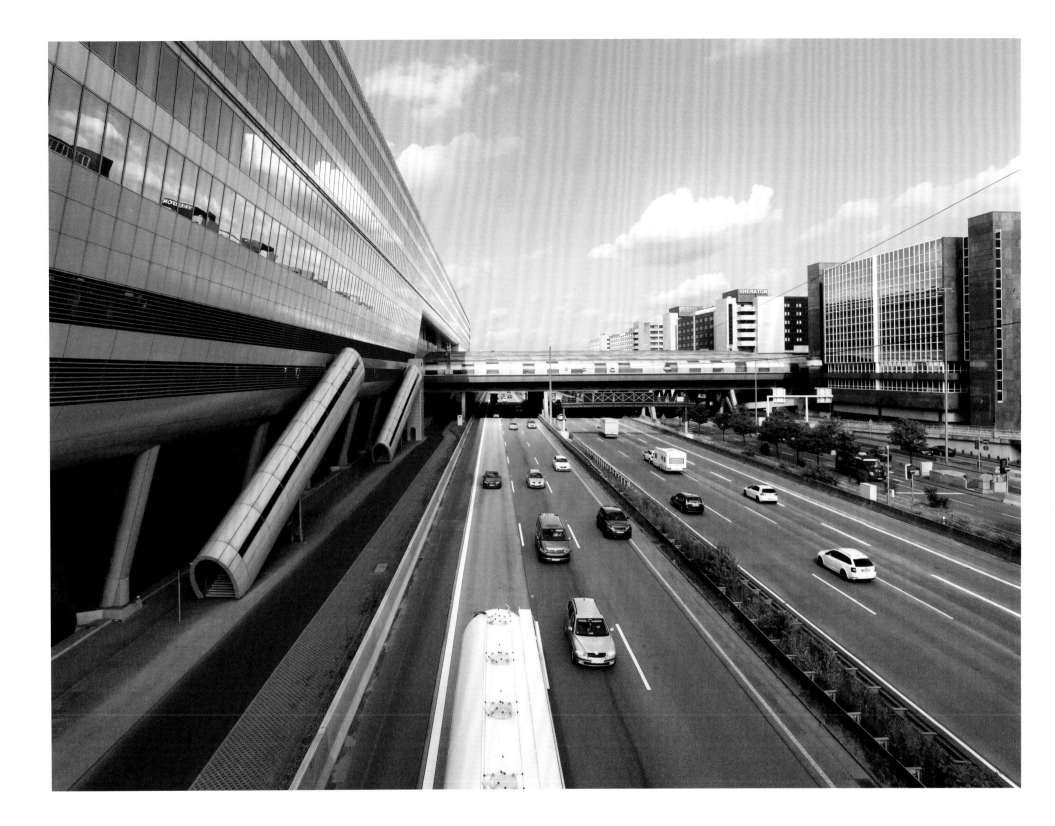

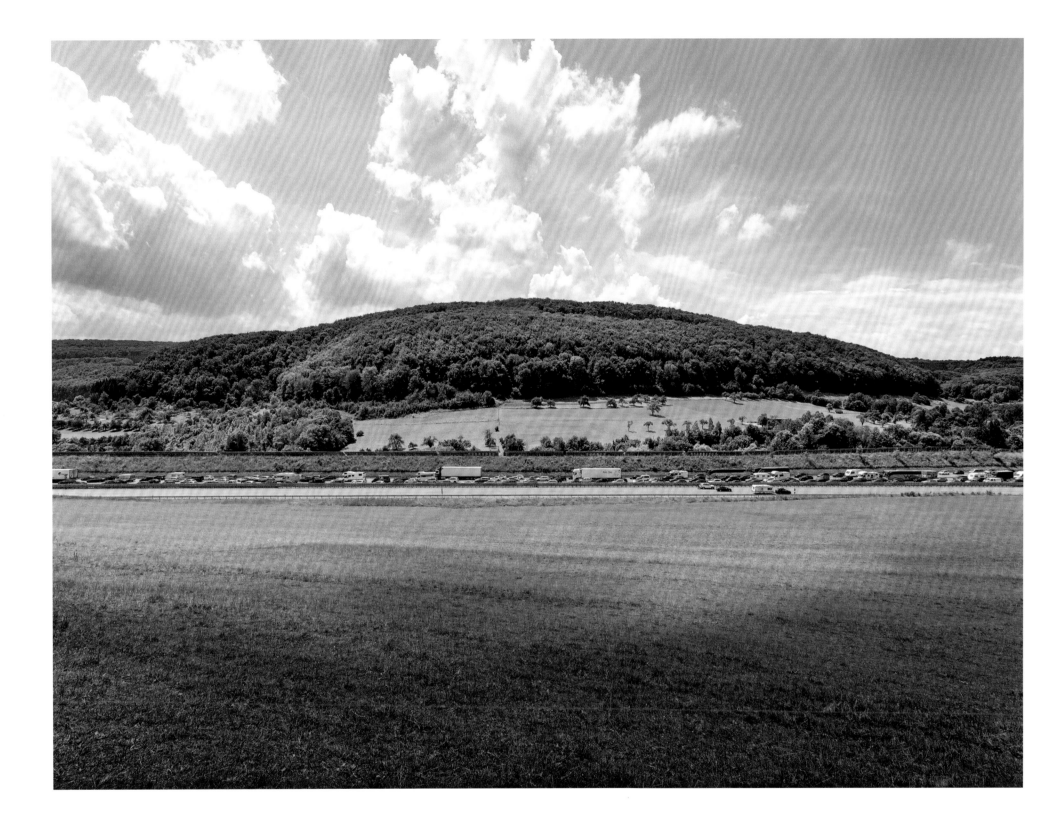

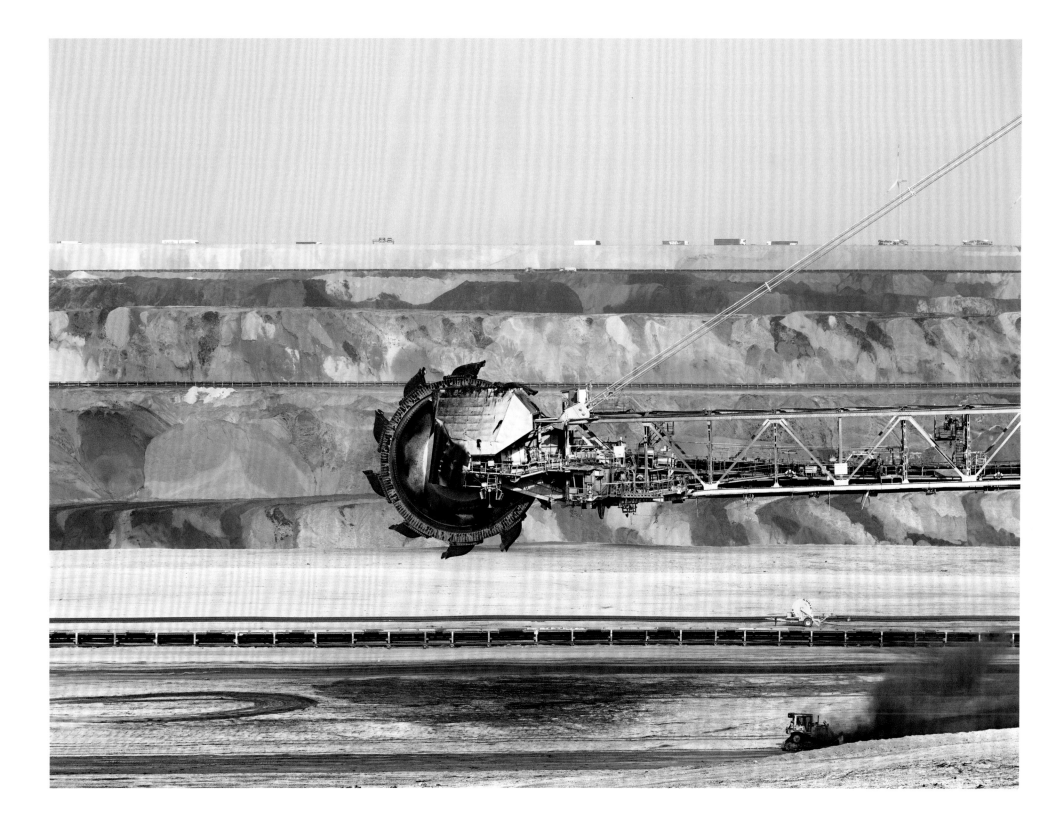

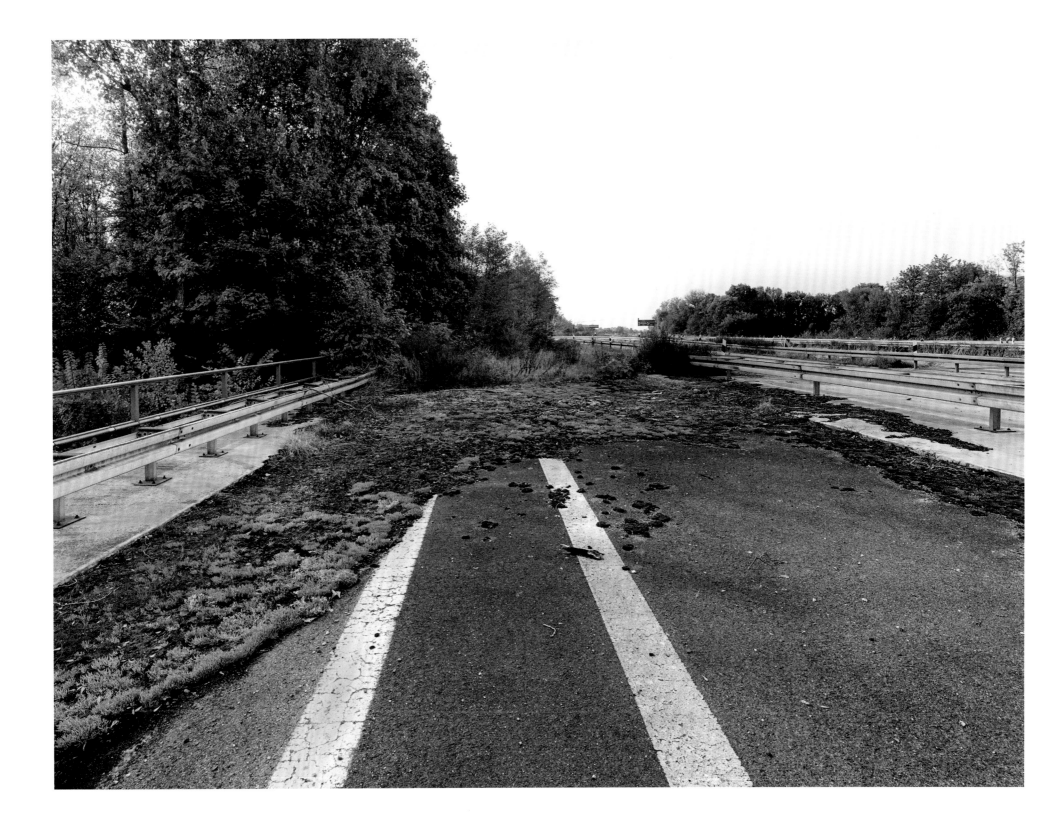

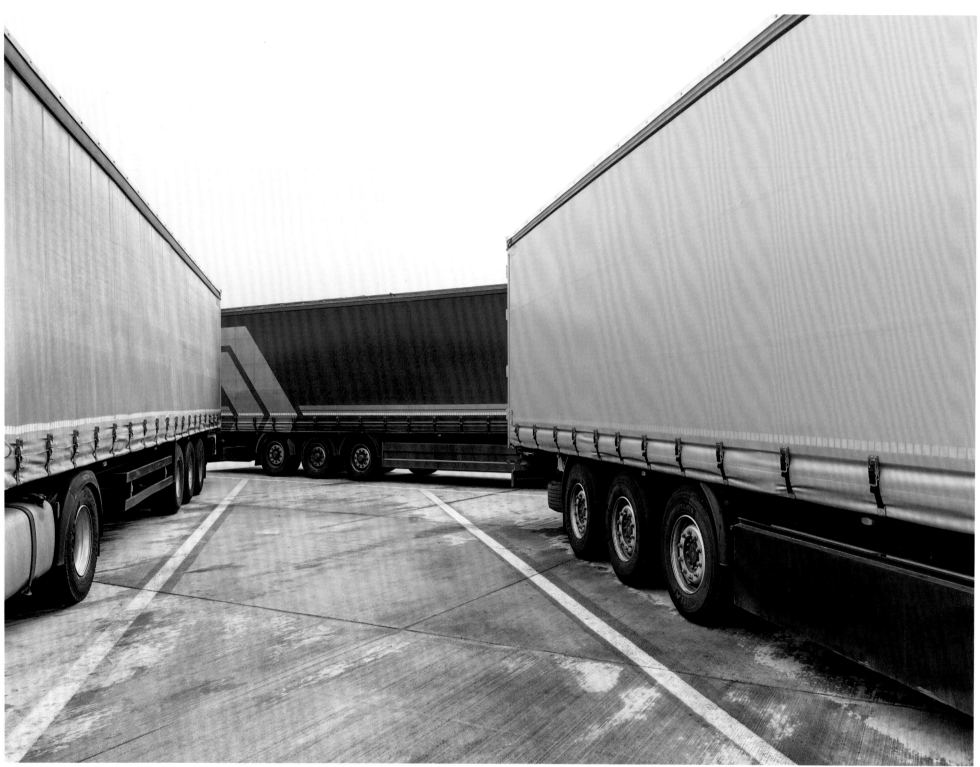

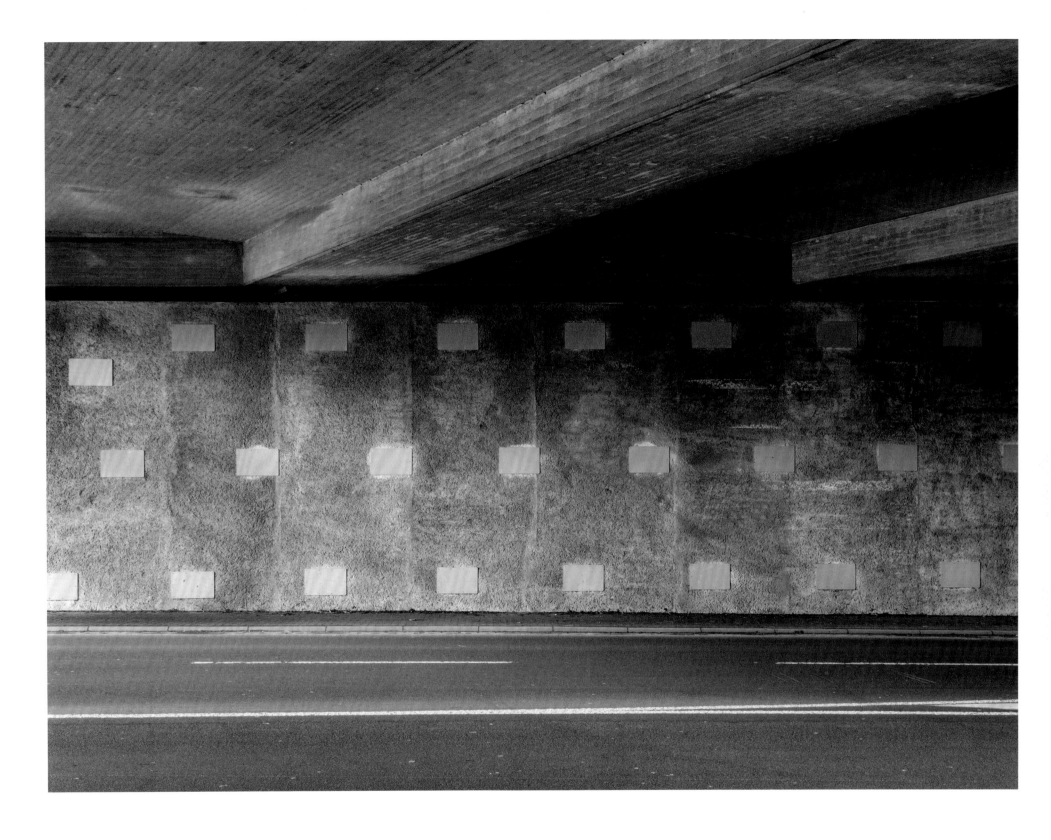

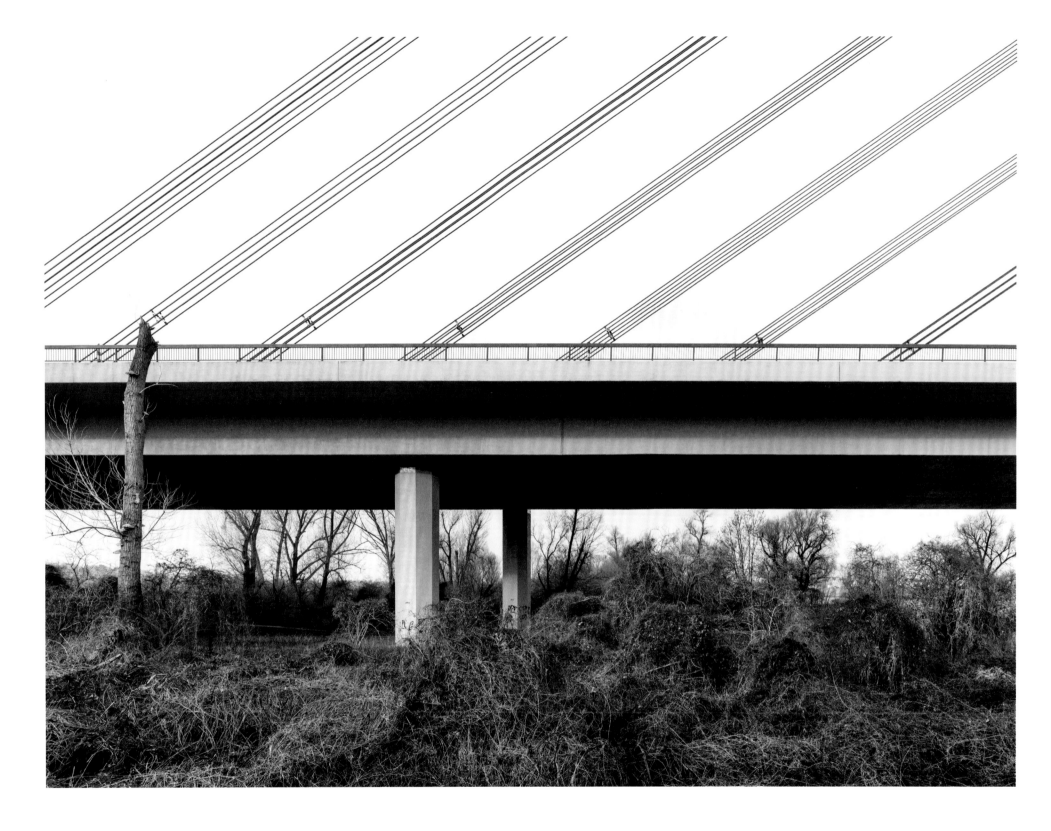

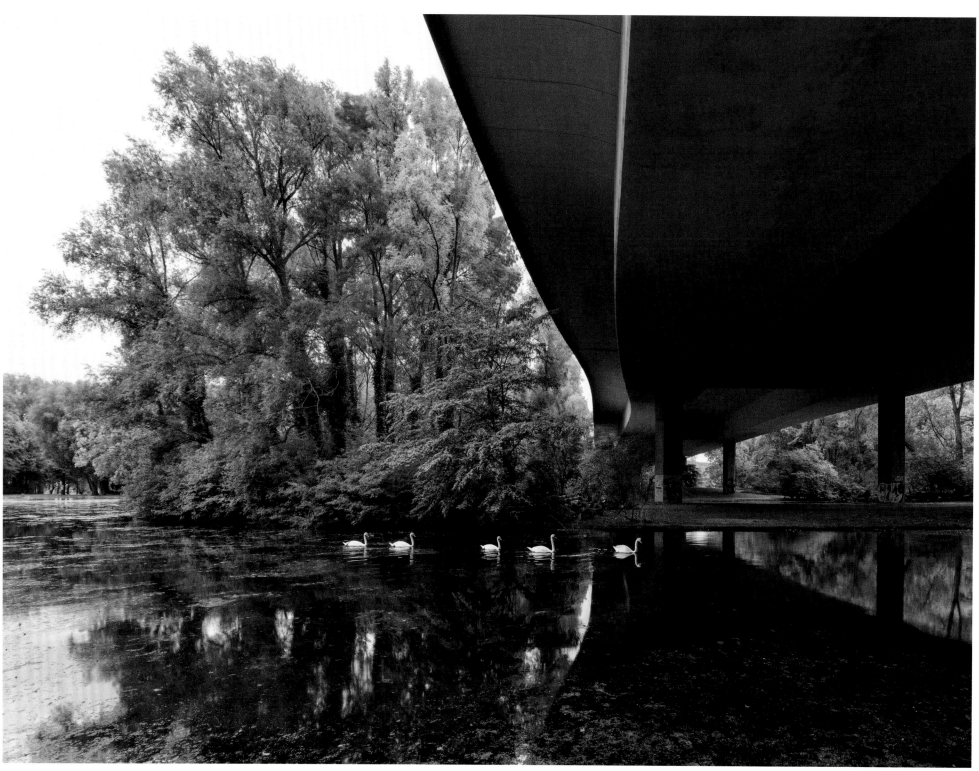

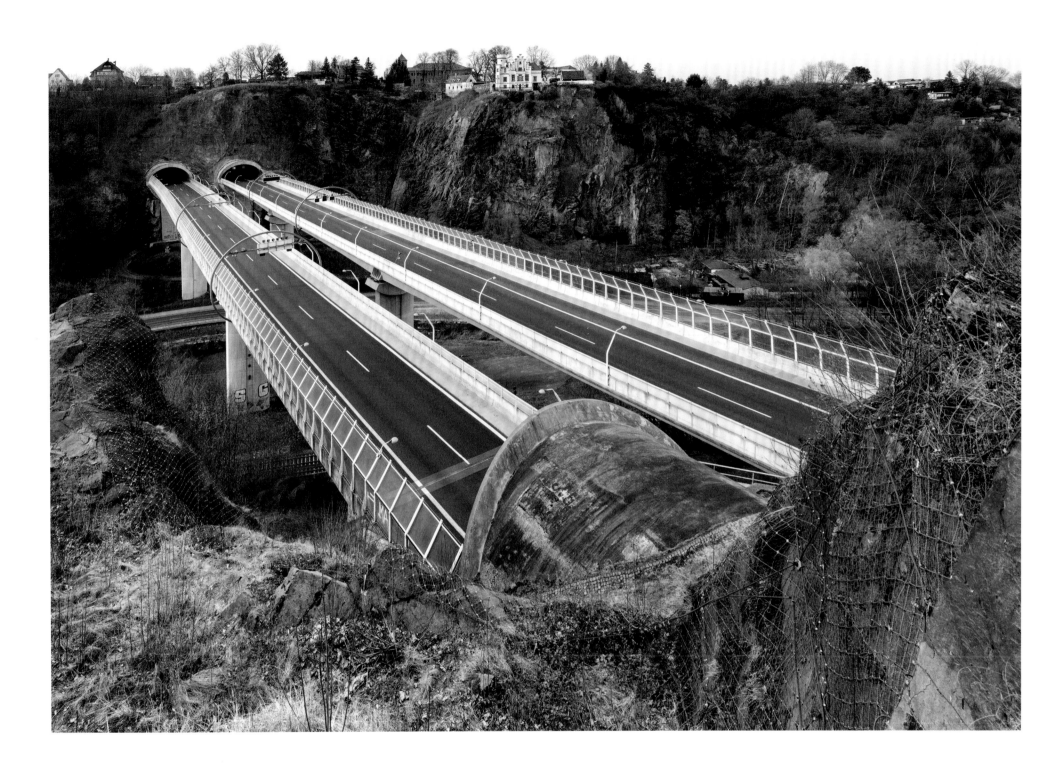

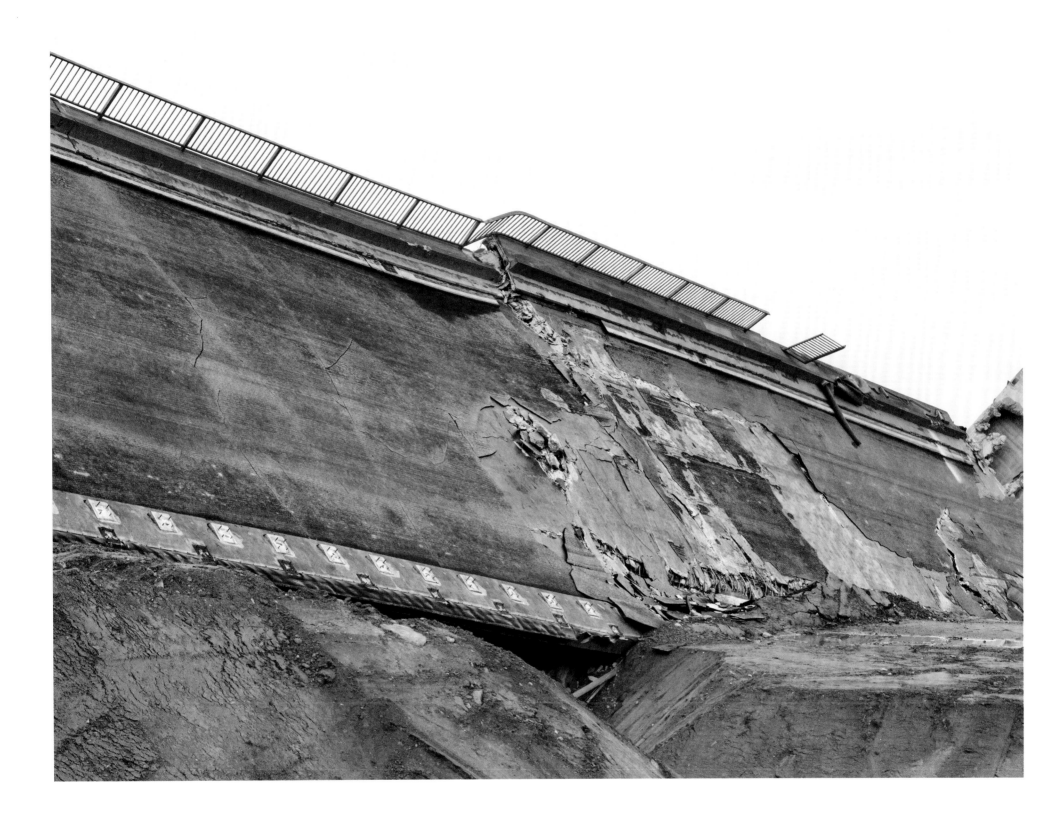

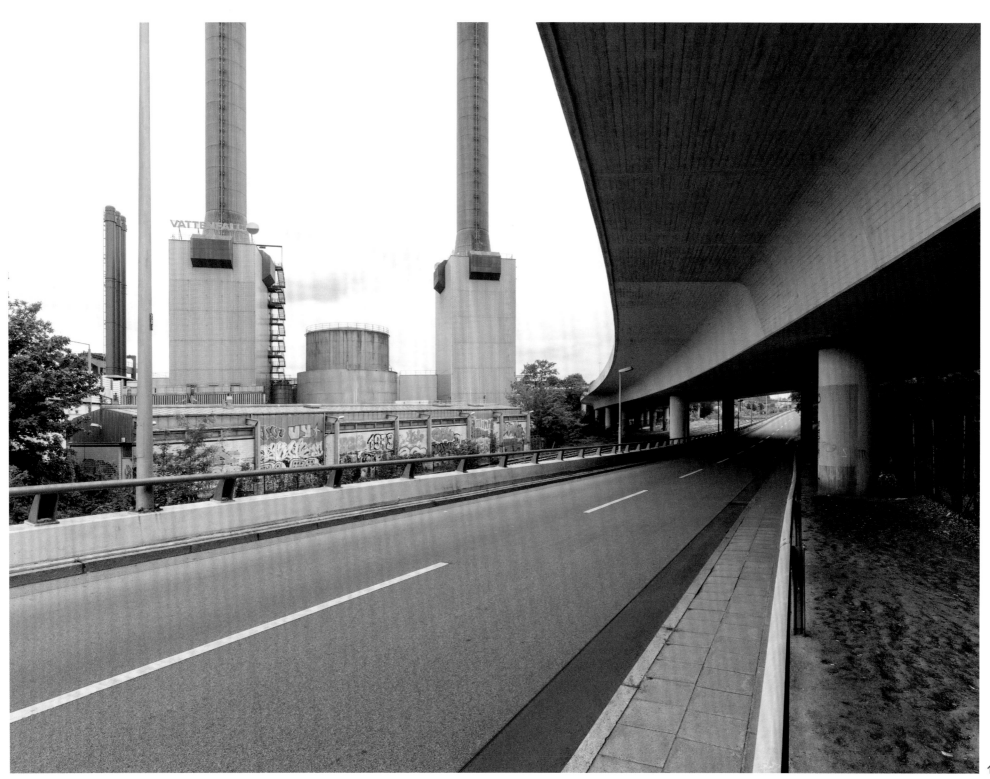

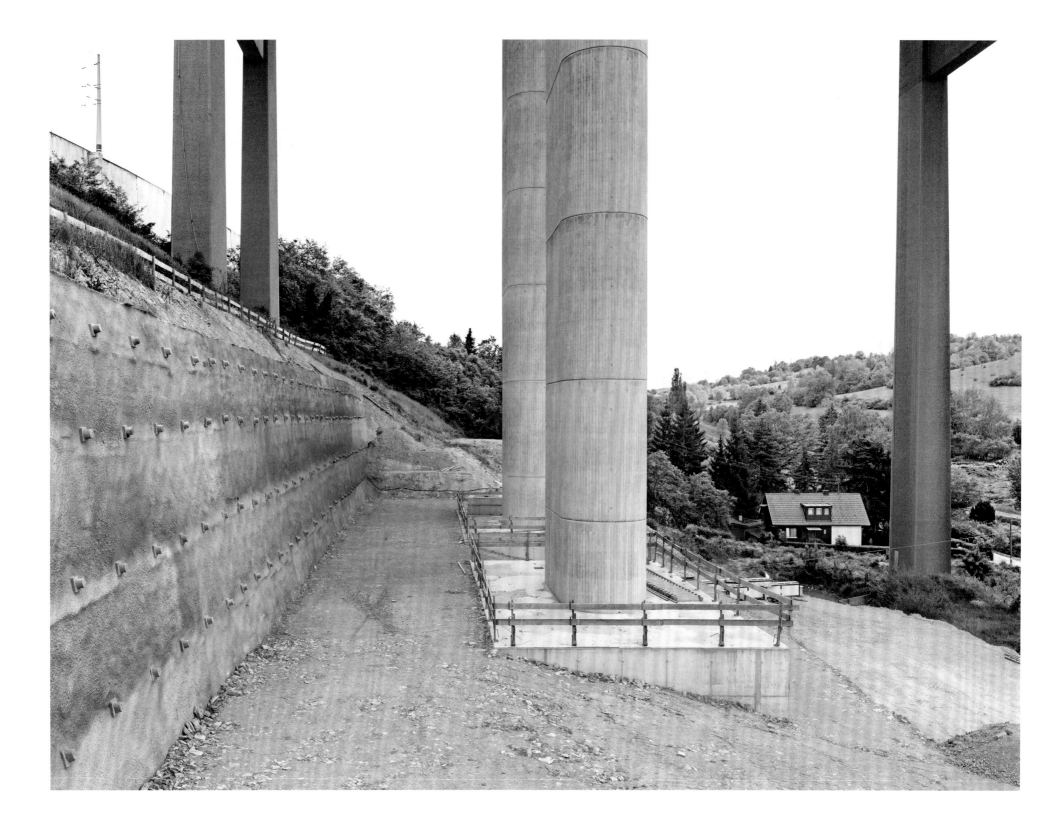

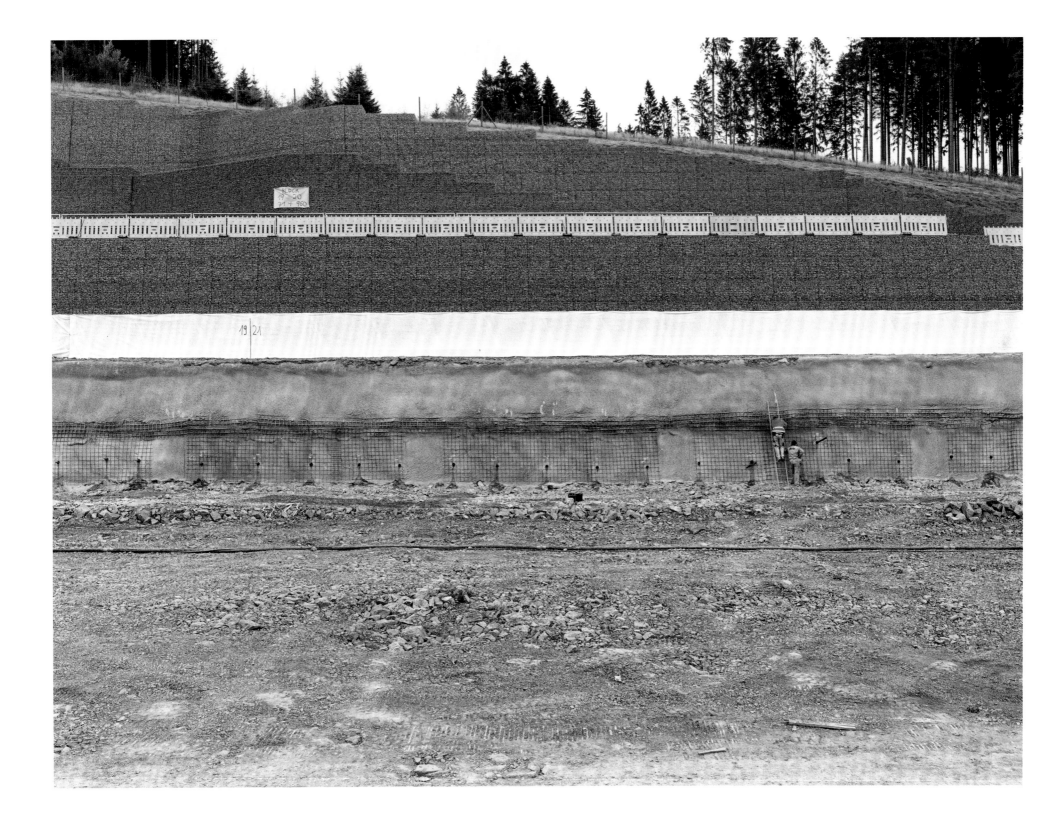

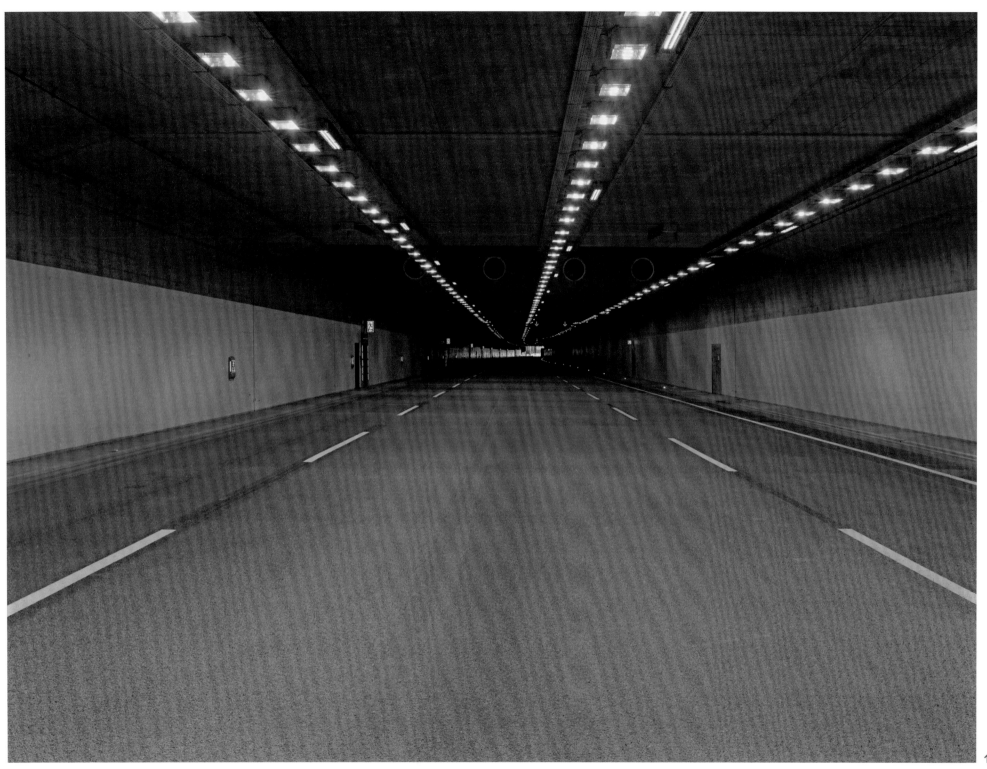

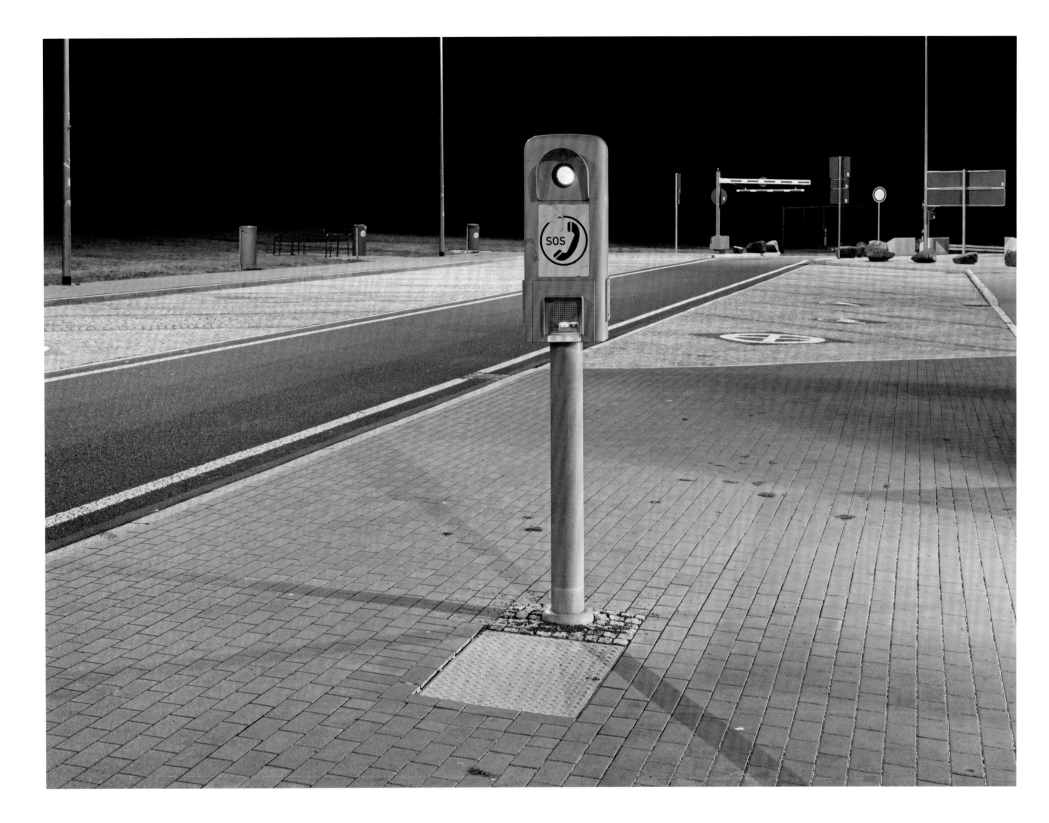

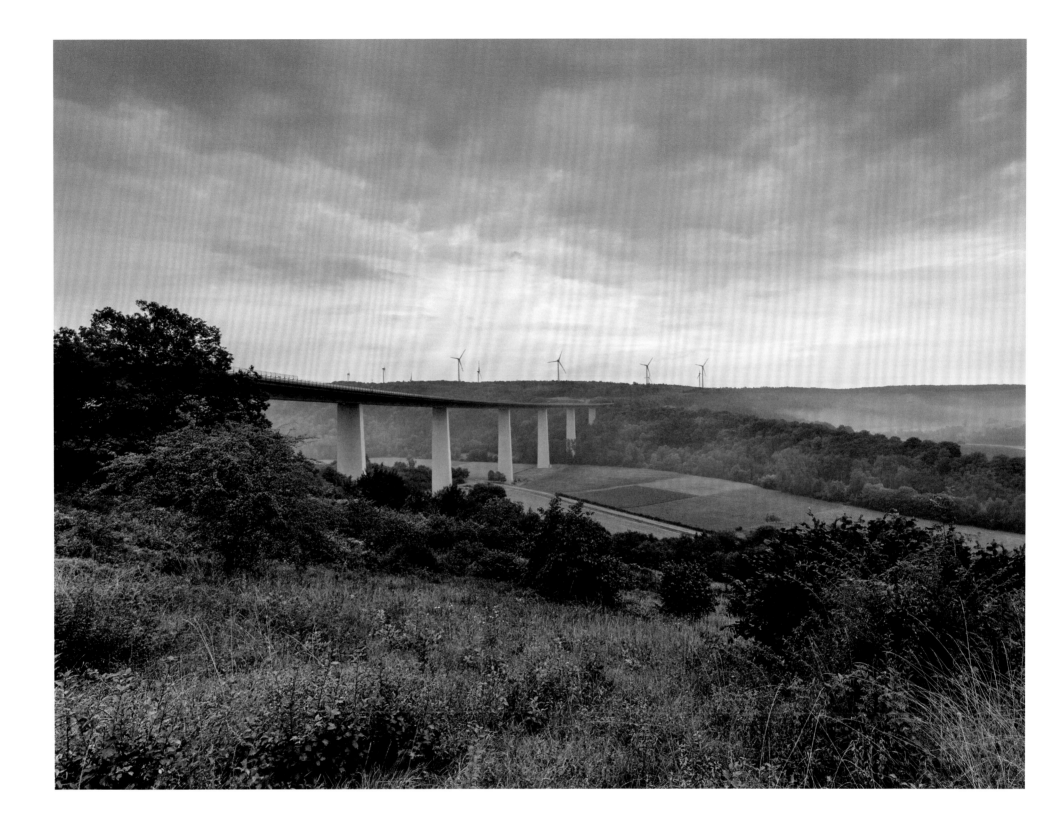

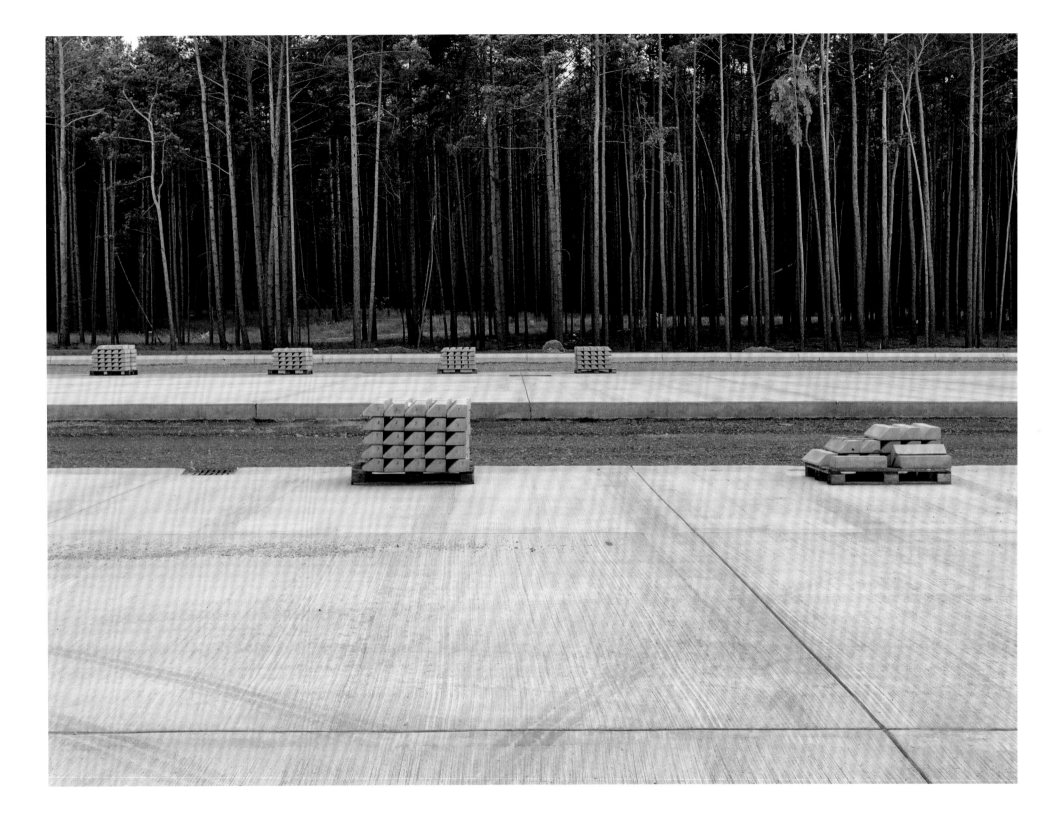

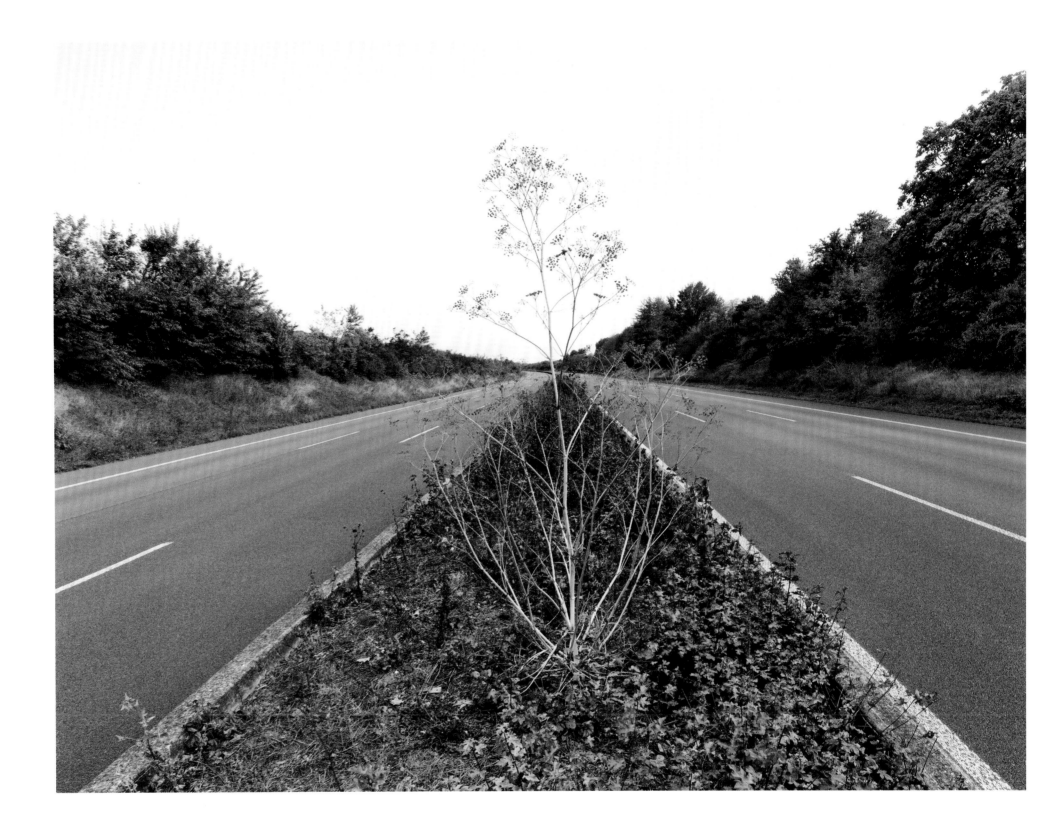

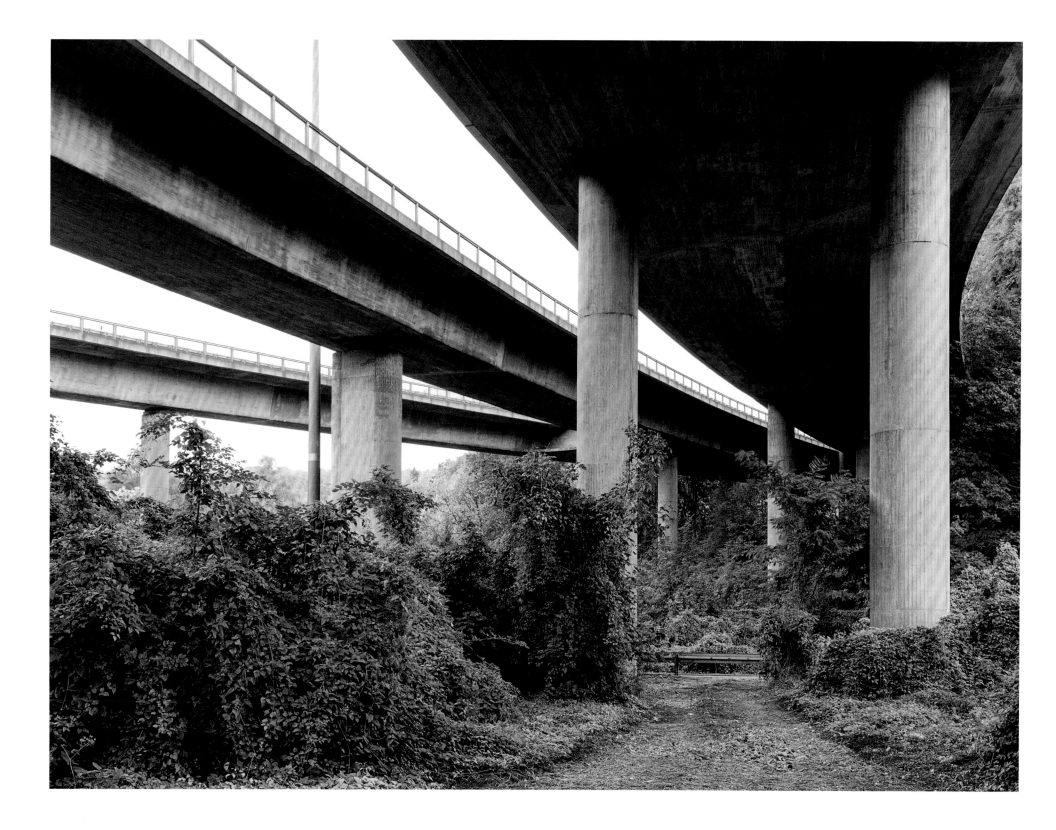

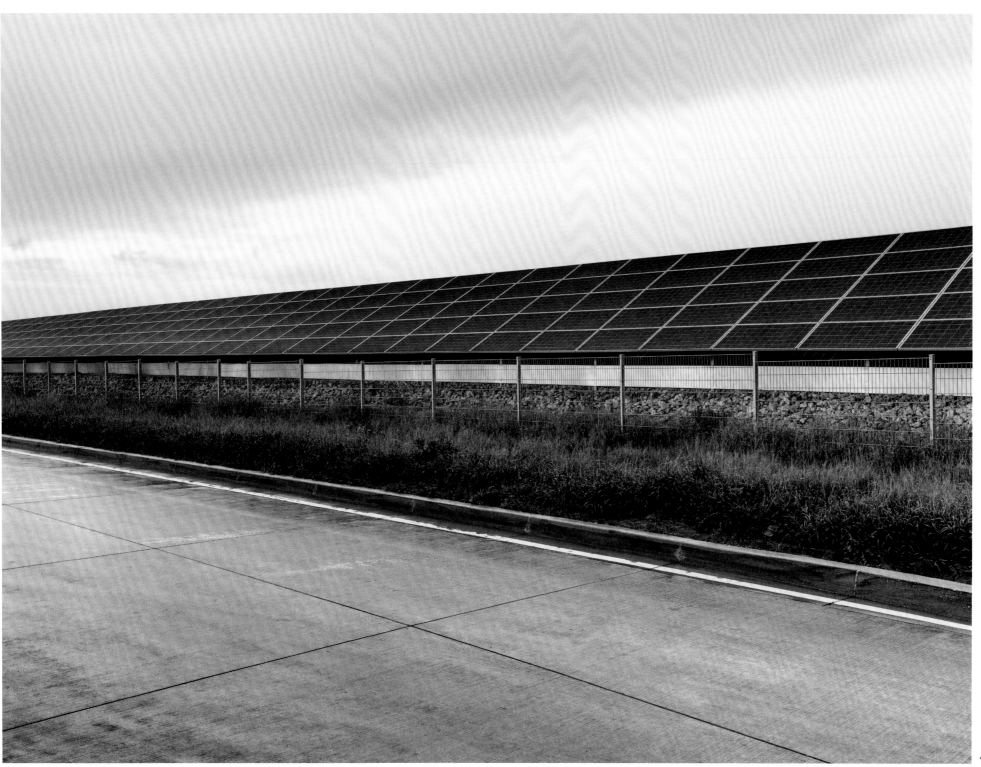

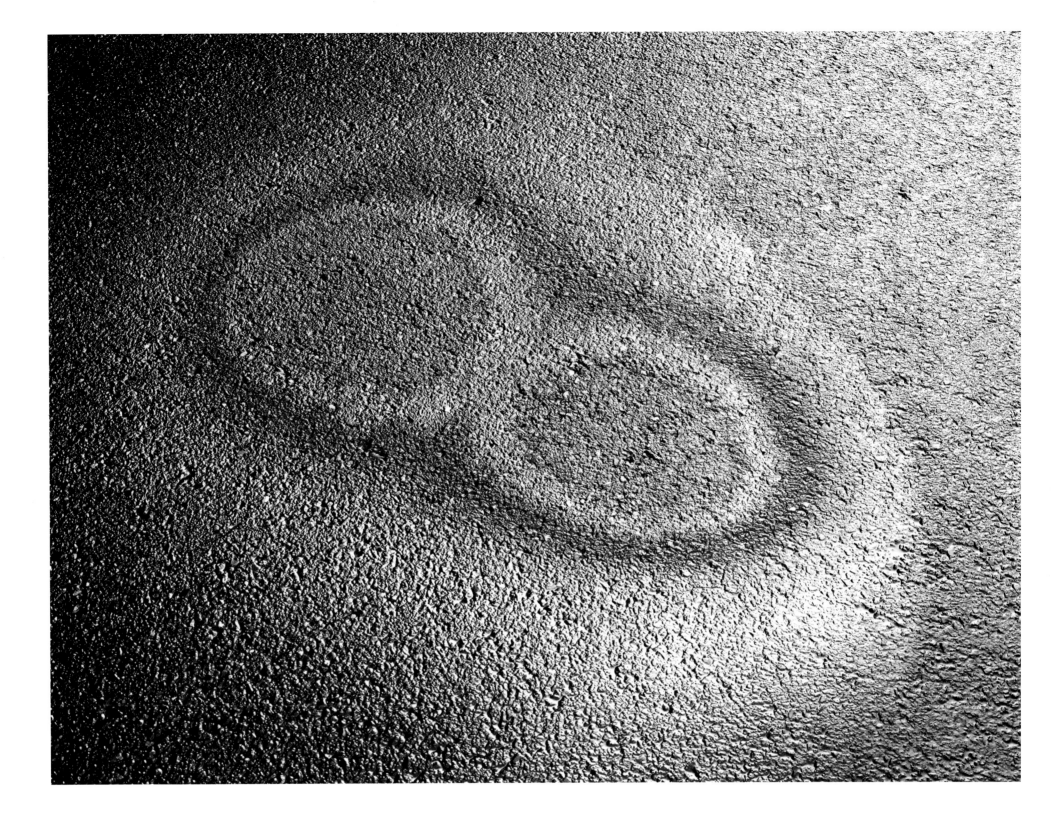

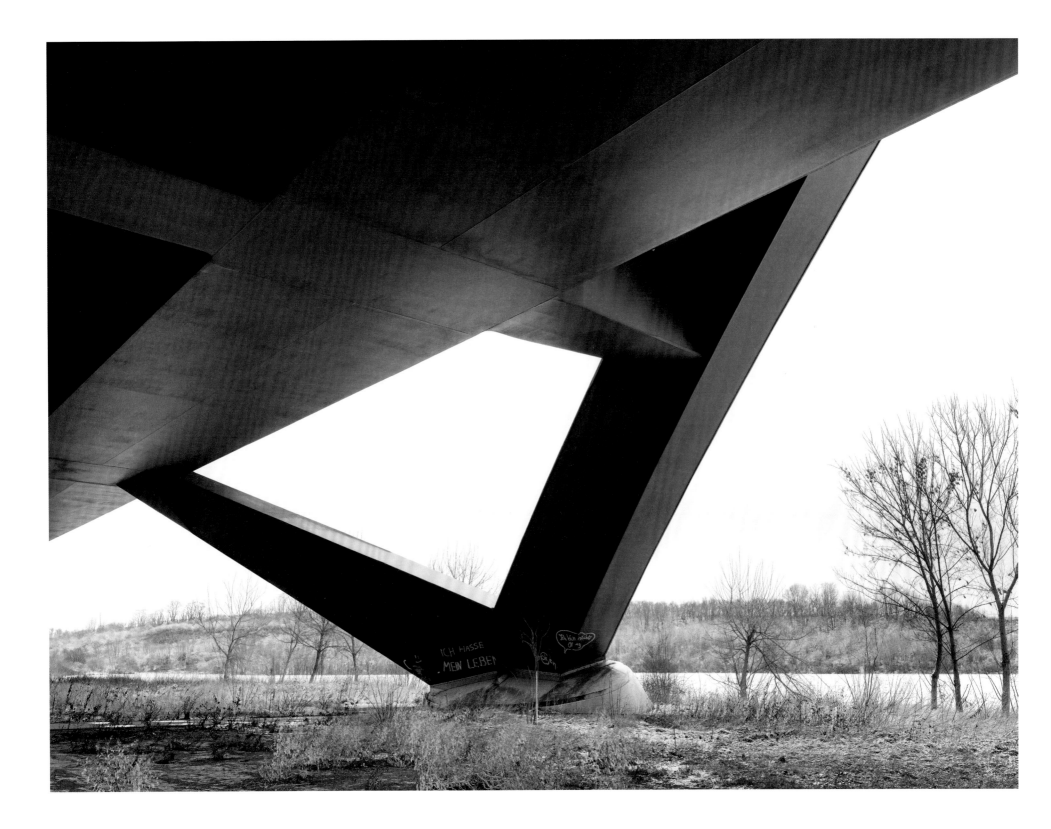

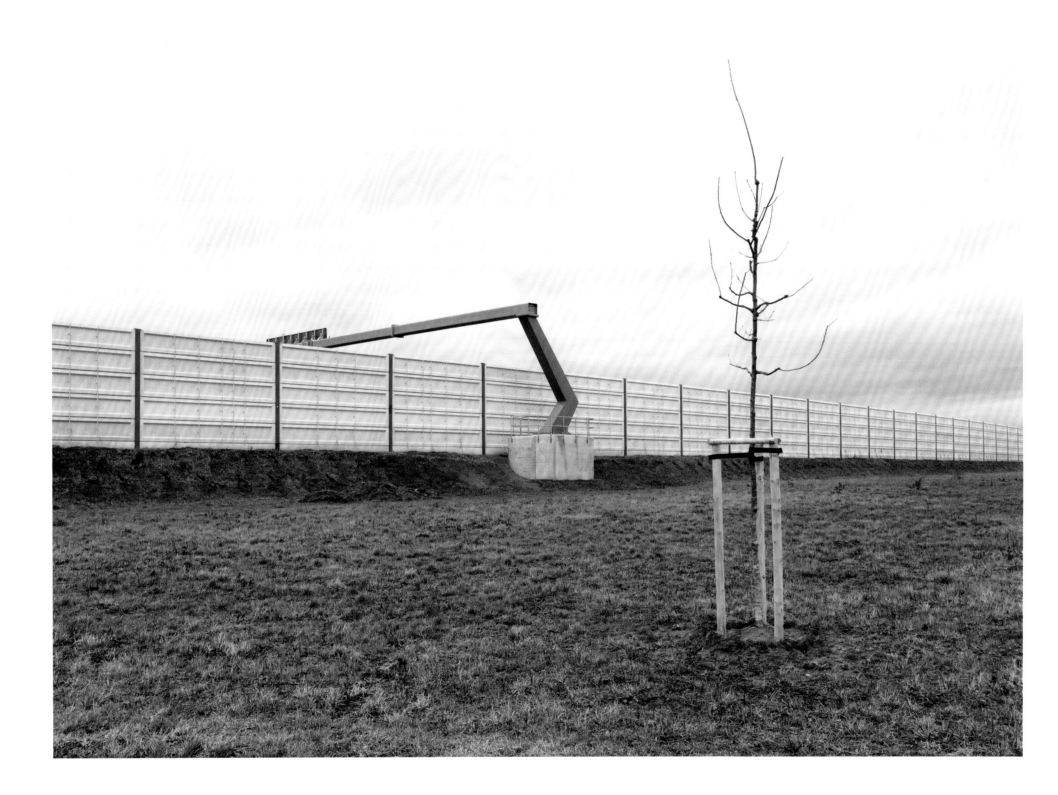

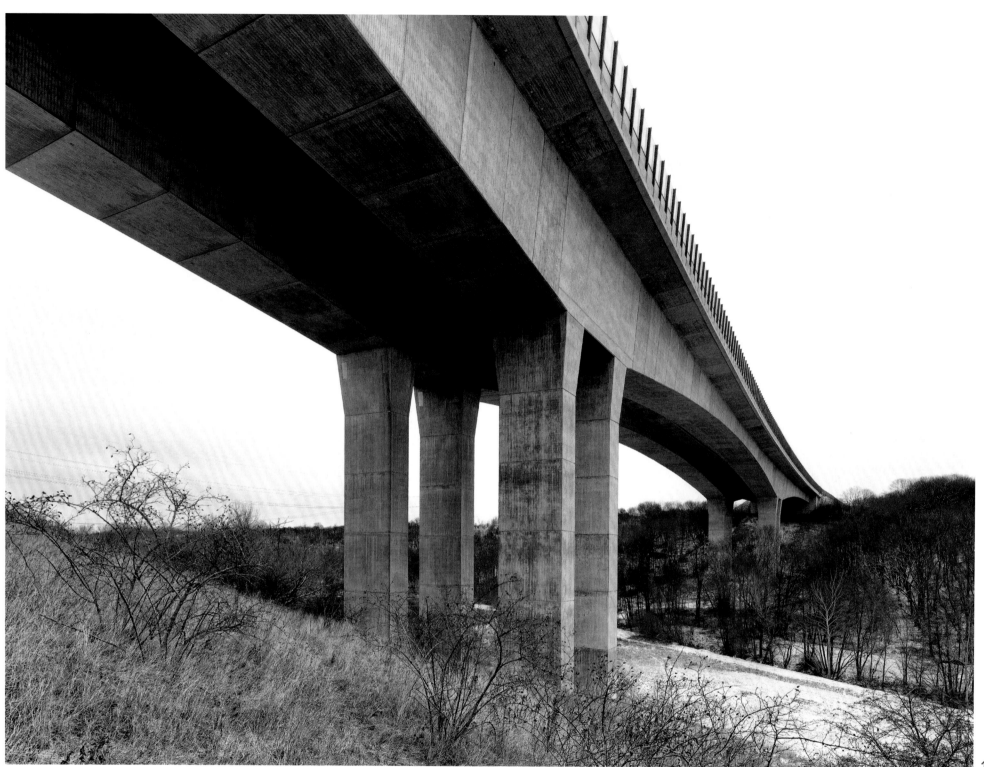

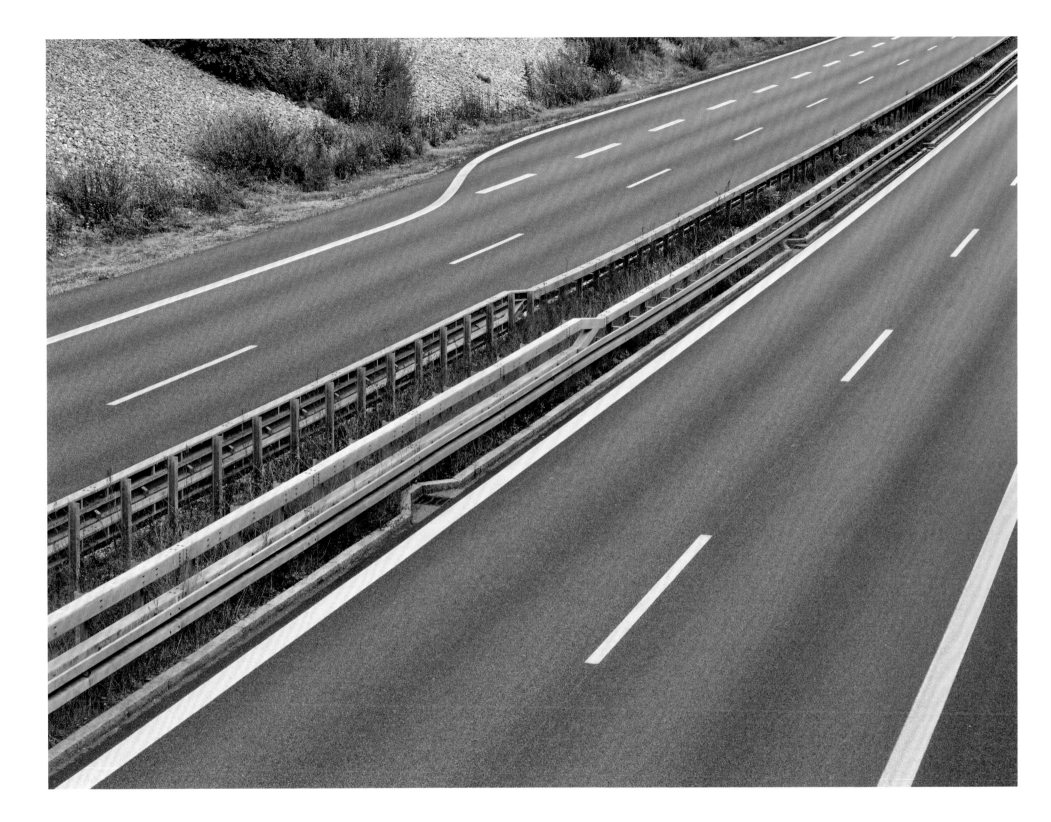

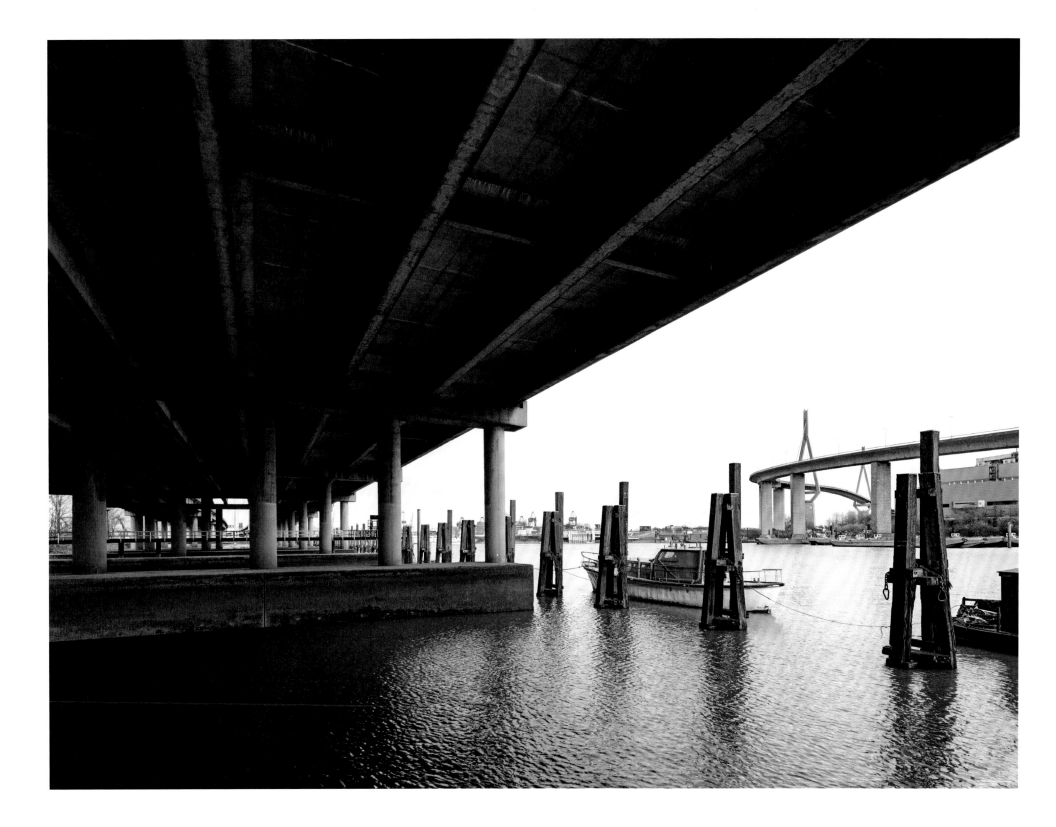

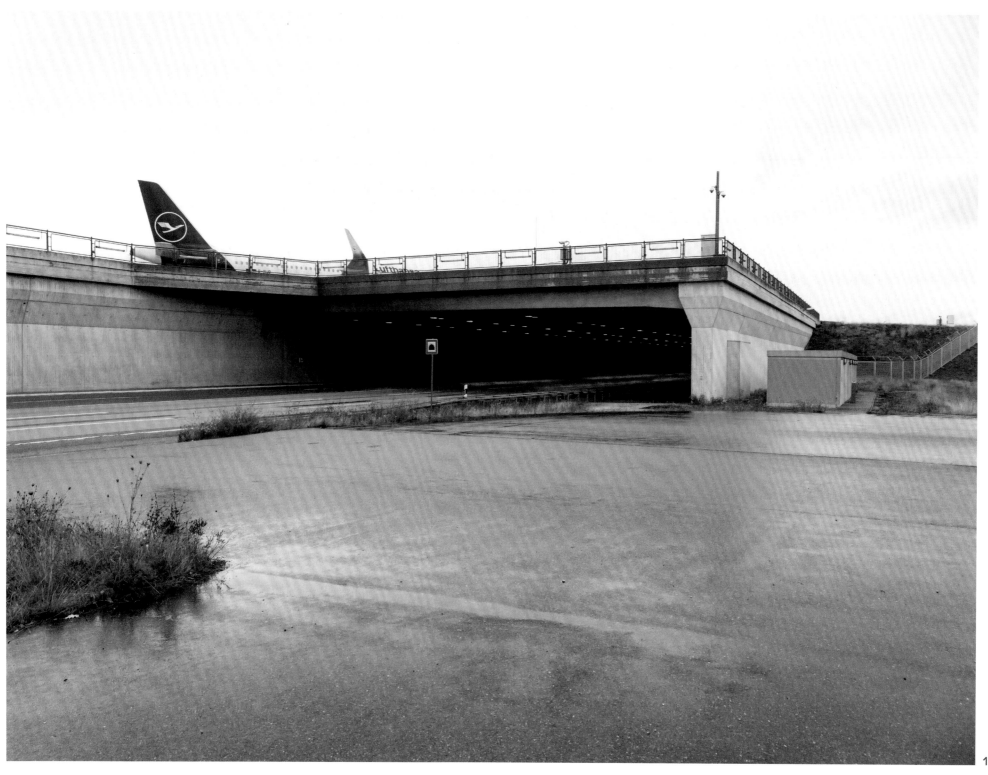

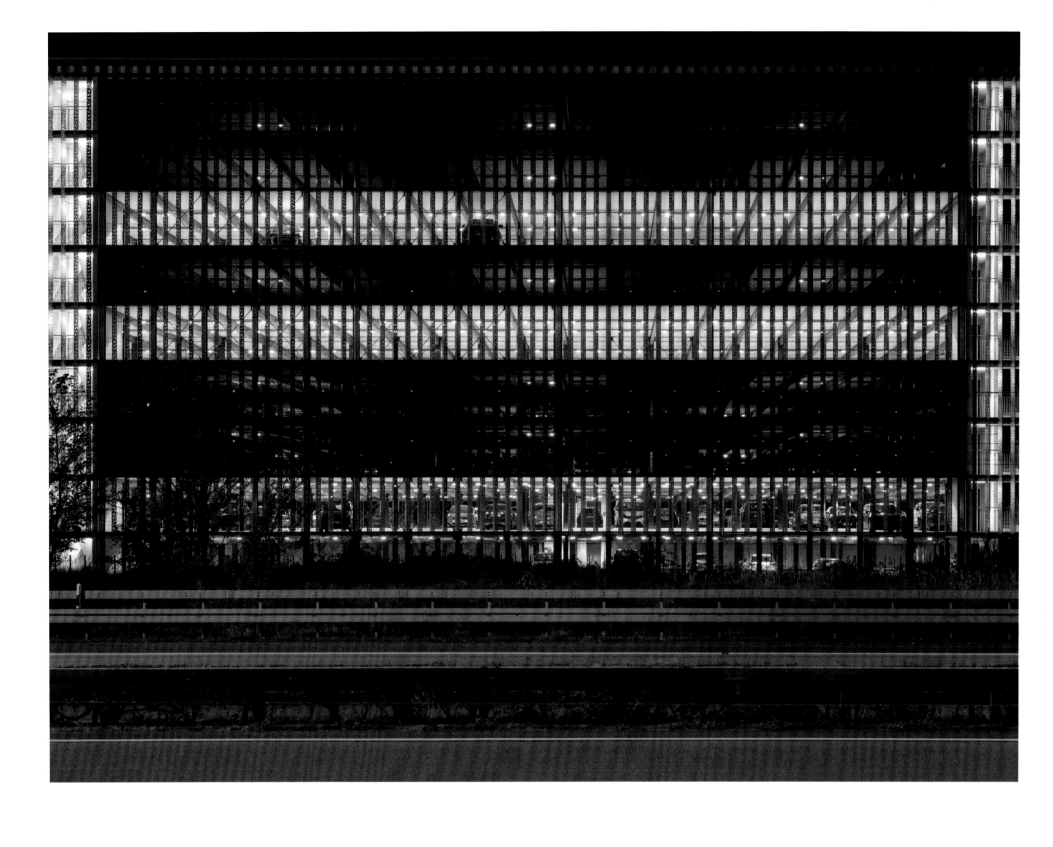

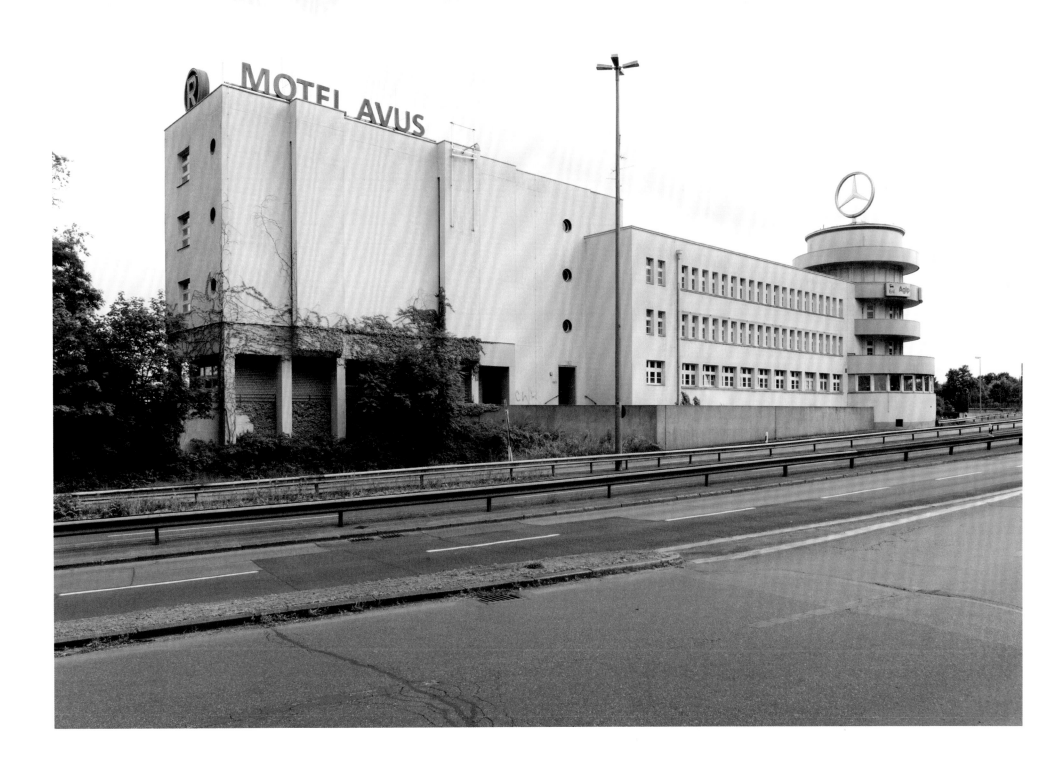

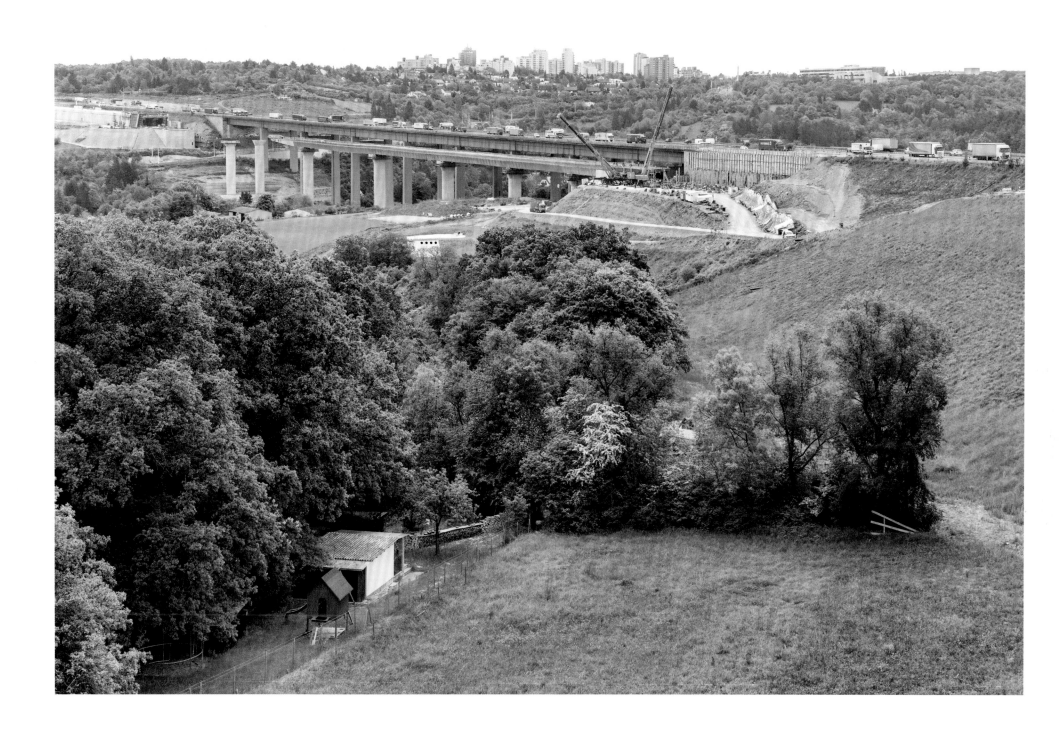

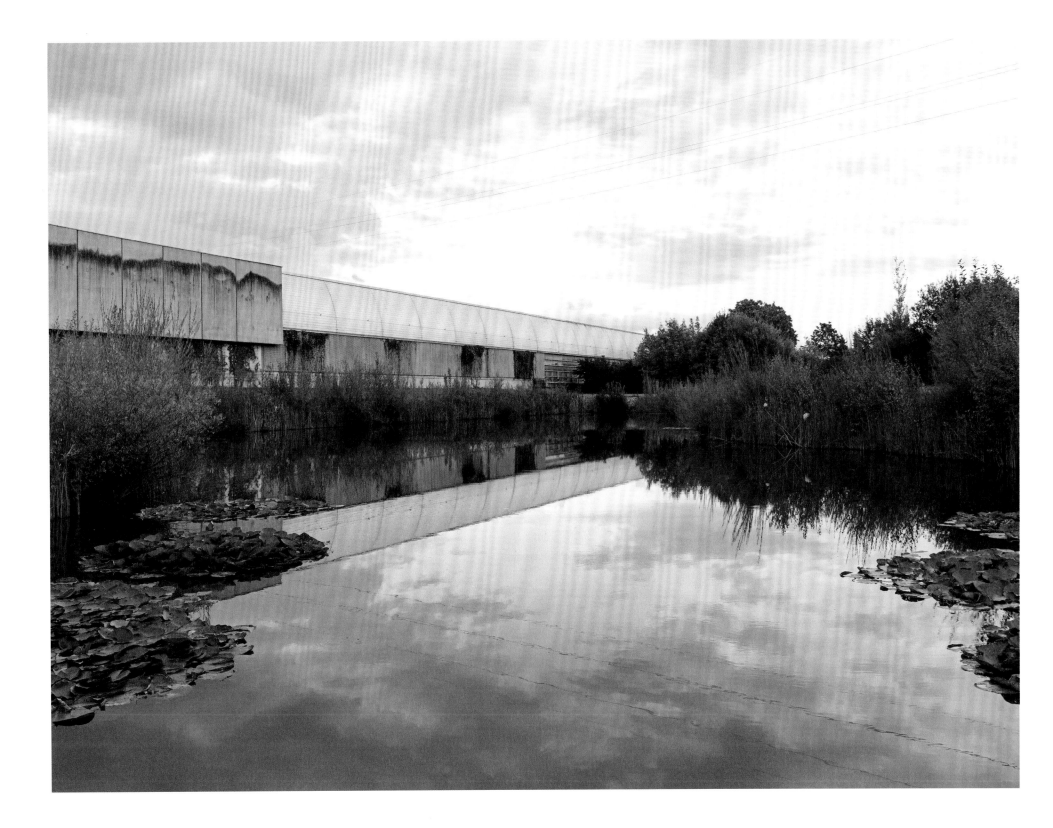

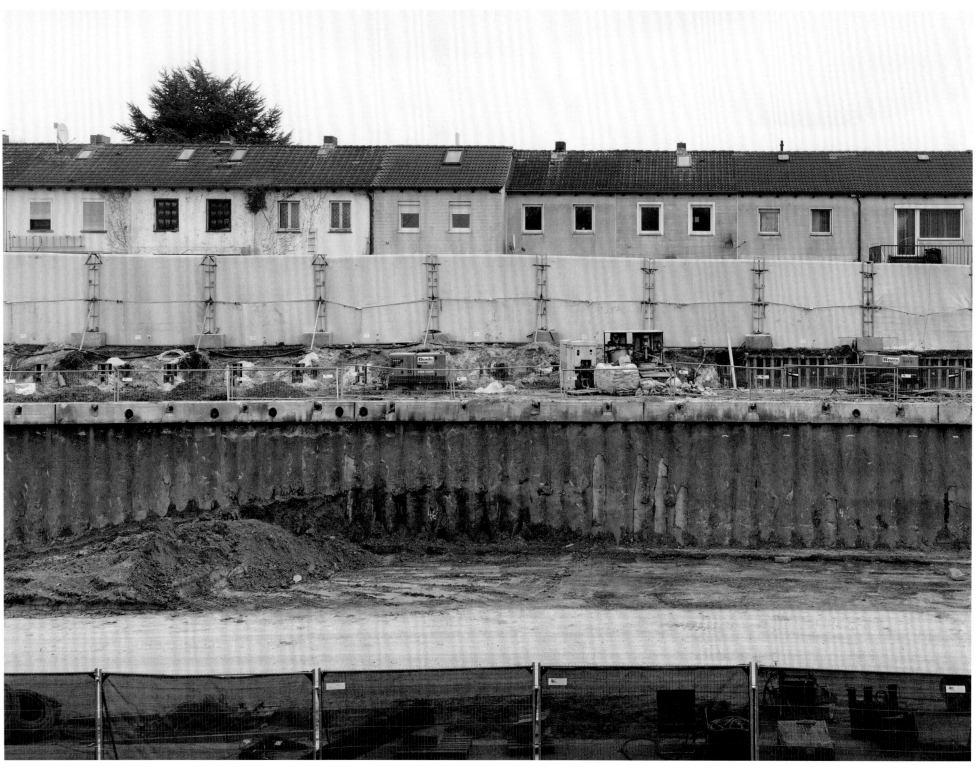

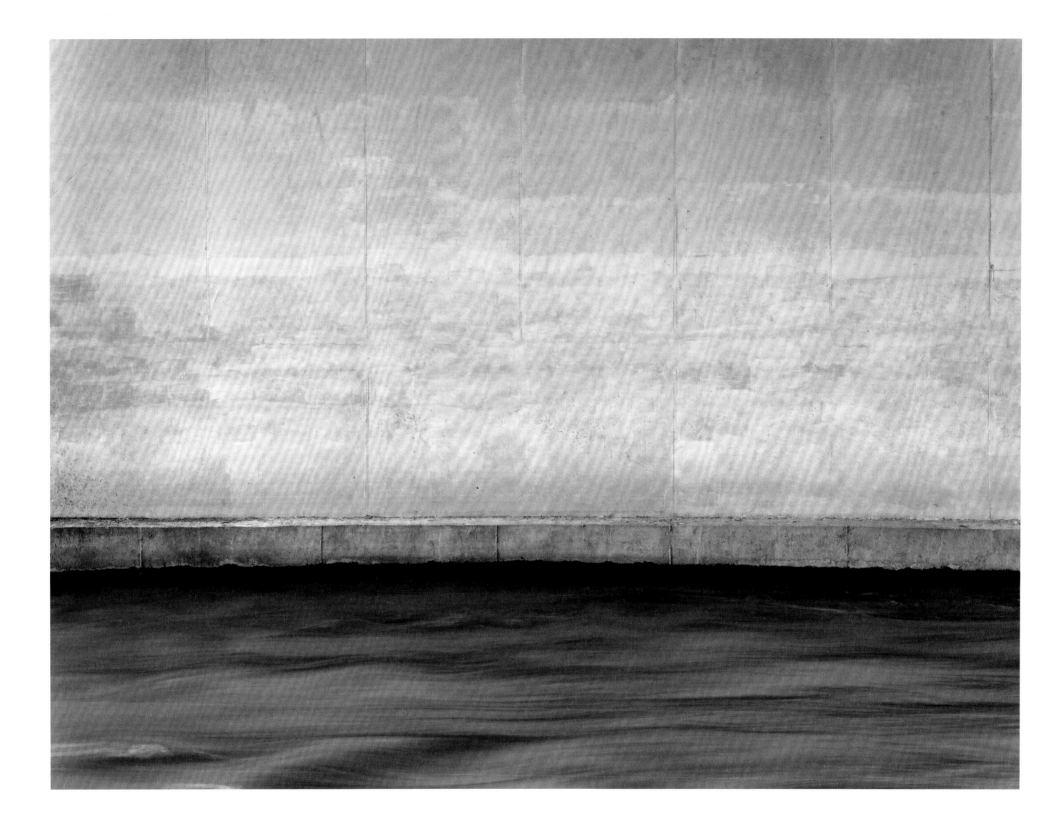

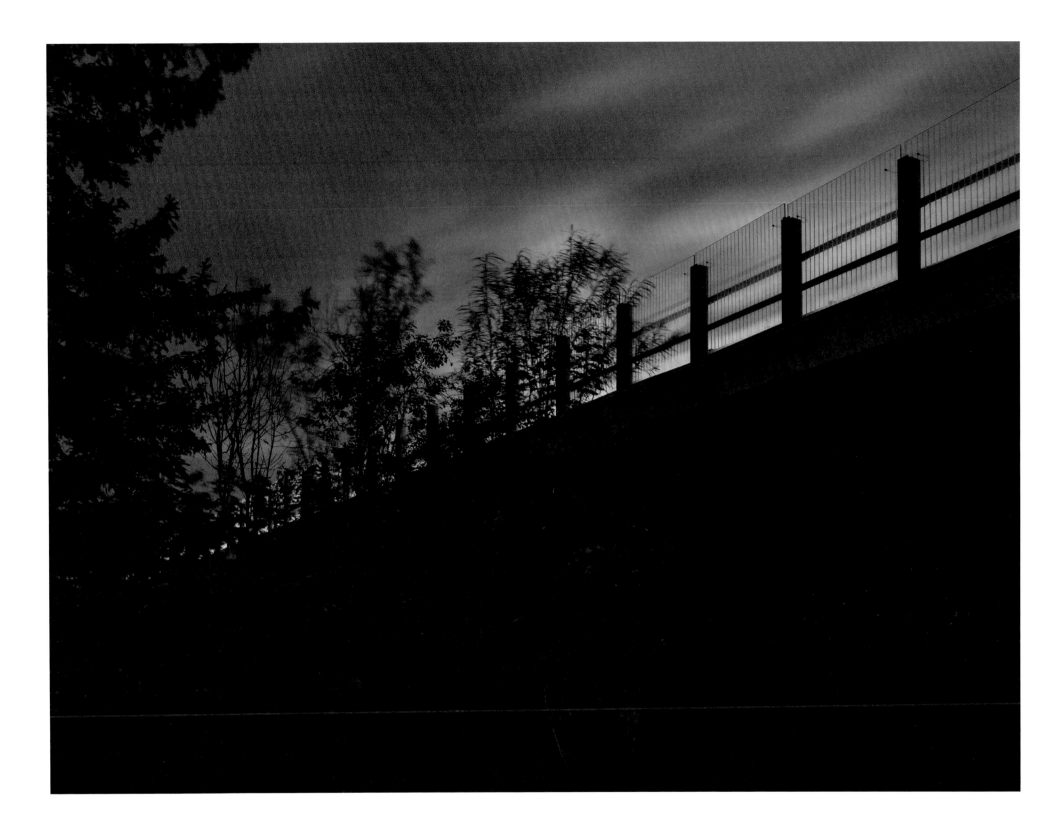

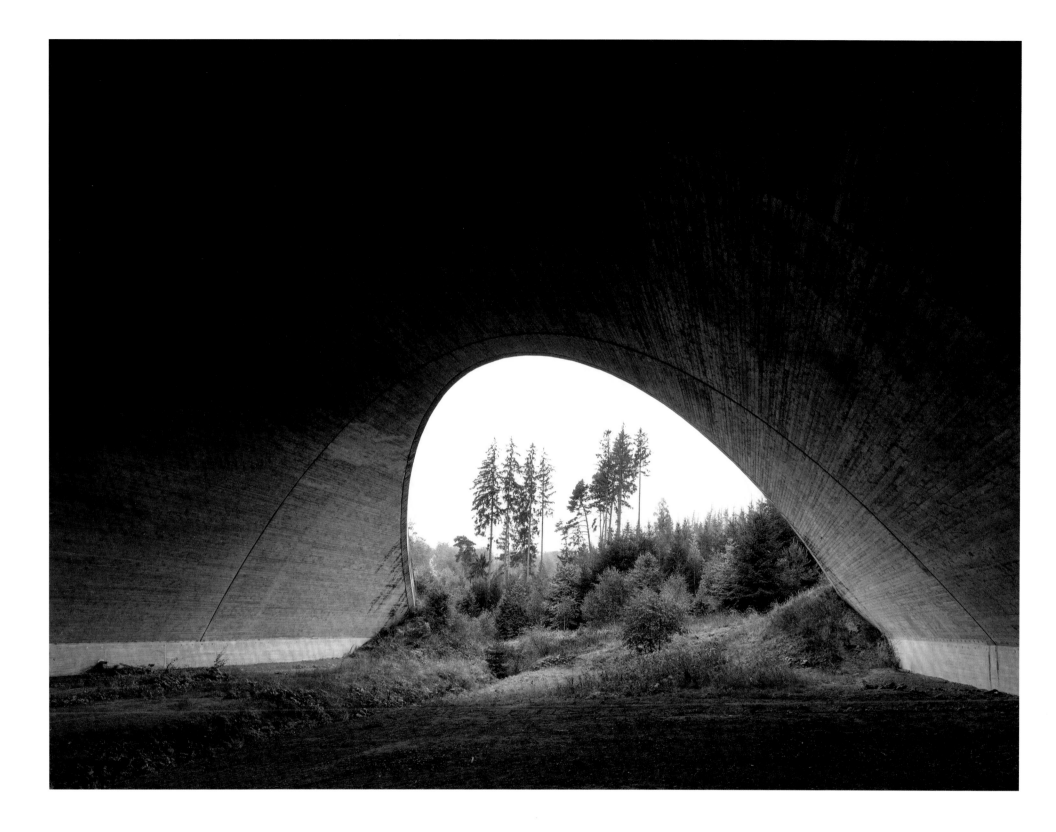

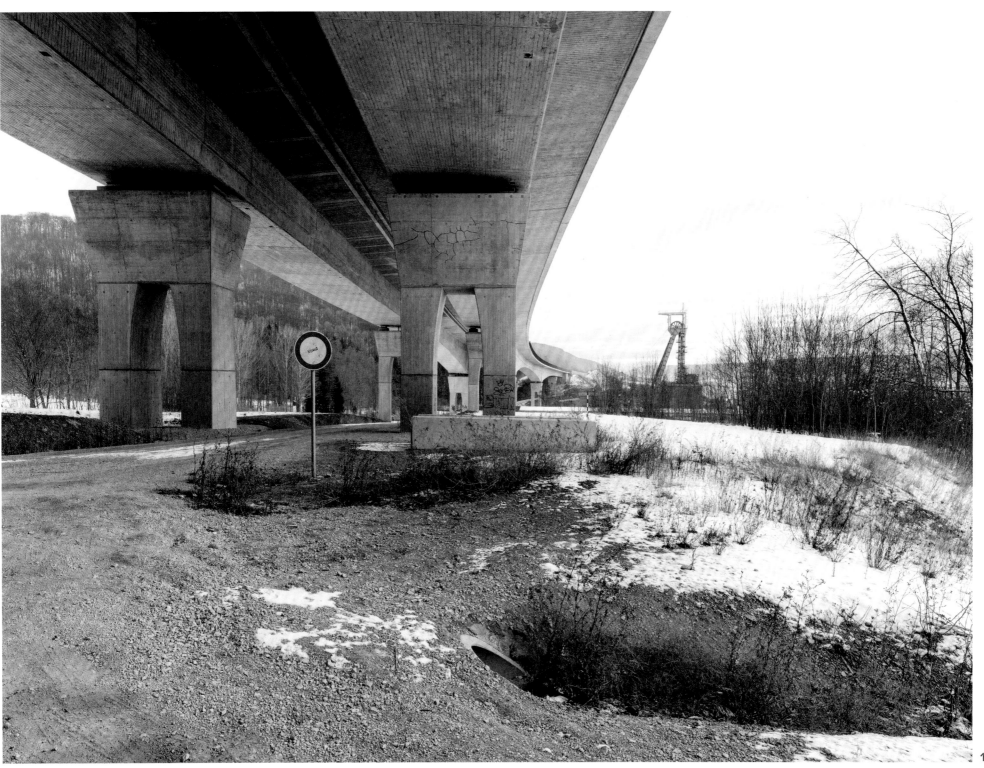

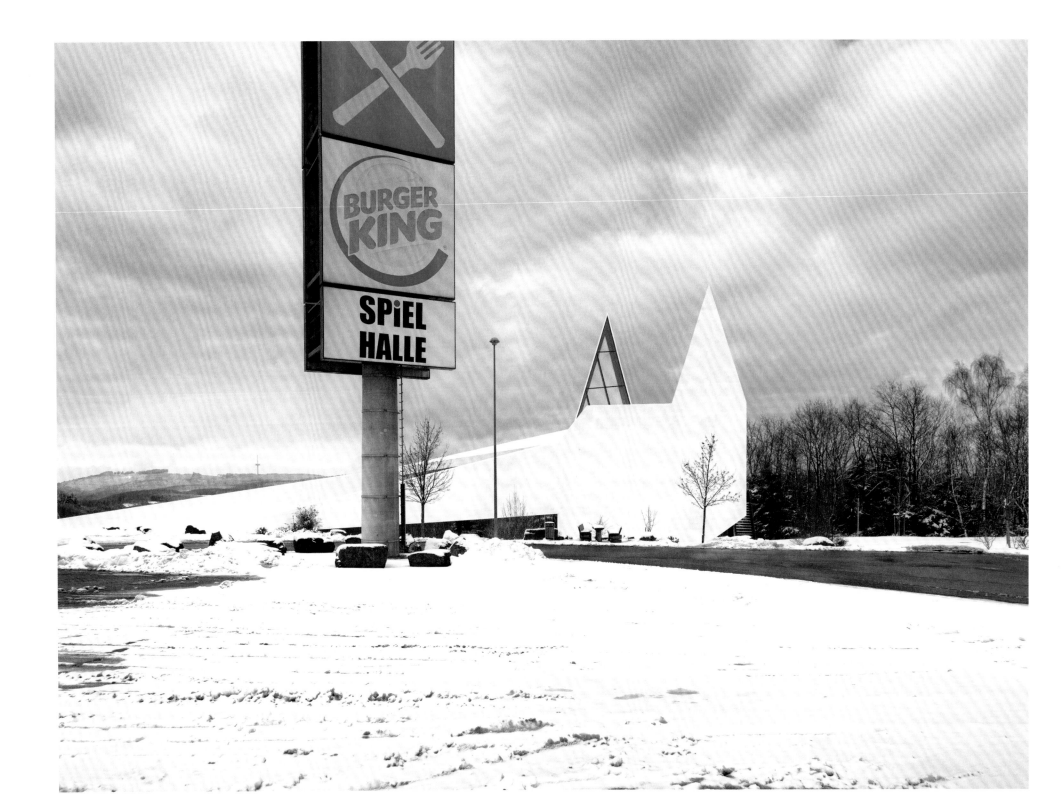

For my thoughts are not your thoughts,
neither are your ways my ways.

Meine Gedanken sind nicht eure Gedanken
und eure Wege sind nicht meine Wege.

Jesaja 55

Autobahn is mainstream — Autobahn ist Mainstream

Michael Tewes has been photographing the German Autobahn since 2014. His pictures capture what you never see when driving: Church next to Burger King, herd of cows under an Autobahn bridge, use of building materials, nature's reclaiming. Journalist Marietta Schwarz spoke with the photographer about pausing and approaching a construction burdened with history.

Michael Tewes fotografiert seit 2014 die deutsche Autobahn. Seine Bilder halten fest, was man beim Fahren niemals sieht: Kirche neben Burger King, Kuhherde unter Autobahnbrücke, Materialeinsatz beim Bau, Rückeroberung der Natur. Die Journalistin Marietta Schwarz sprach mit dem Fotografen über das Anhalten und die Annäherung an ein Bauwerk mit beladener Geschichte.

M.S.: The German Autobahn stands for so many things: progress and mobility, environmental destruction and architectural engineering, traffic gridlock and individual freedom, and of course it is also a symbol of a dark chapter of German history. How has it shaped you personally?

M.T.: I was born in the 1970s in the Federal Republic, at the time of the energy crisis and car-free Sundays with equally empty Autobahns.
The town of Remscheid where I grew up had the marketing slogan "Remscheid 1a an der A1" (Remscheid: a prime location on the A1) for a while - which was meant without any irony. Family vacations for us kids were via the Autobahn to relatives in southern Germany or to Lake Lugano. I remember this mostly driving backwards with music blaring from a kitchen radio that my parents plugged into the cigarette lighter. We had a gray VW Variant, and I often lay on top of the luggage at the back with my brother. We looked out the rear window and waved at the cars behind us.

M.S.: What you do as a child. Most of the time you got bored pretty quickly on these trips...

M.T.: ... Exactly, this boredom and the question "When are we there?" are totally part of these car trips. As well as sweating on the artificial leather seats, guessing license plates or car brands. When I was 19, I bought a used red Golf II...

M.S.: ... a car for getting somewhere, not one for giving you a speed thrill. If we're talking about driving and the feeling of freedom, then for you freedom was more about reaching a destination of your choice rather than driving fast?

M.S.: Die deutsche Autobahn steht für so vieles: Fortschritt und Mobilität, Umweltzerstörung und Ingenieurbaukunst, Verkehrskollaps und individuelle Freiheit, und natürlich ist sie auch Sinnbild eines dunklen Kapitels deutscher Geschichte. Wie hat sie dich persönlich geprägt?

M.T.: Ich bin in den 1970er Jahren in der Bundesrepublik geboren, zur Zeit der Energiekrise und der autofreien Sonntage mit ebenso leeren Autobahnen. Die Stadt Remscheid, in der ich aufgewachsen bin, hatte eine Weile den Marketingclaim „Remscheid 1a an der A1" – das war ohne jegliche Ironie gemeint. Die Familienurlaube gingen für uns Kinder über die Autobahn zur süddeutschen Verwandtschaft oder an den Luganer See. Ich habe das vor allem rückwärtsfahrend in Erinnerung, mit Musikbeschallung aus einem Küchenradio, das meine Eltern an den Zigarettenanzünder anschlossen. Wir hatten einen grauen VW Variant, und ich lag mit meinem Bruder häufig hinten auf dem Gepäck. Wir schauten aus der Heckscheibe raus und haben den Autos hinter uns zugewunken.

M.S.: Was man so macht als Kind. Meistens war einem ziemlich schnell langweilig auf diesen Fahrten ...

M.T.: ... genau, diese Langeweile und die Frage „Wann kommen wir denn an?" gehört zu diesen Autoreisen unbedingt dazu. Auch dass man auf den Kunstledersitzen so schwitzt, Autokennzeichen oder Automarken rät. Mit 19 habe ich mir dann einen roten gebrauchten Golf II gekauft...

M.S.: ... ein Auto zum Vorankommen, nicht eines, mit dem man einen Geschwindigkeitsrausch erlebt. Wenn wir mal über Autofahren und Freiheitsgefühl sprechen, dann bestand für dich die Freiheit also eher darin, einen Ort deiner Wahl zu erreichen und nicht schnell zu fahren?

M.T.: The feeling of freedom that you associate with driving a car has to do with the fact that you are moving yourself and ideally determining the route, the speed and the breaks yourself. By comparison, in other modes of transport - on a plane, in the subway or on a train - you tend to have the feeling of being in a waiting room until you arrive. There is also the "Autobahn der Freiheit" (Freedom Autobahn), which connects with a stretch of road at the Polish border there that has the same name. So the Autobahn is officially and tangibly declared to be a symbol of freedom! They could also have named a library or a footbridge over the River Oder as a symbol of freedom, but the Autobahn was chosen, which is significant.

M.S.: Nowadays you drive a VW bus, in the hippie sense the embodiment of absolute freedom. Does that also have something to do with photography?

M.T.: I myself only know the hippie scene from cultural tradition which is undoubtedly kept alive as an image for the "VW Bus" brand. The bus is simply very practical for my kind of photography in that some pictures are taken early in the morning before sunrise and in these situations I can spend the night in the bus. But these are not random occurrences, the pictures are usually planned and prepared. The actual photographing is a rather slow process with the medium format camera on the tripod.

M.S.: You can see from the photographs that they are very consciously staged and not taken incidentally, even if the choice of subject appears to have something casual about it. How do you find these subjects?

M.T.: For one, I visit places again that I have already discovered on previous trips. But I also try to find out as much as possible about a route before I drive it. Google Maps is a great help, you can see what's there and you can partly get an idea of what it looks like. You can't really discover anything spontaneously when you're driving on the Autobahn, because you've already passed it. Approaching the Autobahn as a building through snapshots and quick opportunities was not my method at all. I have a paper map of Germany on which I have, over the course of time, placed many pins next to short comments. With this Autobahn project I wanted to acquire something that had become – for me as an *Autobahn native* – so far removed from my conscious perception. My photographic approach then developed further as the project progressed.

M.S.: In what way?

M.T.: Via this project all about a work of construction I have been getting to know the country in which I was born. It therefore has something to do with my personal concept of home. But especially in Germany, the Autobahn is in many respects not only a functional construction, but has also throughout history been associated with a whole series of very different symbolic references - which were correspondingly differently portrayed in the photography of the respective time. It was important to me to incorporate the knowledge of these connections into my photography. But I am also interested in adding something to the Autobahn by pausing for a moment, something that is lost when driving fast, which is what it is actually built for.

M.S.: Because you don't actually see much when you're driving?

M.T.: Das Freiheitsgefühl, das man mit dem Autofahren verbindet, hat ja damit zu tun, dass man sich selbst fortbewegt, im besten Fall selbst über die Strecke, die Geschwindigkeit und die Pausen bestimmt. Im Vergleich dazu hat man in anderen Verkehrsmitteln – im Flugzeug, in der U-Bahn oder im Zug – eher das Gefühl, sich in einem Wartezimmer aufzuhalten, bis man ankommt. Es gibt ja auch die „Autobahn der Freiheit", die sich Richtung der polnischen Grenze mit einem Streckenabschnitt auf polnischer Seite verbindet, der genauso heißt. Da wird die Autobahn also ganz konkret und hochoffiziell zum Symbol der Freiheit erklärt! Man hätte ja auch eine Bibliothek oder eine Fußgängerbrücke über die Oder als Freiheitssymbol benennen können, aber man hat sich halt für die Autobahn entschieden, das ist bezeichnend.

M.S.: Heutzutage fährst du einen VW-Bus, im Hippie-Sinne die Verkörperung von Freiheit pur. Hat das auch etwas mit dem Fotografieren zu tun?

M.T.: Die Hippie-Kultur kenne ich ja selber auch nur aus der Überlieferung, und sie wird sicherlich gerne auch für die Marke „VW-Bus" als Image am Leben erhalten. Der Bus ist für meine Art zu fotografieren einfach sehr praktisch insofern, als manche Bilder morgens in der Frühe entstehen, bevor die Sonne aufgeht, und ich in diesen Situationen im Bus übernachten kann. Das sind aber keine Zufälle, sondern die Bilder sind in der Regel geplant und vorbereitet. Das eigentliche Fotografieren ist ein eher langsamer Prozess mit der Mittelformatkamera auf dem Stativ.

M.S.: Man sieht den Fotografien an, dass sie sehr bewusst in Szene gesetzt sind und nicht nebenbei entstehen, auch wenn sie von der Motivwahl zunächst etwas Beiläufiges haben. Wie findest du diese Motive?

M.T.: Zum einen suche ich Orte noch mal auf, die ich bereits bei früheren Fahrten entdeckt habe. Aber ich versuche auch, möglichst viel über eine Strecke herauszufinden, bevor ich sie befahre. Google Maps ist da eine große Hilfe, man sieht, was es gibt, und man bekommt teilweise eine Ahnung, wie es aussieht. Man kann beim Fahren auf der Autobahn ja eigentlich nichts spontan entdecken, weil man dann schon vorbeigefahren ist. Mich über Schnappschüsse und schnelle Gelegenheiten dem Bauwerk Autobahn zu nähern, war außerdem gar nicht meine Herangehensweise. Ich habe eine Deutschlandkarte aus Papier, auf die ich im Laufe der Zeit ganz viele Pins mit kleinen Kommentaren gesetzt habe. Ich wollte mir mit diesem Autobahn-Projekt etwas aneignen, das für mich als *Autobahn-Native* so selbstverständlich da war, dass es eigentlich schon meiner bewussten Wahrnehmung entrückt war. Mein fotografischer Zugang hat sich mit Fortschreiten des Projekts dann weiterentwickelt.

M.S.: Inwiefern?

M.T.: Ich habe mich in dem Projekt über ein Bauwerk dem Land genähert, in dem ich geboren wurde. Es hat insofern auch etwas mit meinem persönlichen Heimatbegriff zu tun. Nun ist gerade die Autobahn in Deutschland in vielfacher Hinsicht nicht nur ein Zweckbau, sondern stand im Laufe der Geschichte in einer ganzen Reihe sehr unterschiedlicher symbolischer Bezüge – die entsprechend unterschiedlich in der Fotografie der jeweiligen Zeit thematisiert wurden. Mir war es wichtig, das Wissen um diese Zusammenhänge in mein Fotografieren mit einzubeziehen. Mir geht es aber auch darum, durch ein Innehalten der Autobahn etwas hinzuzufügen, das beim schnellen Fahren, wofür sie eigentlich gebaut ist, verloren geht.

M.S.: Weil man beim Fahren eigentlich nicht viel sieht?

M.T.: Or rather, everything is similar - the monotony dominates. The Autobahn itself, with this green strip in the middle, is a very boring experience at first. You move through the world as if in a tunnel, and many people will know the feeling "Where am I right now?" The comparison with the tunnel isn't from me, but from Helge Schneider. You are disoriented, and then you reassure yourself by looking at the navigation system. But that too is an abstract view from the perspective of a satellite. This disconnectedness from the place is the subject of my work - adding something specific, something non-interchangeable, to the Autobahn again. And I can do that by standing next to the Autobahn or stopping on the Autobahn and taking the movement out of it.

M.S.: But you can't do either of those! You can't stop on the motorway, or drive alongside it...

M.T.: That's true - to simply stop on it would probably be life-threatening. In Germany, however, there are virtually no roads right next to the motorway on which you could simply walk right up to the crash barrier. It is either separated from the surrounding area by a noise protection barrier or a separate fence to protect drivers from deer crossing. That's different in other countries.

M.S.: But how do photographs like the one with the herd of cows under a motorway bridge come about?

M.T.: ... under an Autobahn bridge that also has "crutches" - I mean these monstrous restoration clamps that show: Something is wrong here, something is being repaired. How did I find these? It's a floodplain at the Duisburg junction and I knew for one thing that there was a trout farm as well as a farm nearby. So I drove there and during the first inspection in summer there were indeed these cows standing there. However, the light was inappropriate at the time. So I visited the place again months later in winter, hoping that the cows would also be out to pasture there in winter.

M.S.: What actually is it, the Autobahn? A piece of architecture? A building? A road network? An object?

M.T.: ... or a continuous sculpture? I've been thinking about that too, precisely because before 1945 there was a vast number of metaphors used for the Autobahn, including the term "building". Even the term "work" seems difficult because it had been so over-used until 1945, barking like a shepherd dog. As a photographer, through still images, I take the mobility away from the Autobahn. For me this turns it into an "immobilie" (piece of real estate) in the truest sense of the word.

M.S.: By the way, I noticed only one photograph showing this "immobilie" as a place of danger: The image of a crashed car! An image that has an intrinsic drama - what happened here? -- but otherwise there is no drama.

M.T.: In the architecture of the Autobahn, as well as the idea of arriving quickly, traffic jams and accidents have also been considered and in this sense already built in to the overall planning. My pictures are based on the tradition of landscape photography, whereby I am particularly interested in the so-called "third landscape", i.e. the fringes of sealed surfaces, plots which have been altered but which are often rich in diversity. And in this respect, coming back to pictures of accidents, I would also consider this an "accident landscape".
There's another photograph in this area, of bollards, which act as buffers around sections which are considered to be accident-prone. At such places large crashes have already been taken into account.

M.T.: Beziehungsweise sich alles ähnelt – die Monotonie überwiegt. Die Autobahn selbst, mit diesem Grünstreifen in der Mitte, ist erstmal ein sehr langweiliges Erlebnis. Man bewegt sich wie in einem Tunnel durch die Welt, und das Gefühl „Wo bin ich gerade eigentlich?" kennen sicherlich viele. Der Vergleich mit dem Tunnel kommt nicht von mir, sondern von Helge Schneider. Man ist orientierungslos, und man vergewissert sich dann wieder, indem man auf das Navi schaut. Aber auch das ist ja eine abstrakte Sicht aus der Perspektive eines Satelliten. Diese Unverbundenheit zum Ort ist Gegenstand meiner Arbeit – indem ich der Autobahn wieder etwas Konkretes, nicht Austauschbares hinzufüge. Und das geht, wenn ich mich neben der Autobahn aufhalte oder auf der Autobahn stehen bleibe und die Bewegung rausnehme.

M.S.: Aber das geht ja beides nicht! Weder kann man auf der Autobahn stehen bleiben, noch neben ihr herfahren ...

M.T.: Das stimmt – auf ihr einfach stehen zu bleiben, wäre wohl lebensgefährlich. In Deutschland gibt es aber so gut wie keine Wege unmittelbar neben der Autobahn, so dass man einfach bis an die Leitplanke gehen könnte. Entweder wird sie durch einen Lärmschutzwall von der Umgebung abgetrennt, oder einem extra Zaun zum Fahrerschutz vor Wildwechsel. Das ist in anderen Ländern anders.

M.S.: Aber wie kommt es dann zu solchen Fotografien wie der mit der Kuhherde unter einer Autobahnbrücke?

M.T.: ... unter einer Autobahnbrücke, die auch noch „Krücken" hat – ich meine damit diese monströsen Restaurationsklemmen, die zeigen: Hier ist etwas nicht in Ordnung, hier wird etwas repariert. Wie ich die gefunden habe? Das ist eine Aue am Duisburger Kreuz, und ich wusste, dass es dort zum einen eine Forellenzucht im Autobahnkreuz gibt und in der Nähe auch einen landwirtschaftlichen Betrieb. Ich fuhr also hin, und bei der ersten Begehung im Sommer standen dann tatsächlich diese Kühe da. Allerdings war das Licht damals unpassend. Also habe ich diesen Ort Monate später im Winter dann noch mal aufgesucht, in der Hoffnung, dass die Kühe im Winter auch auf der Weide sind.

M.S.: Was ist das eigentlich, die Autobahn? Eine Architektur? Ein Bauwerk? Ein Straßennetz? Ein Objekt?

M.T.: ... oder eine zusammenhängende Skulptur? Darüber habe ich auch nachgedacht, gerade weil vor 1945 eine Unmenge von Metaphern für die Autobahn eingesetzt wurde, einschließlich des Begriffs „Bauwerk". Selbst der Begriff „Werk" wirkt schwierig, weil er vor 1945 dermaßen häufig, bellend wie ein Schäferhund, verwendet wurde. Als Fotograf nehme ich der Autobahn durch das stehende Bild die Mobilität. Dadurch wird sie für mich zu einer *Immobilie* im wahrsten Sinne des Wortes.

M.S.: Mir ist übrigens nur eine einzige Fotografie aufgefallen, auf der diese Immobilie als Ort der Gefahr gezeigt wird: Das Bild eines Unfallwagens! Ein Bild, dem ein Drama innewohnt – was ist hier passiert? –, aber ansonsten kommt das Drama nicht vor.

M.T.: In der Architektur der Autobahn sind Staus und Unfälle neben der Idee des schnellen Ankommens bereits mit angelegt und in diesem Sinne auch Teil der Gesamtplanung. Meine Bilder lehnen sich an die Tradition der Landschaftsfotografie an, wobei mich die sogenannte „Dritte Landschaft" besonders interessiert, also die Randzonen versiegelter Flächen, veränderte Areale, die aber häufig reich an Diversität sind. Und insofern würde ich, um auf die Unfallbilder zurückzukommen, das auch als „Unfall-Landschaft" auffassen. Es gibt zu diesem Aspekt noch eine andere Fotografie mit Schlauchzylindern, das sind solche Poller, mit denen man Abschnitte abpuffert, die man bereits im Vorhinein für unfallträchtig hält. Der große Crash an einem solchen Ort wird schon mit einkalkuliert.

All the safety components on an Autobahn also point to future accidents. Walter Benjamin once stated that there is no form of culture that doesn't include barbarity. Culture and violence - this contradiction runs through the entire construction of the Autobahn, both in dealing with nature and with people.

M.S.: Without National Socialism, the German Autobahn would not exist. How do you deal with that?

M.T.: The fact that such an assumption persists in the collective memory to this day shows how strongly the echo of National Socialist propaganda reverberates. Historically, however, that is not entirely correct: apart from the fact that Autobahns were built in other countries in the last century without National Socialism, the term *Autobahn* was mentioned in Germany as early as 1927. The first Autobahn between Cologne and Bonn was inaugurated in 1932. Konrad Adenauer was mayor of Cologne at the time. My book begins with a photograph showing what has survived from this first Autobahn route. The asphalt surface is now on the central reservation of the A555 Autobahn and ends in a bush. In research literature you can even read that the National Socialists were initially opposed to Autobahn construction, preferring the perspective of a railway. The, quantitatively and essentially larger part of the Autobahn expansion in West Germany took place only after 1945. The reason for this was probably the "Wirtschaftswunder" (economic boom) and the fact that more and more people could afford cars. Later a similar development took place in the new federal states.

M.S.: But the National Socialists succeeded in establishing this myth of the Autobahn!

M.T.: The myth that Hitler conceived the Reichsautobahn in prison was constructed relatively late and retroactively by Nazi propaganda. Particularly the preface to a photo book from 1943 is partly responsible for creating this legend. This photo book, entitled *Das Erlebnis der Reichsautobahn (The Experience of the Reich Autobahn),* is one of the largest-format illustrated books of the Nazi era and shows motifs of the Reichsautobahn in color photographs. This clearly shows that photography's relationship to the Autobahn was also by no means harmless. Metaphors such as "the belt in the landscape", "the road as a work of art", "the Autobahn builder as the master builder of a medieval cathedral" and comparisons with pyramids are also part of the myth of the "Third Reich".

M.S.: Elevating it to a work of art, one could almost say: to the divine!

M.T.: It is a staged work there is no doubt about that. Everything was staged - right down to the service station where a folk guitar cosily leans against an old stove - and rhetorically charged with superlatives aimed to leave people thousands of years later in awe. In National Socialism the Autobahn was intended as a mediator between man and landscape, a total experience that begins with a driveway through an entrance gate and ends when you exit, the "most noble path between start and finish". Knowing this pictorial history it was important to me not to make use of the metaphors of this era, not to play naively with them or to take them up without comment.

M.S.: At the same time the Autobahn that we have today stands for much more than National Socialism, doesn't it?

Auch alle Sicherheitsbauteile an einer Autobahn verweisen auf zukünftige Unfälle. Walter Benjamin hat mal festgestellt, es gebe keine Form von Kultur, die ohne Barbarei einhergeht. Kultur und Gewalt – diese Widersprüchlichkeit zieht sich durch das ganze Bauwerk Autobahn, sowohl im Umgang mit der Natur, als auch mit den Menschen.

M.S.: Ohne den Nationalsozialismus gäbe es die Deutsche Autobahn nicht. Wie gehst du damit um?

M.T.: Dass sich im kollektiven Gedächtnis eine solche Annahme bis heute hält, zeigt, wie stark das Echo der nationalsozialistischen Propaganda nachhallt. Geschichtlich ist das nicht ganz korrekt: Abgesehen davon, dass in anderen Ländern im letzten Jahrhundert Autobahnen ohne den Nationalsozialismus entstanden sind, wurde der Begriff *Autobahn* in Deutschland wohl schon ab 1927 erwähnt. Die erste Autobahn zwischen Köln und Bonn wurde 1932 eingeweiht. Da war Konrad Adenauer Bürgermeister in Köln. Mein Buch beginnt mit einer Fotografie, die zeigt, was von dieser ersten Autobahntrasse noch erhalten ist. Die Asphaltfläche liegt heute auf dem Mittelstreifen der Autobahn A555 und endet in einem Busch. Man kann in der Forschungsliteratur nachlesen, dass die Nationalsozialisten anfangs sogar gegen die Autobahnförderung waren und die Eisenbahn perspektivisch bevorzugten. Der quantitativ wesentliche größere Teil des Autobahnausbaus in Westdeutschland hat erst nach 1945 stattgefunden. Grund dafür dürfte wohl das Wirtschaftswunder gewesen sein und dass sich immer mehr Menschen Autos leisten konnten. Zeitversetzt gab es dann auch eine ähnliche Entwicklung in den neuen Bundesländern.

M.S.: Aber den Nationalsozialisten ist es gelungen, diesen Mythos Autobahn zu begründen!

M.T.: Der Mythos, dass Hitler die Reichsautobahnen im Gefängnis erdacht haben soll, ist erst relativ spät und rückwirkend durch Nazi-Propaganda konstruiert worden. Bezeichnenderweise ist das Vorwort in einem Fotobildband von 1943 für die Schaffung dieser Legende mitverantwortlich. Dieses Fotobuch mit dem Titel *Das Erlebnis der Reichsautobahn* ist einer der großformatigsten Bildbände der NS-Zeit und zeigt auf Farbfotografien Motive der Reichsautobahn. Dabei wird deutlich, dass auch das Verhältnis der Fotografie zur Autobahn auf keinen Fall harmlos ist. Zum Mythos des „Dritten Reichs" gehören auch Metaphern wie „Das Band in der Landschaft", „Die Straße als Kunstwerk", „Der Autobahnbauer als Dombaumeister einer mittelalterlichen Dombauhütte" und Vergleiche mit Pyramiden.

M.S.: Diese Überhöhung zum Kunstwerk, man könnte ja fast schon sagen: Zum Göttlichen!

M.T.: Es ist eine Inszenierung ohne Wenn und Aber. Alles wurde inszeniert – bis hin zur Raststätte, in der die Wandergitarre fürs Volksgemüt am Ofen lehnt – und rhetorisch überhöht mit Superlativen, die die Menschen noch Jahrtausende später ehrfurchtsvoll staunen lassen sollten. Die Autobahn sollte im Nationalsozialismus Mittler zwischen Mensch und Landschaft sein, ein Gesamterlebnis, das mit der Auffahrt durch ein Eingangstor beginnt und mit dem Verlassen endet, der „edelste Weg zwischen Start und Ziel". Im Wissen um diese Bildgeschichte war mir wichtig, die Metaphern dieser Epoche nicht zu bedienen, nicht naiv mit ihnen zu spielen oder sie unkommentiert aufzugreifen.

M.S.: Gleichzeitig steht die Autobahn, die wir heute haben, ja auch für viel mehr als den Nationalsozialismus, oder?

M.T.: Yes - without question. It is not immortal, it is built and also dismantled, bridges break, roadways crack open and are restored. More recent topics such as the transition to sustainable transport, digital mobility concepts, combined transport, rush hour congestion or climate change do not erase the history but they far greatly dominate today's general perception. What runs through the history of the Autobahn, however, is the desire to drive fast. Driving for the sake of driving, where arriving is no longer important.

M.S.: Nevertheless, I could imagine that there are moments when as a photographer it is difficult to escape the dignity and greatness of this construction.

M.T.: Of course I sometimes experience the fascination that comes from a monumental building when I'm moving along the Autobahn. Even if the beauty that traffic engineers associate with the Autobahn is a completely different one from the one I encountered. An attractive surreal aesthetic combines with powerlessness and alienation. Perhaps this is "dignity and greatness" as it has been understood since industrialization? Transcendence, in the sense of spirituality, I would perhaps see in images such as that of the Autobahn church standing next to a Burger King and a sign for an amusement arcade. After all man has been condemned to mobility since the expulsion from paradise - in that sense, religiosity basically runs through all the photographs of the project. But transcendence is not only thing that inspires awe, it's also this terrifying nature of the motorway, this brute of concrete, these monolithic bridge pillars in the landscape that sometimes remind me of alien legs stomping along a shore. It's the scale and the quantity of physical material that's being built. There's no skimping on that, especially in Germany. Perhaps the determination with which material is invested in the German Autobahn can, like driving without a speed limit, be seen as something typically German.
Positioning myself as an uninvolved observer outside of the places I photograph was not the concept for my approach to *Auto Land Scape*. I am not concerned with showing the Autobahn as a negative icon of civilization, even if I exclude a moment of reconciliation with nature.

M.S.: I would like to dwell for a moment on the question "How does an Autobahn run through a country?" It seems architecturally totally obvious that one plans the route, as the National Socialists did, to experience the landscape as beautiful while driving along it, doesn't it? To decide, as a reaction to this after the war: We're not going to do it that way anymore!, is ideologically understandable, but from a planning point of view is also somehow bizarre.
A motorcyclist on a joyride also chooses a nice route, full of bends, not too fast. But the opposite is what happened after 1945!

M.T.: Yes, the intended disconnectedness with the surroundings is crazy, but it was simply an attempt to want to conceive everything mathematically and supposedly neutrally and not to link the route to the German landscape, as the propaganda had done so before, i.e. to think from the perspective of a landscape painter standing behind an easel. Incidentally, a similar motivation also appeared in Otl Aicher's 1972 pictograms for the Olympic Games in Munich - as a conscious departure from the 1936 Games - he developed them in an emphatically international, scientific and empirical manner. This approach applies at least in the Federal Republic, the development in the GDR was arguably different. There are texts in which this discussion was rekindled during the planning of East German transport projects after reunification.

M.T.: Ja – ohne Frage. Sie ist nicht unvergänglich, wird auf- und abgebaut, Brücken bekommen Risse, Fahrbahnen platzen auf und werden restauriert. Jüngere Themen wie die Verkehrswende, digitale Mobilitätskonzepte, kombinierter Verkehr, Stau in der Rushhour oder Klimawandel verwischen die Geschichte nicht, aber dominieren die heutige Alltagswahrnehmung weitaus mehr. Was sich aber durchzieht durch die Autobahngeschichte, ist die Lust am schnellen Fahren. Ein Fahren um des Fahrens willen, bei dem das Ankommen gar nicht mehr wichtig ist.

M.S.: Ich könnte mir dennoch vorstellen, dass es Momente gibt, in denen man sich als Fotograf einer „Erhabenheit" dieses Bauwerks nur schwer entziehen kann.

M.T.: Selbstverständlich erlebe ich mitunter die Faszination, die von einem monumentalen Bau ausgeht, wenn ich mich entlang der Autobahn bewege. Auch wenn die Schönheit, die Verkehrsingenieure mit der Autobahn verbinden, eine völlig andere ist, als die, die mir begegnet ist. Es mischt sich eine anziehende surreale Ästhetik mit Ohnmacht und Befremdung. Vielleicht ist das „Erhabenheit", wie sie seit der Industrialisierung verstanden wird? Erhabenheit, im Sinne von Spiritualität, würde ich vielleicht in Bildern wie dem der Autobahnkirche sehen, die neben einem Burger King und einem Spielhallenschild steht. Der Mensch ist ja seit der Vertreibung aus dem Paradies zur Mobilität verurteilt – so gesehen zieht sich Religiosität im Grunde durch alle Aufnahmen des Projektes. Aber Erhabenheit ist ja nicht nur das Aufbauende, sondern durchaus auch dieses Furchteinflößende der Autobahn, dieses Brachiale von Beton, diese monolithischen Brückenpfeiler in der Landschaft, die mich manchmal an Beine von Außerirdischen erinnern, die an ein Ufer stapfen. Es ist die Dimension und die Menge an physischem Material, die verbaut wird. Da wird gerade in Deutschland nicht gespart. Vielleicht kann man die Entschlossenheit, mit der Material in die deutsche Autobahn investiert wird, ebenso als etwas typisch Deutsches wie das Fahren ohne Geschwindigkeitsbegrenzung sehen. Mich selber als unbeteiligten Beobachter außerhalb der Orte zu positionieren, die ich fotografiere, war nicht das Konzept für die Herangehensweise bei *Auto Land Scape*. Es ist mir kein Anliegen, die Autobahn als Negativ-Ikone der Zivilisation zu zeigen, auch wenn ich einen Moment der Versöhnung mit der Natur ausklammere.

M.S.: Ich würde gerne noch mal einen Moment bei der Frage „Wie verläuft eine Autobahn durch ein Land?" verweilen. Dass man wie die Nationalsozialisten den Weg so plant, dass die Landschaft beim Fahren als schön erlebt wird, erscheint doch architektonisch total naheliegend. Dass man als Reaktion darauf nach dem Krieg entscheidet: Das machen wir jetzt genau nicht mehr so!, ist ideologisch nachvollziehbar, vom planerischen Gesichtspunkt aber irgendwie auch bizarr. Der Motorradfahrer auf der Spritztour wählt doch auch eine schöne Strecke, kurvenreich, nicht zu schnell. Und das Gegenteil ist doch das, was nach 1945 passiert ist!

M.T.: Ja, diese gewählte Unverbundenheit mit der Umgebung ist irre, aber es war halt der Versuch, alles rechnerisch und vermeintlich neutral begreifen zu wollen und die Strecke nicht, wie es die Propaganda zuvor tat, an der deutschen Landschaft festzumachen, also quasi aus der Perspektive des hinter der Staffelei stehenden Landschaftsmalers zu denken. Übrigens taucht eine ähnliche Motivation auch bei Otl Aicher auf, als er 1972 die Piktogramme für die Olympischen Spiele in München – als bewusste Abkehr von den Spielen 1936 – betont international, wissenschaftlich und empirisch entwickelte. Der Ansatz trifft zumindest auf die Bundesrepublik zu, die Entwicklung in der DDR verlief da wohl anders. Es gibt Texte, in denen diese Diskussion bei der Planung der Verkehrsprojekte Ost nach der Wende wieder angefacht wurde.

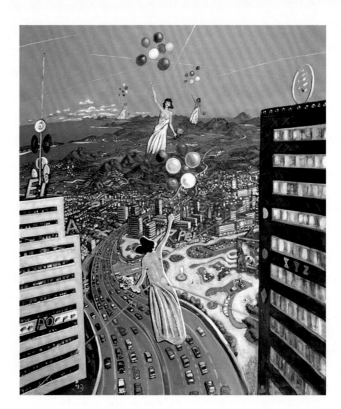

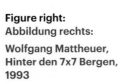

M.S.: Perhaps the departure from the "beautiful road" after 1945 can also be explained by speed - after all, cars were getting faster and faster, the roads more and more crowded, didn't that also have an effect on planning?

M.T.: Yes, that is most likely the case. That applies to the building, the gradient angles, the cuts into hills and mountains, also the signs and control systems. The Autobahn restructures the landscape - and at the same time it also restructures my perception of landscape. Arriving as quickly as possible is inherent in the planning, perhaps most visibly in the repetition of signs and procedures before an exit. Without the repetition you would miss the exit and repetition creates monotonous uniformity and boredom. Adorno makes a connection between personal speed and truth, saying "One could almost say that truth itself depends on the speed of patience and the tenacity of lingering on a detail." - I find this an interesting link, especially for images of an infrastructure.

M.S.: The image of the German Autobahn has gone through several phases since 1945. Just think of the environment movement...

M.T.: Exactly. Before the emergence of the environment movement, until the end of the 1960s, there are aerial photographs in the official publications about Autobahns of the Federal Republic - quite detached views of supply arteries, which create the effect of a delicate mesh that has become increasingly dense up to the present day. At the end of the 1960s and 1970s the automotive euphoria reached its zenith. Planning from the perspective of the driver emerges during this period. Through the windshield, the mobile city is supposed to be perceived as beautiful you drive past. The movement on the Autobahn is almost understood to be the centre of a city. You can see this particularly well in many places on the West Berlin City Autobahn. In Mannheim a city Autobahn junction was built in the middle of the palace garden - from today's perspective an absurdity. The planners probably intended it as a stroll for democratized traffic.

M.S.: And then the wind changes...?

M.S.: Vielleicht lässt sich die Abkehr von der „schönen Straße" nach 1945 auch mit Geschwindigkeit erklären – die Autos wurden ja immer schneller, die Straßen voller, hat sich das nicht auch auf die Planung ausgewirkt?

M.T.: Ja, das ist wohl der Fall. Das betrifft die Konstruktion, die Steigungswinkel, die Einschnitte in Hügel und Berge, auch das Zeichen- und Leitsystem. Die Autobahn schichtet Landschaft um – und sie schichtet somit auch meine Wahrnehmung von Landschaft um. Das möglichst schnelle Ankommen ist in der Planung angelegt, am sichtbarsten vielleicht in der Wiederholung von Hinweisschildern und Abläufen vor einer Ausfahrt. Ohne die Wiederholung würde man die Ausfahrt verpassen, und Wiederholungen erzeugen monotone Uniformität und Langeweile. Adorno stellt einen Zusammenhang zwischen der persönlichen Geschwindigkeit und der Wahrheit her, wenn er sagt: „Fast könnte man sagen, dass vom Tempo der Geduld und Ausdauer des Verweilens beim Einzelnen, Wahrheit selber abhängt." – das finde ich für gerade für Bilder einer Infrastruktur eine interessante Verknüpfung.

M.S.: Das Bild der deutschen Autobahn hat seit 1945 ja auch mehrere Phasen durchlaufen. Wenn man nur mal an die Umweltbewegung denkt ...

M.T.: Genau. Vor der Entstehung der Umweltbewegung, bis Ende der 1960er Jahre, gibt es in den offiziellen Publikationen zu Autobahnen in der BRD Luftbildfotos – ganz distanzierte Sichten auf Versorgungsadern, die wie ein zartes Geflecht wirken, das sich bis heute immer stärker verdichtet hat. Ende der 1960er, 1970er Jahre erreichte die automobile Euphorie ihren Zenit. Die Planung für die Perspektive des Fahrenden kommt in dieser Zeit auf. Durch die Windschutzscheibe soll die mobile Stadt im Vorbeifahren als schön wahrgenommen werden. Die Bewegung auf der Autobahn wird fast als Mittelpunkt von Stadt verstanden. An der Westberliner Stadtautobahn lässt sich das an vielen Orten besonders gut ablesen. In Mannheim wurde ein Stadtautobahnkreuz mitten in den Schlossgarten gebaut – aus heutiger Sicht absurd. Von den Planern war das vermutlich als ein Flanieren für den demokratisierten Verkehr gedacht.

M.S.: Und dann dreht sich der Wind...?

M.T.: Yes, with the beginning of the environmental movement in the Federal Republic, the perception of the Autobahn in its urban brutality becomes very critical and correspondingly pessimistic. In the GDR Autobahns were considered to be strategically critical infrastructures and thus photographs of them were unwelcome and forbidden. Finding material that shows what utopias were associated with the Autobahn there was, accordingly, more difficult. The painting "Hinter den sieben Bergen" (Behind the Seven Mountains) by Wolfgang Mattheuer might be the closest thing to a reference, but that also deals with a view towards the West. And then I would set another break at reunification - where growing together, e.g. at former border crossings, becomes the subject of discussion, the press photos of Trabant drivers being triumphantly welcomed and the new traffic projects in East Germany of the post-reunification period move into the foreground. Mattheuer now paints the picture *Hinter den 7×7 Bergen*. But that was also already nearly 30 years ago.

M.S.: What is your personal entry point then?

M.T.: The project originally came about through two successive encounters: I once took a break along the Neckar near Heidelberg where I watched a group from the alternative scene prepare a private techno party there, under the motorway bridge. It was pretty dirty but the bridge provided shelter from the rain, and the party-goers obviously found it beautiful as well. It also had an otherworldly charm. A few weeks later I found myself reading a brochure from the state of Brandenburg entitled *20 Years of Autobahn Bridge Construction*. In it there was the chapter: Construction Design – what do you have to do in order for a bridge to look beautiful". The engineers' regular perception of beauty was obviously quite different. The fact that a construction allows for such controversial interpretations and at the same time has a unifying effect across societies was the trigger for me to investigate this more closely. I belong to "Generation Europe" and have experienced the time of opening borders. The Autobahn is the architectural infrastructural construction that – even just physically - establishes an open connection to bordering countries. In cargo containers the goods of globalization are continuously flushed through this transit site.

M.S.: Speaking of transit: Of course the images of refugees walking on the Autobahn come to mind

M.T.: ... and the very different social reactions to them. While I was photographing the tree houses of the anti-Autobahn environmental activists in the Dannenröder Forest after they had been cleared, I came across an Autobahn construction site that was lit up and guarded as if gold bars were being stored there. And speaking of borders: In *Auto Land Scape* I consciously limited myself to Germany not least because I wanted – by means of the construction "Autobahn"– to photographically explore the country I was born in. I also think that the Germans' relationship to their cars and to the Autobahn is still perceived as something typically German.

M.S.: What does the Autobahn in the 21st century mean to you?

M.T.: Not so easy to answer, because in the course of engaging with it always more questions than answers came up. Roads, or at least paths, have always been part of human history and that is not likely to change in the future. The Autobahn is inconceivable without politics, but certain rifts that opened up in the wake of the environmental movement from the 1970s onwards obviously no longer exist between the parties in the same way. No one goes there anymore and says: This thing is just great!

M.T.: Ja, mit dem Beginn der Umweltbewegung in der BRD wird die Sicht auf die Autobahn in ihrer städtebaulichen Brutalität sehr kritisch und entsprechend pessimistisch. In der DDR galten Autobahnen als strategisch kritische Infrastrukturen, und damit waren Fotografien davon unerwünscht und verboten. Material zu finden, das zeigt, welche Utopien dort mit der Autobahn verbunden wurden, war entsprechend schwerer. Am ehesten könnte man vielleicht das Gemälde „Hinter den sieben Bergen" von Wolfgang Mattheuer heranziehen, aber auch das thematisiert ja einen Blick in Richtung Westen. Und dann würde ich noch mal eine Zäsur setzen mit der Wiedervereinigung – mit der das Zusammenwachsen, z.B. an ehemaligen Grenzübergängen, thematisiert wird, die Pressefotos von jubelnd begrüßten Trabi-Fahrenden und die neuen Verkehrsprojekte im Ostdeutschland der Nachwendezeit in den Vordergrund rücken. Mattheuer malt nun das Bild *Hinter den 7×7 Bergen*. Aber das ist inzwischen fast schon 30 Jahre her.

M.S.: Was ist denn dein persönlicher Zugang?

M.T.: Ursprünglich entstanden ist das Projekt durch zwei aufeinanderfolgende Begegnungen: Ich habe mal bei einer Rast am Neckar bei Heidelberg einer Gruppe aus der Alternativszene zugesehen, wie sie dort, unter der Autobahnbrücke, eine private Techno-Party vorbereitete. Es war ziemlich dreckig, aber die Brücke bot Schutz vor Regen, und die Feiernden haben sie offensichtlich auch als schön empfunden. Es hatte auch einen unwirklichen Charme. Einige Wochen später fiel mir zufällig eine Broschüre des Landes Brandenburg in die Hand mit dem Titel *20 Jahre Autobahnbrückenbau*. Darin gab es das Kapitel: „Bauwerkgestaltung – was muss man tun, dass eine Brücke schön aussieht." Das regelhafte Schönheitsempfinden der Ingenieure war offensichtlich ein ganz anderes. Dass ein Bauwerk so kontroverse Lesarten zulässt und gleichzeitig gesellschaftsübergreifend verbindend wirkt, war Auslöser für mich, das genauer zu untersuchen. Ich gehöre zur „Generation Europa" und habe die Zeit der sich öffnenden Grenzen erlebt. Die Autobahn ist das architektonische Infrastrukturbauwerk, das – schon rein physisch – die offene Verbindung zu angrenzenden Ländern herstellt. In den Cargo-Containern werden die Waren der Globalisierung fortlaufend durch diesen Transitort gespült.

M.S.: A propos Transit: Da fallen einem natürlich auch die Bilder von Flüchtlingen ein, die zu Fuß auf der Autobahn unterwegs sind...

M.T.: ... und die sehr unterschiedlichen gesellschaftlichen Reaktionen darauf. Als ich nach der Räumung der Baumhäuser der Anti-Autobahn-Umweltaktivisten im Dannenröder Forst fotografiert habe, ist mir eine Autobahnbaustelle begegnet, die ausgeleuchtet und bewacht wurde, als würden dort Goldbarren gelagert. Und wenn wir schon bei den Grenzen sind: Ich habe mich bei *Auto Land Scape* bewusst auf Deutschland beschränkt, nicht zuletzt deshalb, weil ich mich über das Bauwerk Autobahn dem Land, in dem ich geboren wurde, fotografisch nähern wollte. Ich denke auch, das Verhältnis der Deutschen zu ihren Autos und zur Autobahn wird nach wie vor als etwas typisch Deutsches wahrgenommen.

M.S.: Was bedeutet die Autobahn im 21. Jahrhundert für dich?

M.T.: Gar nicht so leicht zu beantworten, weil im Laufe der Beschäftigung damit immer mehr Fragen als Antworten aufkamen. Straßen oder zumindest Wege gehören seit jeher zur Menschheitsgeschichte, und das wird sich höchstwahrscheinlich auch in Zukunft nicht ändern. Die Autobahn ist ohne Politik nicht zu denken, aber bestimmte Gräben, die sich im Zuge der Umweltbewegung ab den 1970ern auftaten, bestehen aktuell zwischen den Parteien offensichtlich so nicht mehr. Keiner geht heute mehr hin und sagt: Das Ding ist nur toll!

M.S.: But there is also no one left who says: This thing is just bad!

M.T.: No, not that either, there is a kind of consensus that the positive part prevails. Because freedom of movement and the movement of goods are and will remain relevant aspects. People argue about accompanying problems and how to solve them. In the end the question of combustion motors or electric mobility will have little effect on architecture as long as individual transport remains the concept. The noise that you hear from the Autobahn from a distance will definitely remain because it is caused by the tire tread and not by the engines. To take a political stance as a perspective in my photographs is not my intention and would be another topic.

M.S.: You like to rummage through archives, the discoveries range from historical paintings to first day cover stamps of the Berlin city Autobahn to record covers. The Autobahn as an everyday and pop culture phenomenon - that's what I see in the photographs at a second glance. The ordinariness of life!

M.T.: It's a main road, *mainstream*. If anything is mainstream then it's the Autobahn. There's no one who lives in car country who doesn't have some personal connection or experience with this building structure, so it affects everyone, right across society. And the Autobahn also touches many areas of life. The Autobahn still enjoys a high degree of social consensus - as long as it is not built on your own doorstep, in Berlin one would say: "niveauflexibel".

M.S.: And now that the project is being made public – will you not stop anymore?

M.T.: I probably won't stop quite as often. But during the project I learned to appreciate stopping and pausing again. Let's see where the paths lead.

M.S.: Aber es gibt auch keinen mehr, der sagt: Das Ding ist nur schlecht!

M.T.: Nein, auch das nicht, es besteht eine Art Konsens, dass der positive Anteil überwiegt. Weil eben Bewegungsfreiheit und Warenverkehr relevante Aspekte sind und bleiben werden. Man streitet über Begleitprobleme und deren Lösung. Am Ende wird sich die Frage nach Verbrennungsmotor oder Elektromobilität auf die Architektur kaum auswirken, so lange der Individualverkehr das Konzept bleibt. Das Rauschen, das man aus der Ferne von der Autobahn hört, wird jedenfalls bleiben, weil es ja durch die Reifenprofile und nicht durch die Motoren entsteht. Eine politische Bewertung als Perspektive in meinen Fotografien einzunehmen, ist nicht meine Absicht und wäre ein anderes Thema.

M.S.: Du wühlst gerne in Archiven, die Funde reichen von historischer Malerei über „Ersttagsbriefe" der Berliner Stadtautobahn bis zu Plattencovern. Die Autobahn als Alltags- und Popkulturphänomen – das sehe ich auf den zweiten Blick auch in den Fotografien. Die Durchschnittlichkeit des Lebens!

M.T.: Es ist eine Hauptstraße, *Mainstream*. Wenn etwas Mainstream ist, dann die Autobahn. Es gibt niemanden, der in einem Autoland wohnt und nicht irgendeine persönliche Verbindung oder Erlebnisse mit diesem Bauwerk hat, insofern betrifft es alle, quer durch die Gesellschaft. Und die Autobahn tangiert darüber hinaus viele Lebensbereiche. Die Autobahn ist gesellschaftlich nach wie vor sehr konsensfähig – solange sie nicht vor der eigenen Haustüre gebaut werden soll, in Berlin würde man sagen: „niveauflexibel".

M.S.: Und jetzt, wo das Projekt ausgestellt wird – hältst Du nicht mehr an?

M.T.: Anhalten werde ich vermutlich nicht mehr ganz so oft. Innehalten aber habe ich während des Projekts nochmal neu schätzen gelernt. Mal schauen wohin die Wege führen.

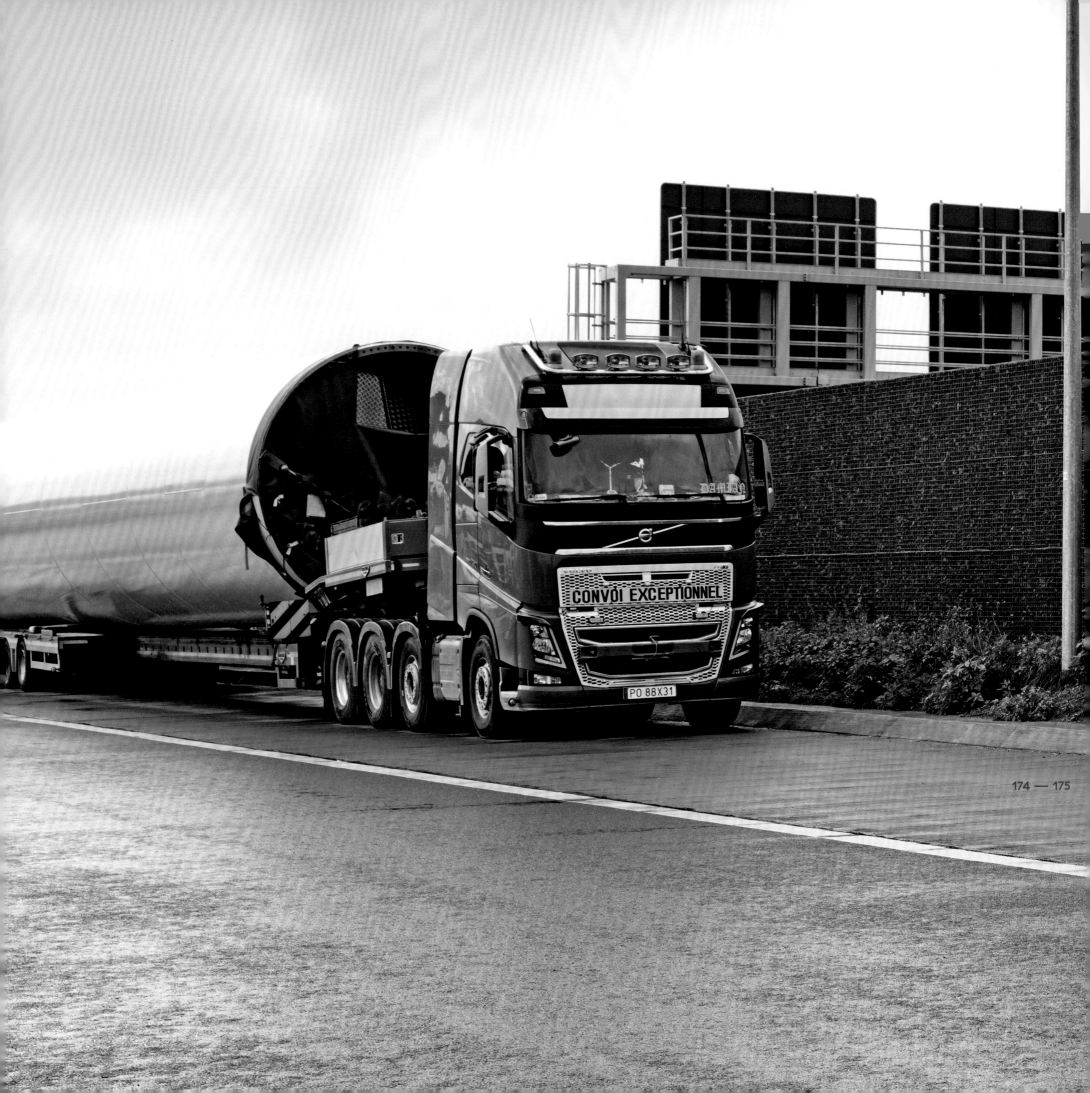

Source Information—Quellennachweis

* Bei diesem Beitrag handelt es sich um eine überarbeitete Fassung von Thomas Zeller, „Vom Landschaftsgenuss zur Schadensvermeidung: Straßen- und Autobahnlandschaften im historischen Wandel", in: Bernhard Stumpfhaus (Hg.), Kulturlandschaft Autobahn. Die Fotosammlung des Landesamts für Straßenwesen Baden-Württemberg, Stuttgart 2011, S. 12–26.

1. Wolfgang Schivelbusch, *Geschichte der Eisenbahnreise*, München 1977, S. 51–58.
2. Zitiert nach Kurt Möser, *Geschichte des Autos*, Frankfurt, New York 2002. S. 69.
3. Die Literatur zum Thema Landschaft ist sehr umfänglich, zur Einführung: Denis E. Cosgrove, "Landscape and *Landschaft*," in: *Bulletin of the German Historical Institute Washington D.C.*, No. 35 (Fall 2004), pp. 57–71; David Nye (ed.), *Technologies of Landscape. From Reaping to Recycling*, Amherst/Mass. 1999; Martin Warnke, *Politische Landschaft. Zur Kunstgeschichte der Natur*, München 1992; Thomas Lekan/Thomas Zeller, "Region, Scenery, and Power: Cultural Landscapes in Environmental History," in: Andrew C. Isenberg (ed.), *The Oxford Handbook of Environmental History*, Oxford 2014, pp. 332–365.
4. Möser (wie Anm. 2.); Christoph Maria Merki, *Der holprige Siegeszug des Automobils. Zur Motorisierung des Straßenverkehrs in Frankreich, Deutschland und der Schweiz*, Wien 2002; Uwe Fraunholz, *Motorphobia. Anti-automobiler Protest im Kaiserreich und der Weimarer Republik*, Göttingen 2002; Brian Ladd, *Autophobia. Love and Hate in the Automotive Age*, Chicago 2008; Mom, Gijs, *Atlantic Automobilism: Emergence and Persistence of the Car, 1895–1940*, New York, Oxford 2015.
5. Zitiert nach Karl-Heinz Ludwig, *Technik und Ingenieure im Dritten Reich*, Düsseldorf 1979, S. 303.
6. Zitiert nach Erhard Schütz/Eckhard Gruber, *Mythos Reichsautobahn. Bau und Inszenierung der „Straßen des Führers" 1933–1941*, Berlin 1996, S. 14.
7. Hans Mommsen/Manfred Grieger, *Das Volkswagenwerk und seine Arbeiter im Dritten Reich*, Düsseldorf 1996; Wolfgang König, *Volkswagen, Volksempfänger, Volksgemeinschaft: „Volksprodukte" im Dritten Reich, vom Scheitern einer nationalsozialistischen Konsumgesellschaft*, Paderborn 2004; Bernhard Rieger, *The People's Car: A Global History of the Volkswagen Beetle*, Cambridge 2013.
8. Thomas Zeller, *Straße, Bahn, Panorama. Verkehrswege und Landschaftsveränderung in Deutschland 1930 bis 1990*, Frankfurt, New York 2002, S. 51f.
9. Dirk van Laak, *Weiße Elefanten. Anspruch und Scheitern technischer Großprojekte im 20. Jahrhundert*, Stuttgart 1999, S. 85f.; zu Infrastrukturen im Allgemeinen s. Dirk van Laak, *Alles im Fluss. Die Lebensadern unserer Gesellschaft – Geschichte und Zukunft der Infrastruktur*, Frankfurt/M. 2018.
10. Der *highway commissioner* des US-Bundesstaates Michigan im Jahr 1938, zitiert nach Bruce E. Seely, "Visions of American Highways, 1900–1980," in: Helmuth

Trischler/Hans-Liudger Dienel (Hg.), *Geschichte der Zukunft des Verkehrs. Verkehrskonzepte von der Frühen Neuzeit bis zum 21. Jahrhundert*, Frankfurt, New York 1997, S. 260–279, Zitat S. 269.
11. Richard J. Overy, "Cars, Roads and Economic Recovery in Germany, 1932–8," in: *The Economic History Review* 28 (1975), pp. 466–483. Ebenfalls unzutreffend ist die angebliche militärische Motivation für die Reichsautobahnen. Für die Belange der Reichswehr war das Projekt überdimensioniert und zu teuer; Hitler überstimmte solche Kritik intern, vgl. Christopher Kopper, „Modernität oder Scheinmodernität nationalsozialistischer Herrschaft. Das Beispiel der Verkehrspolitik", in: Christian Jansen/Lutz Niethammer/Bernd Weisbrod (Hg.), *Von der Aufgabe der Freiheit. Politische Verantwortung und bürgerliche Gesellschaft im 19. und 20. Jahrhundert. Fs. für Hans Mommsen*, Berlin 1995, S. 399–411.
12. Im Gegensatz zu Deutschland wurde in Mussolinis Italien weder rhetorisch noch in der Baupraxis viel Wert auf landschaftliche Aspekte gelegt: Massimo Moraglio, *Driving Modernity. Technology, Experts, Politics, and Fascist Motorways, 1922–1943*, New York 2017.
13. Schütz/Gruber (wie Anm. 6.).
14. Zur Volksgemeinschaft statt vieler Nennungen Michael Wildt, „Volksgemeinschaft", Version: 1.0, in: *Docupedia-Zeitgeschichte 2014*, online verfügbar unter https://docupedia.de/zg/Volksgemeinschaft, zuletzt aktualisiert am 3.6.2014. Historiker sind sich uneinig, inwieweit die nationalsozialistische Konsumgesellschaft vorgetäuscht oder wirkmächtig war. Zu zwei Polen der Debatte vgl. König (wie Anm. 7.) und Shelley Baranowski, *Strength through Joy: Consumerism and Mass Tourism in the Third Reich*, Cambridge 2004.
15. Zitiert nach Christoph Hölz, „Verkehrsbauten", in: Winfried Nerdinger (Hg.), *Bauen im Nationalsozialismus. Bayern 1933–1945*. Ausstellung des Architekturmuseums der Technischen Universität München und des Münchner Stadtmuseums, München 1993, S. 54–97, Zitat S. 56.
16. Alfred C. Mierzejewski, *The Most Valuable Asset of the Reich: A History of the German Railway Company*, vol. 2, Chapel Hill 2000, p. 42.
17. Todt an Seifert, 23.11.1933, Deutsches Museum, Archiv, NL 133/56; Alwin Seifert, „Vorschlag zur landschaftlichen Eingliederung", Deutsches Museum, Archiv, NL 133/56. Für Einzelheiten s. Zeller (wie Anm. 8.) und ders., *Driving Germany: The Landscape of the German Autobahn, 1930–1970*, New York, Oxford 2007.
18. Thomas Zeller, *Consuming Landscapes: What We See When We Drive and Why It Matters*, Baltimore 2022 (im Erscheinen); Timothy Davis, *National Park Roads: A Legacy in the American Landscape*, Charlottesville/Va., London 2016; Christof Mauch/Thomas Zeller (eds.), *The World Beyond the Windshield: Roads and Landscapes in the United States and Europe*, Athens/Ohio, Stuttgart 2008; Anne Mitchell Whisnant, *Super-Scenic Motorway: A Blue Ridge Parkway History*, Chapel Hill 2006.
19. Wolfgang Singer, „Parkstraßen in den

Vereinigten Staaten", in: *Die Straße* 2 (1935), S. 175–177; Bruno Wehner, „Die landschaftliche Ausgestaltung der nordamerikanischen Park- und Verkehrsstraßen", in: *Die Straße* 3 (1936), S. 599–601; Wilbur H. Simonson/R. E. Royall, *Landschaftsgestaltung an der Straße (in USA). Roadside improvement*, Berlin 1935.
20. Alwin Seifert, „Natur und Technik im deutschen Straßenbau", in: ders., *Im Zeitalter des Lebendigen. Natur-Heimat-Technik*, Planegg/München 1942², S. 9–23; ders.: „Die landschaftliche Eingliederung der Straße", in: *Die Straße* 2 (1935), S. 446–450.
21. Zeller (wie Anm. 8.), S. 149–155; zur Autobahnfotografie als Genre s. Bernhard Stumpfhaus, „Bemerkungen zur Autobahnfotografie. Ihre Ästhetik, ihr Gebrauch, ihre Bedeutung", in: ders., *Kulturlandschaft Autobahn. Die Fotosammlung des Landesamts für Straßenwesen Baden-Württemberg*, Stuttgart 2011, S. 40–59.
22. Seifert 1942 (wie Anm. 20), S. 20.
23. Zeller (wie Anm. 8.), S. 165–187.
24. Fritz Todt, „Der landschaftliche Charakter der Autobahn München-Landesgrenze", in: *Die Straße* 2 (1935), S. 67f. Ein Nebenprodukt des Autobahnprojekts war die touristisch motivierte Deutsche Alpenstraße am Nordrand der Alpen, vgl. Monika Kania-Schütz (Hg.), *Die Deutsche Alpenstraße. Deutschlands älteste Ferienroute*, München 2021.
25. Todt (wie Anm. 24.), S. 68.
26. Eugen Kern, „Der Albaufstieg im Zuge der Reichsautobahn Stuttgart-Ulm", in: *Die Straße* 2 (1935), S. 474–480.
27. Axel Doßmann, *Begrenzte Mobilität. Eine Kulturgeschichte der Autobahnen in der DDR*, Essen 2003. Zu Kontinuitäten und Diskontinuitäten in der Geschichte der Verkehrspolitik und der Verkehrsministerien in der Bundesrepublik, der DDR, und im Nationalsozialismus siehe das derzeitige Forschungsprojekt am Institut für Zeitgeschichte: https://www.ifz-muenchen.de/forschung/ea/forschung/aufarbeitung-der-geschichte-des-bundesverkehrsministeriums-bvm-und-des-ministeriums-fuer-verkehrswesen-mfv-der-ddr-hinsichtlich-kontinuitaeten-und-transformationen-zur-zeit-des-nationalsozialismus
28. Alexander Gall: „Gute Straßen bis ins kleinste Dorf!" *Verkehrspolitik in Bayern zwischen Wiederaufbau und Ölkrise*, Frankfurt, New York 2005, S. 165–174.
29. Zeller (wie Anm. 8.), S. 228–283.
30. Zitiert nach Dietmar Klenke, *„Freier Stau für freie Bürger". Die Geschichte der bundesdeutschen Verkehrspolitik 1949–1994*, Darmstadt 1995, S. 92.
31. Matthias Gross, "Speed Tourism: The German Autobahn as a Tourist Destination and Location of 'Unruly Rules'," in: *Tourist Studies* 20 (2020), pp. 298–313.
32. Für ein regionales Beispiel siehe Dietmar Klenke, „Autobahnbau in Westfalen von den Anfängen bis zum Höhepunkt der 1970er Jahre. Eine Geschichte der politischen Planung", in: Wilfried Reininghaus/Karl Teppe (Hg.), *Verkehr und Region im 19. und 20. Jahrhundert. Westfälische Beispiele*, Paderborn 1999, S. 249–270; Alexander Gall „Straßen und Straßenverkehr (19./20. Jahrhundert)", in: *Historisches Lexikon*

Bayerns 2013, online verfügbar unter http://www.historisches-lexikon-bayerns.de/artikel/artikel_46333, zuletzt aktualisiert am 12.08.2013; Ladd (wie Anm. 4.), pp. 97–138.
33. Thomas Zeller, „Mein Feind, der Baum: Verkehrssicherheit, Unfalltote, Landschaft und Technik in der frühen Bundesrepublik", in: Friedrich Kießling/Bernhard Rieger (Hg.), *Mit dem Wandel leben. Neuorientierung und Tradition in der Bundesrepublik der 1950er und 60er Jahre*, Köln 2010, S. 247–266; Thomas Zeller, "Loving the Automobile to Death? Injuries, Mortality, Fear, and Automobility in West Germany and the United States, 1950–1980," in: *Technikgeschichte* 86 (2019), S. 201–226.
34. Möser (wie Anm. 2.), S. 102.
35. Daniel J. Smith/Rodney van der Ree/Carme Rosell, "Wildlife Crossing Structures: An Effective Strategy to Restore or Maintain Wildlife Connectivity Across Roads," in: Clara Grilo/Daniel J. Smith/Rodney van der Ree (eds.), *Handbook of Road Ecology*. Chichester, West Sussex 2015, pp. 172–183; Gary Kroll, "An Environmental History of Roadkill: Road Ecology and the Making of the Permeable Highway," in: *Environmental History* 20 (2015), no. 1, pp. 4–28; Sandra Swart, "Reviving Roadkill? Animals in the New Mobilities Studies," in: *Transfers* 5 (2015), no. 2, pp. 81–101.

Abbildung 1: Landesarchiv Baden-Württemberg/Staatsarchiv Ludwigsburg, EL 75 VI a Nr 2019, Überführung der L 541 Feudenheim - Heddesheim in km 562,965; im Hintergrund Überführung der K 4137. Beide Bauwerke gebaut 1934. Gesprengt 1987 und durch Neubau ersetzt. Online unter http://www.landesarchiv-bw.de/plink/?f=2-1130467.
Abbildung 2: Das Erlebnis der Reichsautobahn. Ein Bildwerk von Hermann Harz. Mit einer Einführung von Herybert Menzel. Dem Schöpfer der Reichsautobahnen Reichsminister Dr. Ing. Fritz Todt zum Gedächtnis. Hrsg. v. Reichsminister Speer. München 1943, Bild 10 (Originaltext): „Heuernte an der Reichsautobahn. Die flachen Böschungen der Einschnitte dienen der landwirtschaftlichen Nutzung"
Abbildung 3: Das Erlebnis der Reichsautobahn (wie Abb. 2), Bild 24 (Originaltext): „Abstieg zum Chiemsee. Links draußen am See das im ganzen Reich bekannte Rasthaus."
Abbildung 4: Landesarchiv Baden-Württemberg/Staatsarchiv Ludwigsburg, EL 75 VI a Nr 3847, Aichelbergviadukt, km 165,953 - km 166,868 Fahrbahn Stuttgart - Ulm vor der Fertigstellung im September 1937 1 Karteik. mit Lichtbild 1937 (Repro: 23.06.1993). Online unter http://www.landesarchiv-bw.de/plink/?f=2-1132206.
Abbildung 5: Landesarchiv Baden-Württemberg/Staatsarchiv Ludwigsburg, EL 75 VI a Nr 2504, Albabstieg bei Westhausen. Raumgitterwände, Trassierung mit Blick in Richtung Ulm. Bild Nr. 87/39. Luftbild freigegeben: Westhausen Nr. 73/87 v. 02.11.87/LF. 1 Karteik. mit Lichtbild 17.08.1987 (Repro: 17.12.1992). Online unter http://www.landesarchiv-bw.de/plink/?f=2-1130880.

Index — Register

2014 - 2021

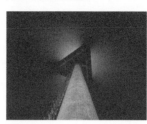
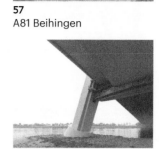

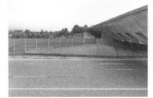
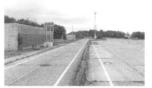

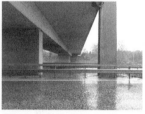
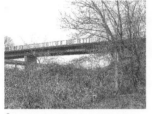
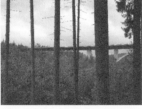
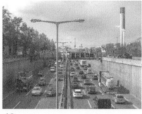
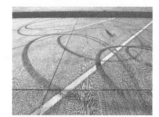

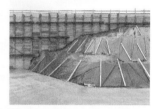

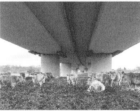
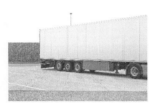
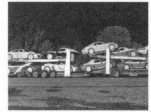
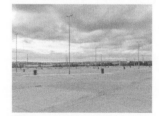
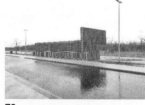
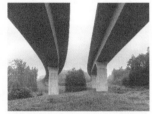
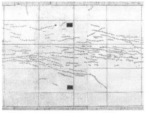
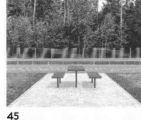
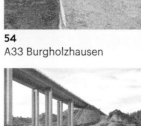
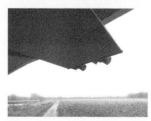

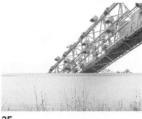
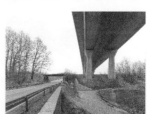
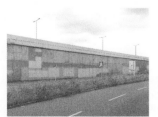
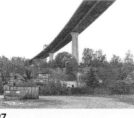
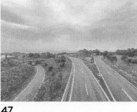
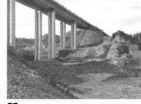

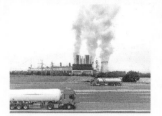

75
A4 Weisweiler

83
A115 AVUS Nordkurve

91
A43 Sprockhövel

102
A40 Frillendorf

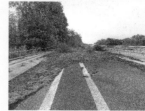

113
A61 Jackerath

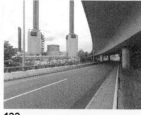

122
A100 Heidelberger Platz

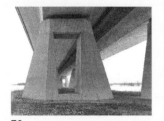

76
A14 Plötzkau Beesedau I

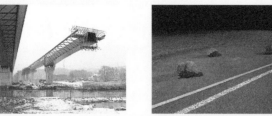

84
A45 Lennetal

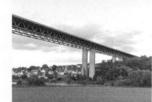

92
A38 Kesselberg

103
A44 Berghausen

114
A7 Brokenlande Ost

123
A3 Rottenbauerer Grund

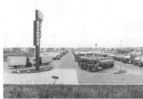

77
A45 Berchum

85
A1 Hamburg Süd|Rade

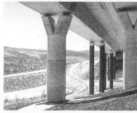

93
A49 Dannenröder Forst

104
A46 Velmede

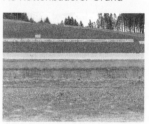

115
A1 Vorhalle

125
A46 Sengenberg

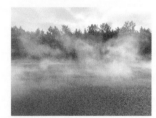

78
A10 Seddin

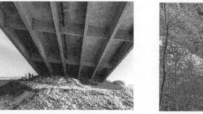

86
A45 Rinsdorf

95
A52 Mintarder Ruhrtalhang

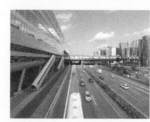

105
A3 Frankfurt Flughafen

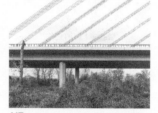

117
A46 Uedesheim

126
A7 Schnelsen I

79
A7 Schnelsen II

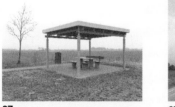

87
A20 Penetal Nord

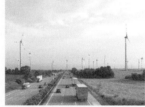

97
A9 Thurland

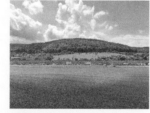

107
A8 Gruibingen

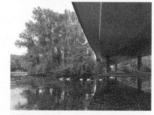

118
A562 Auensee

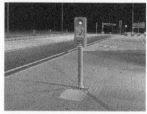

127
A38 Kesselberg Nord

178 — 179

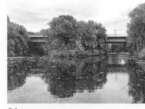

81
A562 Bonn-Gronau

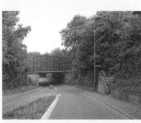

89
A81 Geisingen

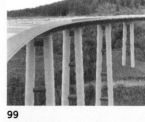

99
A46 Nuttlar

109
A9 Holledau

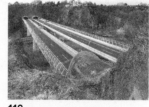

119
A17 Plauenscher Grund

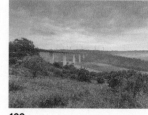

129
A81 Widdern

82
A7 Jalmer Moor

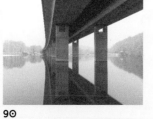

90
A48 Seilersee

101
A52 Menden

111
A44 Garzweiler

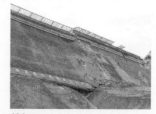

121
A66 Salzbachtal

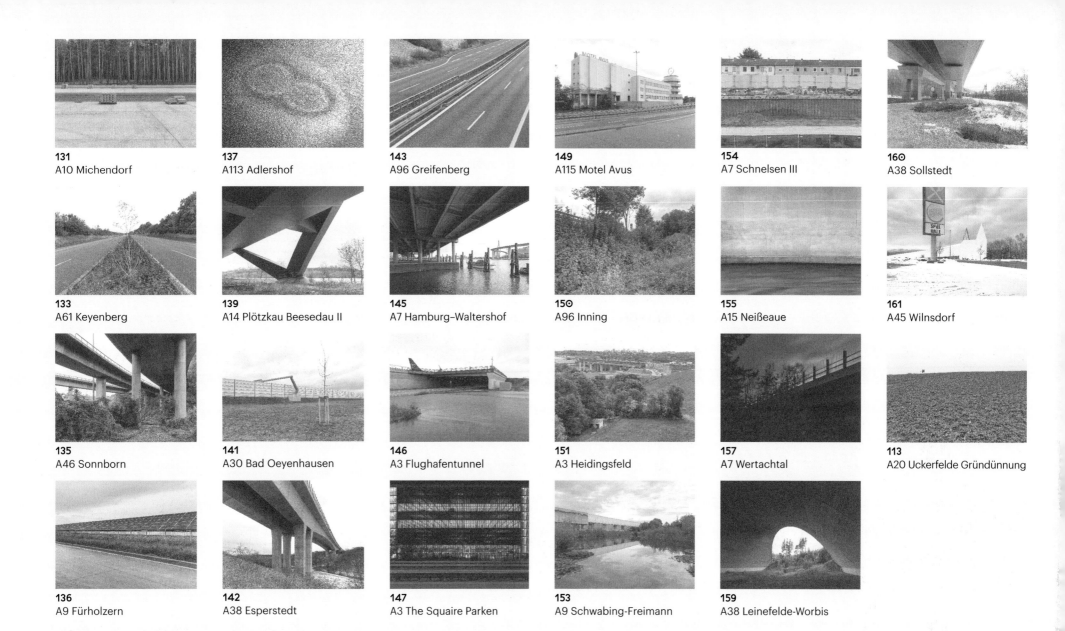

131
A10 Michendorf

137
A113 Adlershof

143
A96 Greifenberg

149
A115 Motel Avus

154
A7 Schnelsen III

160
A38 Sollstedt

133
A61 Keyenberg

139
A14 Plötzkau Beesedau II

145
A7 Hamburg–Waltershof

150
A96 Inning

155
A15 Neißeaue

161
A45 Wilnsdorf

135
A46 Sonnborn

141
A30 Bad Oeyenhausen

146
A3 Flughafentunnel

151
A3 Heidingsfeld

157
A7 Wertachtal

113
A20 Uckerfelde Gründünnung

136
A9 Fürholzern

142
A38 Esperstedt

147
A3 The Squaire Parken

153
A9 Schwabing-Freimann

159
A38 Leinefelde-Worbis

Thanx — Danksagung

Alexander Gall, Anna Falkenberg, Jan Falkenberg, Silke Rosemeyer und Ilka Unger, Thomas Zeller, Markus Hofman, Marietta Schwarz, Archiv des Deutschen Technikmuseum Berlin, Bundesarchiv Koblenz, Bildarchiv Philip Holzmann, Bildarchiv Deutsches Historisches Museum, Kunstbibliothek Preußischer Staatsbesitz, Staatsbibliothek Berlin, FGSV-Köln, Museum der bildenden Künste Leipzig, Esther Rülphs, Marc Schmit & Playze Architects, Stefan Rueff & Art Passepartout, Rainer Götsche & Nissen, Natasha Janzen Ulbricht, Claartje von Haaften, Friedemann Hottenbacher, Joachim Eichhorn, Claudia Marquardt, Yvonne Gögelein, Verena Huber Nievergelt, Florian Zettel, Nadine Barth, Jürgen Dahlmanns, Bettina Gundler, Lukas Breitwieser und dem Team des Deutschen Museums München, Falco Herrmann, Claudius Seidl, Jan Röhnert, Florian Slotawa, Teresa Overberg, Rüdiger Serinek, Anne Müller, Anna Dielhenn, Abrie Fourie, Benjamin Rinner, Katy Tromsdorf, Dorothea und Heinrich Tewes, Maximo